JOHN LIAO

空間異想世界

廖韋強

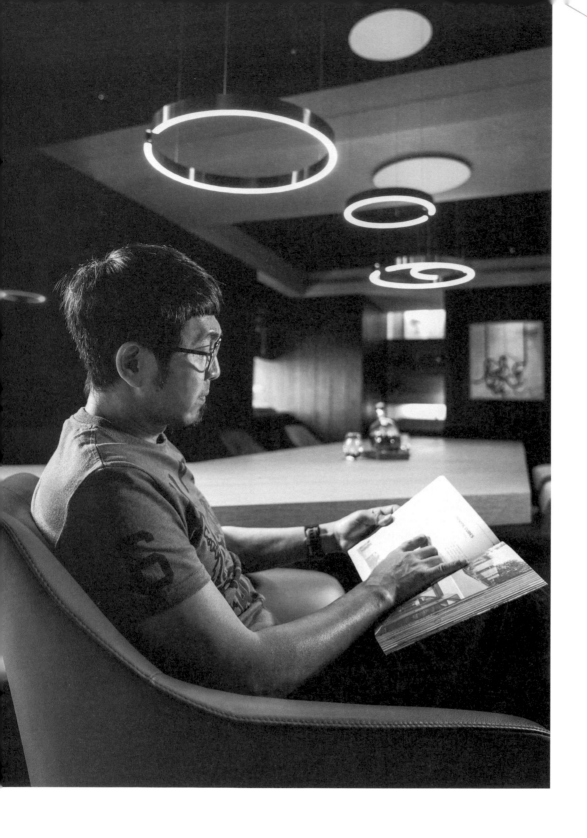

狂草疾書的快意人生

撰文／張欣芸

置身於光譜兩端，動與靜，冷與熱，收與放，瘋狂與理性，並存於一身。曾經榮獲數十項國際設計大獎，廖韋強不僅是室內設計師，更是生活設計家。

工作上，他按部就班，以嚴謹的態度處理每個細節，如規矩工整的楷書；生活上，他熱愛冒險、衝浪、航行、極限運動，像是一卷豪邁奔放的狂草，不按牌理出牌，盡情享受快意人生。

JOHN LIAO

空間異想世界

廖韋強

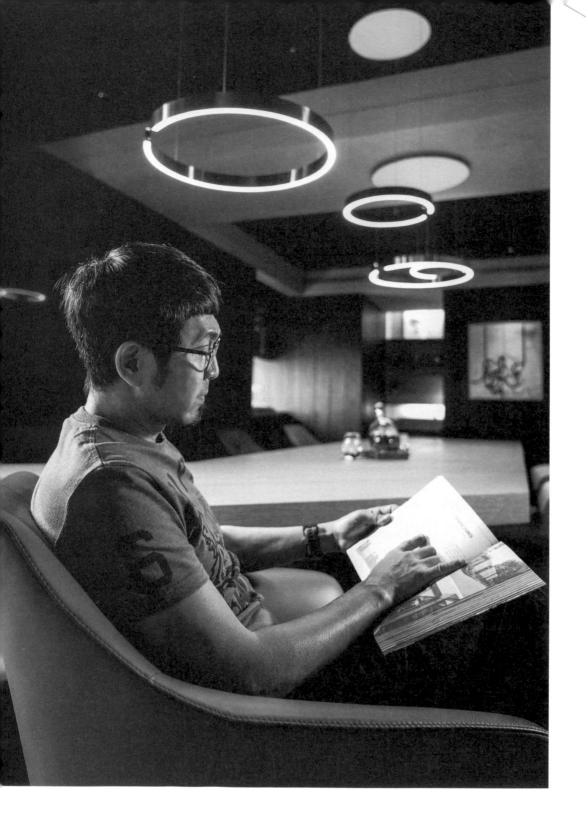

狂草疾書的快意人生

撰文／張欣芸

置身於光譜兩端，動與靜，冷與熱，收與放，瘋狂與理性，並存於一身。曾經榮獲數十項國際設計大獎，廖韋強不僅是室內設計師，更是生活設計家。

工作上，他按部就班，以嚴謹的態度處理每個細節，如規矩工整的楷書；生活上，他熱愛冒險、衝浪、航行、極限運動，像是一卷豪邁奔放的狂草，不按牌理出牌，盡情享受快意人生。

舊城區裡的浮世繪

印刷機散發的油墨味，與第二市場滷肉飯的香氣，交織成一張氣味的地圖。

沿著這張地圖，向記憶深處洄游，攤販的吆喝聲、駢肩雜沓的人群、討價還價的顧客，各聲部，此起彼落交疊在一起，組成了一幅浮世繪。

父親開設的印刷廠在第二市場旁，從小在台中舊城區裡成長，百貨公司、精品店、市場，拼貼出廖韋強的生活版圖，玩樂與求學都在這個區域。

人聲鼎沸的市場裡，龍蛇雜處，三教九流皆有，穿梭在其中，可以看到形形色色的世間百態。從小，他就懂得察言觀色，也培養出對人的敏感度，身上像有個開關，可以隨時切換語調，應對不同類型的人。

讀書對他而言，是件苦差事。書本上，密密麻麻的文字如跳動的亂碼，在眼前晃動。閱讀是座難以跨越的高牆，沒翻幾頁，他便心煩意亂將書本一扔，棄械投降。

「煩死了！還是出去玩吧！」離開書桌，外面的世界，天寬地闊，可以任他遨遊。他的童年像是馬克吐溫筆下的《湯姆歷險記》，他不僅身手靈活矯健，又擅長為大家解決問題，是大家的孩子王，永遠有層出不窮的鬼點子。

平時，父母親沒有監督孩子們讀書，放學後，他與同學們在四處探險。常常穿著襪子出門，回家後，腳下鞋子還在，襪子卻早已不翼而飛。

從光復國小走到外操場，有個地下道，溜滑梯玩膩了，他就從斜坡上滑下來。咻！一聲，滑下來時，褲子磨破了。他們又去撿拾大王椰子掉落的葉子，來來回回玩了好幾趟，帶著一身擦傷回家。即使玩得全身傷痕累累，他也不覺得痛。

他對美感、顏色有著天生敏感，對刺激好玩的事情，特別有感覺。大人們視為危險的事物，對他而言，具有一種莫名的吸引力，召喚著他前進。

國中時，趁著家人不在家，他和弟弟一起將家具乾坤大挪移。當父親返家後，坐在椅子上，忽然感到有些不對勁。「奇怪！怎麼桌子突然變矮了？」原來，他將桌腳鋸短，改造成當時流行的禪風樣式。

對空間，他有種與生俱來的敏感度，像內建的自動導航系統，引導著他前進。

凸版印刷機達達的馬蹄聲踏出一疊疊建案廣告，印刷機日夜不停奔馳，預告房地產的黃金年代即將降臨。

「我看，現在讀建築很好！」有時，廣告傳單還沒印好，建案就賣完了。看著建案熱銷，房地產前景大好，父親便建議他改讀建築科。

對空間很有感覺的他，素描基本功讓他對架構很清楚，一點就通，很快就駕輕就熟，在建築科裡如魚得水，成為學校裡的風雲人物。

模擬生活情境，貼近使用者生活

他開始忙著接案畫平面設計圖，教室裡常不見蹤影。然而，校園外，不在課表上的科目，比教室裡的課程，更具吸引力。

在擔任設計助理的日子裡，面對金字塔頂端的客戶，他們對生活品味的要求，對細節的講究，讓他開了眼界。

翻閱豪宅裡的大亨小傳，比啃書本有趣多了。富要三代才知吃穿，他一頁頁、一篇篇、一句句、一字字，細細琢磨著。

這些不在課表上的課程，給了他學術殿堂裡沒有的豐厚養分，讓他知道這些客戶想什麼、要什麼，要如何為他們服務。

從台北回到台中，他自行創業，在 1995 年成立唐林建築室內設計。那時，正值七期重劃區蓬勃發展，不斷推出的豪宅建案，改寫城市天際線的輪廓，也成為他一展長才的舞台。

「很多人對室內設計還停留在裝潢、裝修的概念，我做的是生活的導引。」

他將自己定位為「生活設計家」，為客戶完成夢想的墊腳石，實現他們潛藏在內心的渴望。

「真正房子漂亮是靠時間，設計師把架構弄好、顏色調好、光線弄好，其他靠時間。慢慢的，當你的生活痕跡出來後，你的房子就漂亮了。」

時間，是設計的試金石，有些設計，禁不起時間的考驗，禁不住柴米油鹽的瑣碎，日子一久，就面目全非。但好的設計，能在時間的釀造下，越顯醇厚，彰顯出生活積累的樣貌。

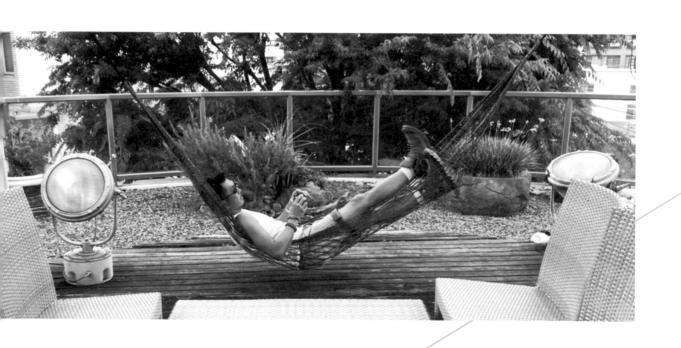

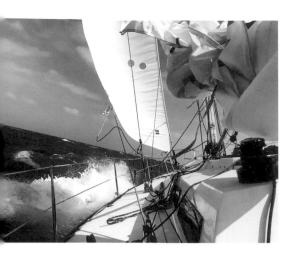

「生活，要有自己的感覺在裡面。」從小培養對人的敏感度，讓他觀察入微，在與客戶溝通的過程中，逐步釐清需求、期待、感覺。為他們抓出生活的調性，設想好生活的狀態，給他們比想要多更多。

他對空間與人之間的對應，有種天賦的直覺。居住時，讓家人能擁有親密感，又能享有屬於自己的空間。

他模擬出生活的情景，想像自己居住在其中，怎樣才會快樂？怎樣才會有幸福感？

在桃園《葛里法五世》的公設大廳中，他以古典的歐洲車站為設計概念，讓大廳成為沉澱心情緩衝區。無論在外遭遇什麼波折，在走進家門前，可先在此緩和情緒，洗滌一身疲憊。

在為樂齡長者規劃空間時，腦海中浮現他們相處畫面與生活型態。夫妻倆以悠閒步調，在吧檯享用早餐，再到陽台喝杯咖啡，在日常對話間，共享退休後的恬靜時光。

空間中以兩條動線進行視覺管理，他以樂活的概念發展，為銀髮族設想到每個環節，貼近他們生活，讓住宅能服務居住者。

編導空間中的電影情境

榮獲柏林設計大獎金獎以及十一項國際設計大獎的濱邊之屋，水面波光映照著天光雲影。這隱蔽的湖濱散記，以魔幻寫實的姿態坐落村落間。他打破框架，讓建築不是像一棵樹種在地面上，而是從水面浮上來。

曾經榮獲德國、英國、法國、美國、義大利等多項國際大獎肯定，光環背後，來自對細節的極高要求。如同切割寶石般，無論從什麼角度觀看，每一個切面，都能散發出光彩。

建築有共通的語言，但表達的形式與手法不同。

天賦的美感，讓他擅於掌握空間中的整體架構、品味，而分配、切割、規劃動線，更是他的拿手戲。讓空間場景，從電視劇等級，直接躍升到電影大銀幕的規格。

設計時，他身兼編劇、導演、演員等多種身分，用電影手法鋪陳出空間裡的故事性，讓電影情境在真實生活中上映。「可以優雅，可以狂放，但深度與厚度一直存在。」

將空間中的劇本架構寫好後，編排好進場順序，找好演員，搭設好場景，字斟句酌的思索每句台詞，反覆琢磨演員講的每一句話，推敲彼此間的關聯性。

有時，他也讓自己化身成演員，感受居住在其中的氛圍。

「分開不難，結合才是困難。」從單一到整體，他不斷思索整體搭配的協調性，讓每個音符，都能組成和諧的協奏曲。

乘風破浪的快意人生

「工法有標準，設計時的美感沒有標準，不見得百分之百人人都會滿意。」

不同於商業空間，住家無論是從格局、人的感覺，到使用上的機能，都需要非常細膩的處理。尤其是頂級豪宅的業主，對細節有非常高的要求標準。

為了關照到每個細節，要求盡善盡美的他，腦中常處於多工處理的狀態，不停高速運轉，交代工作中各種事項，無法按下暫停鍵。「我的腦子沒有在關機，常要靠冰枕降溫。唯一能夠放鬆的時刻，去做冒險的事情。」

熾熱的陽光下，色彩斑斕的花襯衫，帶著不羈的率性。強勁的海風迎面而來，洶湧浪濤一波波襲來，船影在浪潮間疾書成狂草。

衝浪、航行、滑雪、攀岩、極限運動，讓他熱血沸騰，釋放所有壓力。「我把今年，當作最後一年。」把握當下，享受乘風破浪的快意人生，也享受工作的過程。「我的工作就是我的樂子，把快樂融合在家裡，讓人有快樂的心情。」

接案時，他重質不重量，「同行設計師常好奇，為何我能擁有時間與自由，案子又接得比別人多？關鍵是只選重點做，不是重點我不做，我選我要的。」

「不是我要的東西，我不會花時間在上面。」清楚知道自己要的是什麼，以減法，大刀闊斧刪去不必要的枝節，讓他可以簡馭繁，全心全力朝向目標。

在他身上，品味，不是形容詞，而是動詞，
更是一種從生活中提煉的態度。

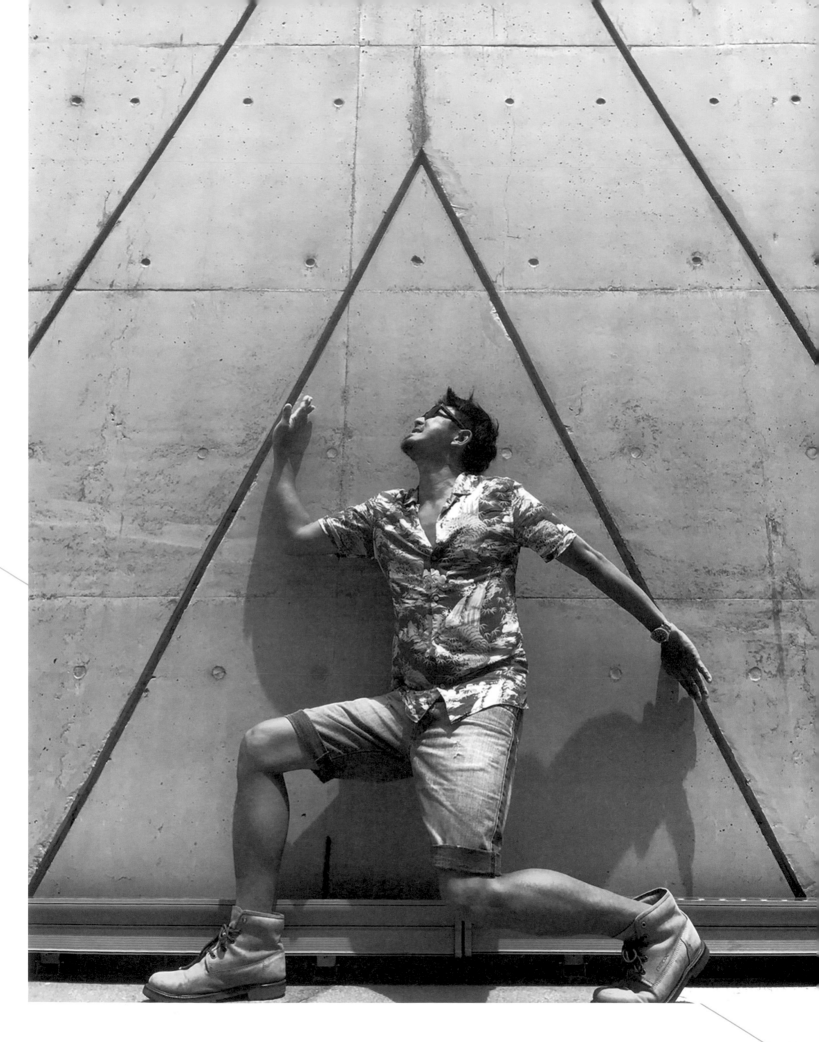

如果在盛夏　陽光主宰一切
空間都被光影斷章取義
水面呼應日照的方式是把自己打碎
碎成點點金光　超譯太陽

如果在凜冬　風會是流線型的溫度
蜿蜒吹進心裡　該是休養生息的時節
豐收卻是最常見的意象
寒冷　成了一種隱喻

如果是建築呢？

Architecture &
Environment

建 築 與 環 境

大方無隅

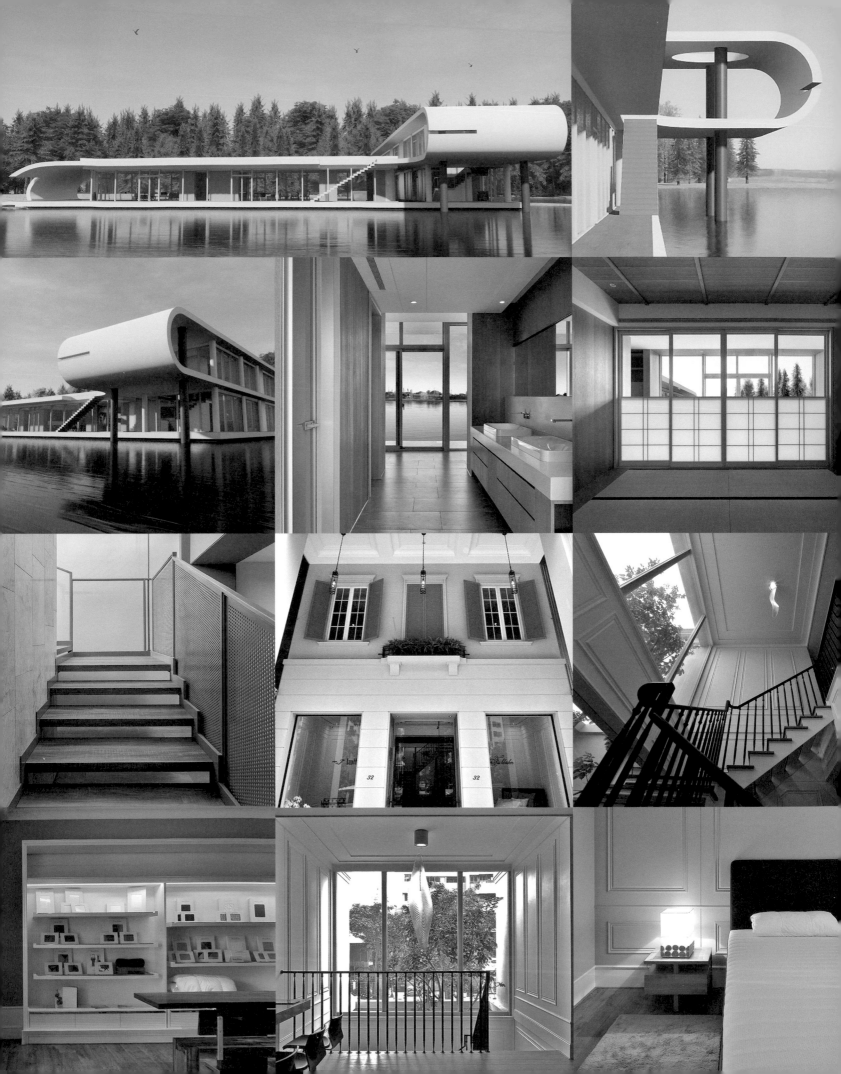

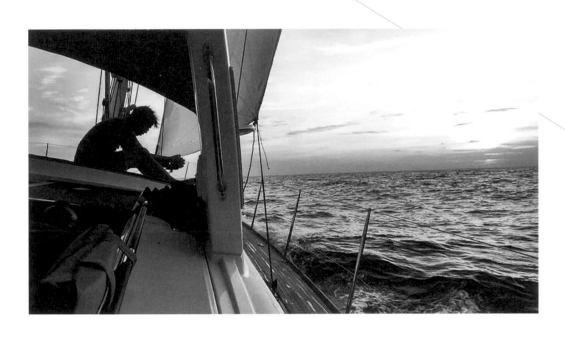

所有的房子都是一股鄉愁。

如果可以鑽進每個客戶的內心深處，
聽聞他們對於建物最幽微的期待，
我想，那裡頭必定都包含著一段童年時光。
然而，我們必須面對這樣的現實，
童年時光其實是回不來的。
你只能藉由記憶把它們搬到你眼前，
把那些大海、陽光、冬季的風和泛黃的笑聲，
藉由空間的介入與切削，組構成一種新的童年，
那是人生走到回首處，與生命體驗結合而成，
一種更成熟的、懷舊的童年。

這樣一棟建築，
在海濱，是我喜愛的場域。
海是豐饒的，也是兇險的，
人可以利用水，但不能與水爭；
可以欣賞水，但不可能沉溺於水。
這片海濱有客戶的鄉愁，
我要做的是把他從小成長的地方，
打造成適合退休安養的舒適空間。
我深知水性，了解一棟房子想要與水親近，
硬來是不可能的，你得順著水性，
聆聽、理解，從中找到施力點。

蓋房子就像種植一樣，
我們把土地挖鑿開來，
如播種一般打下地基，
埋佈管線水路如植物的根莖氣鬚，
鋼骨水泥是枝節縱橫，
慢慢把一棟房子構築成為它們自己的樣貌，
如花葉自然綻放。

如此，一棟建物就像一棵植物，
它是種出來的，如果你善待它，
它就會是活的，能回應你的期待。

那麼，我思考的是，
能不能把房子種在水裡呢？
答案是可以的。

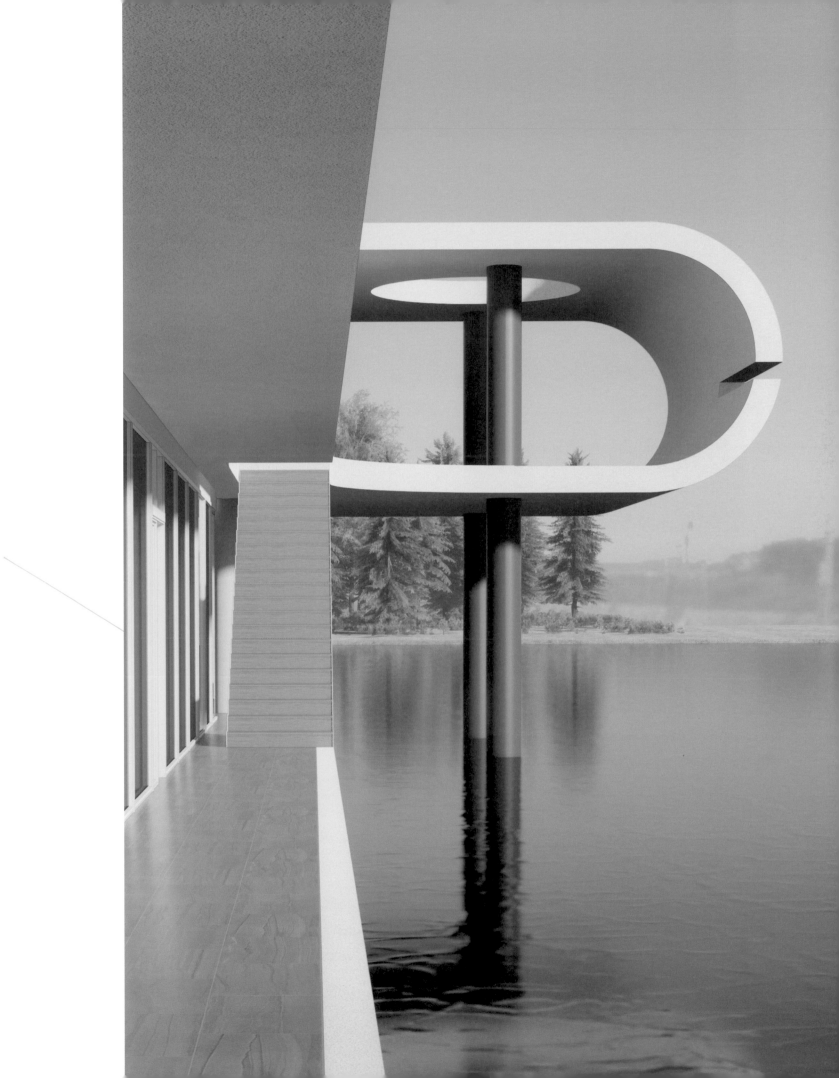

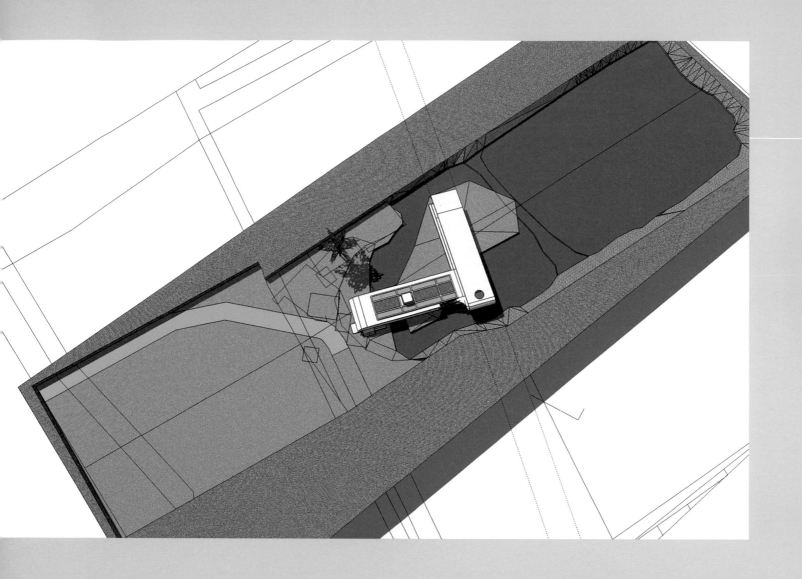
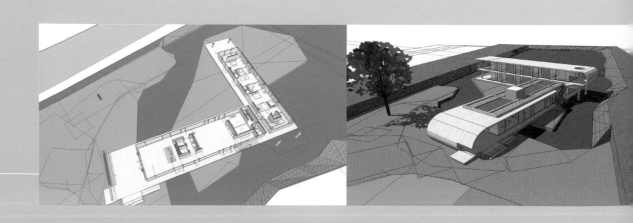

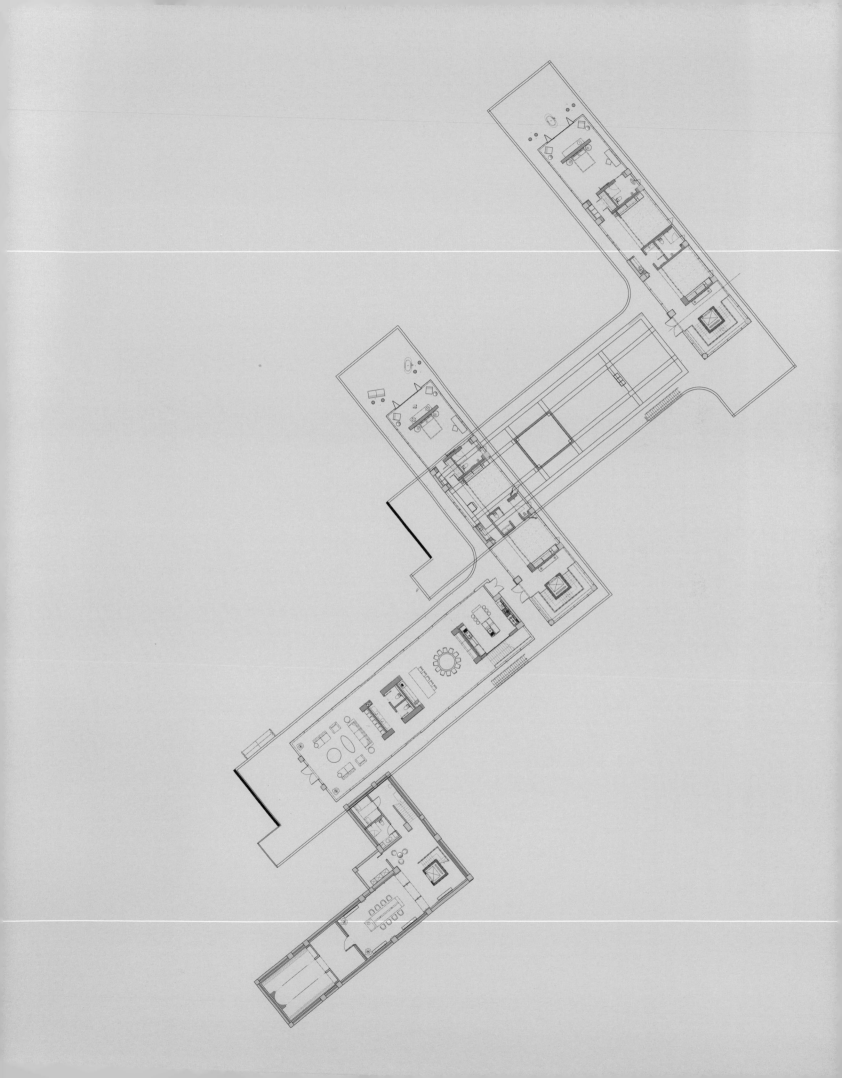

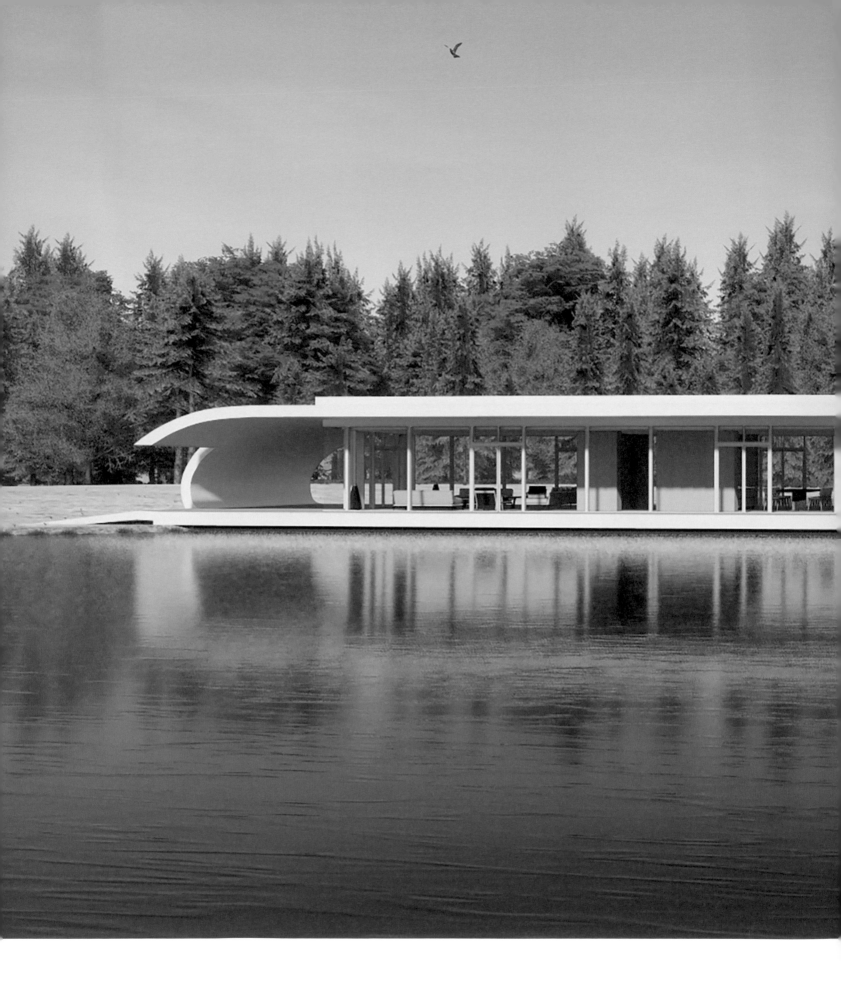

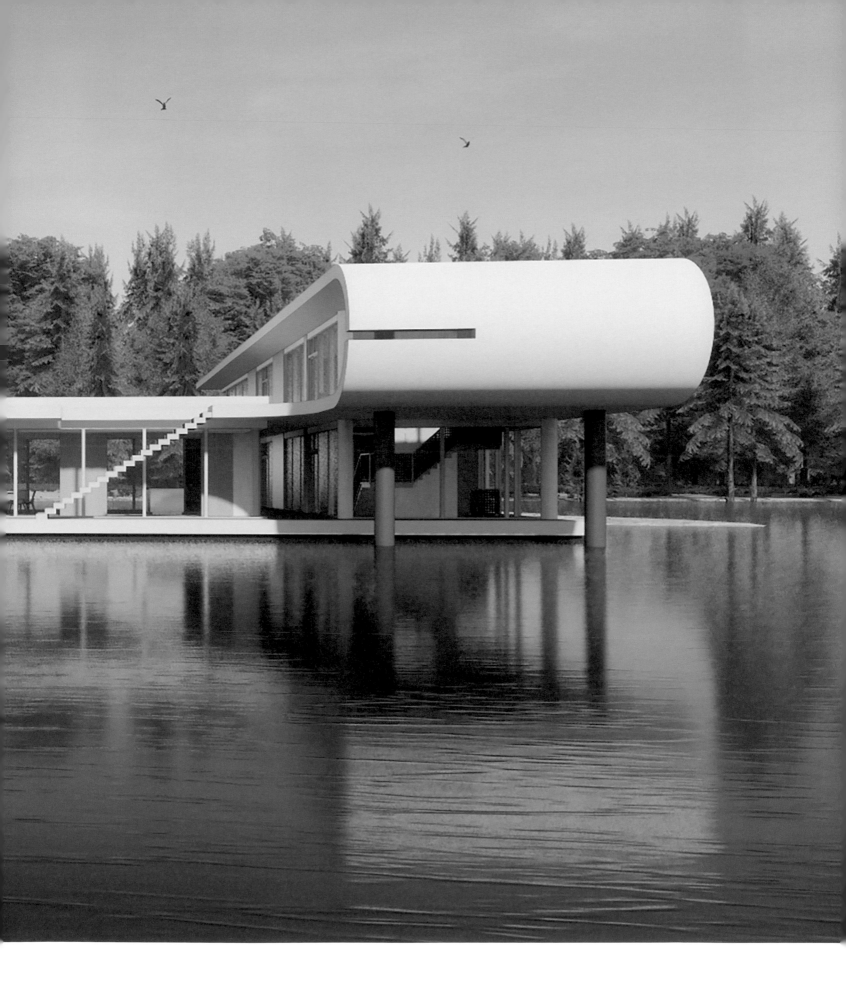

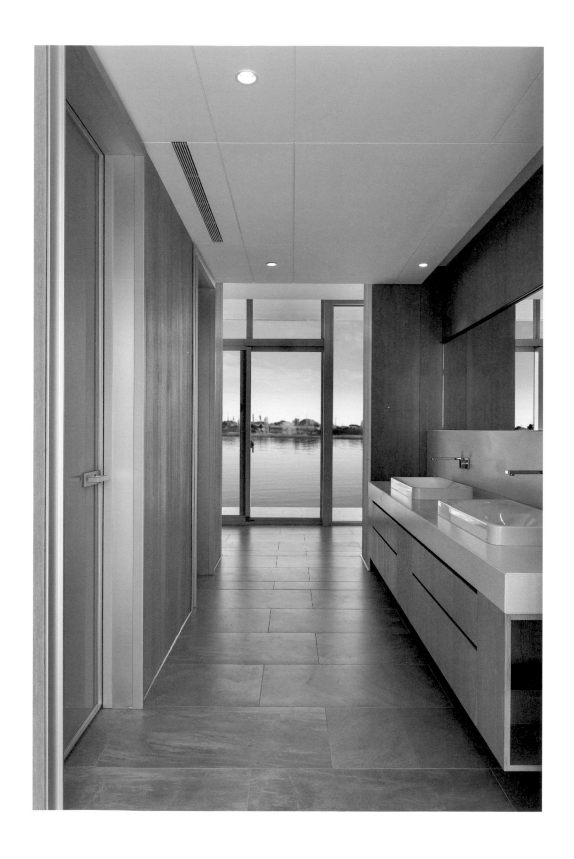

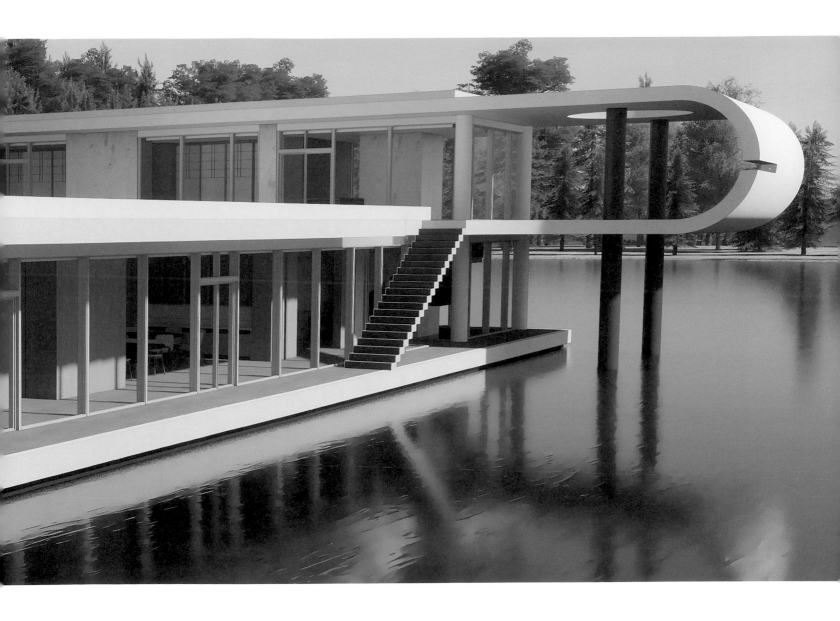

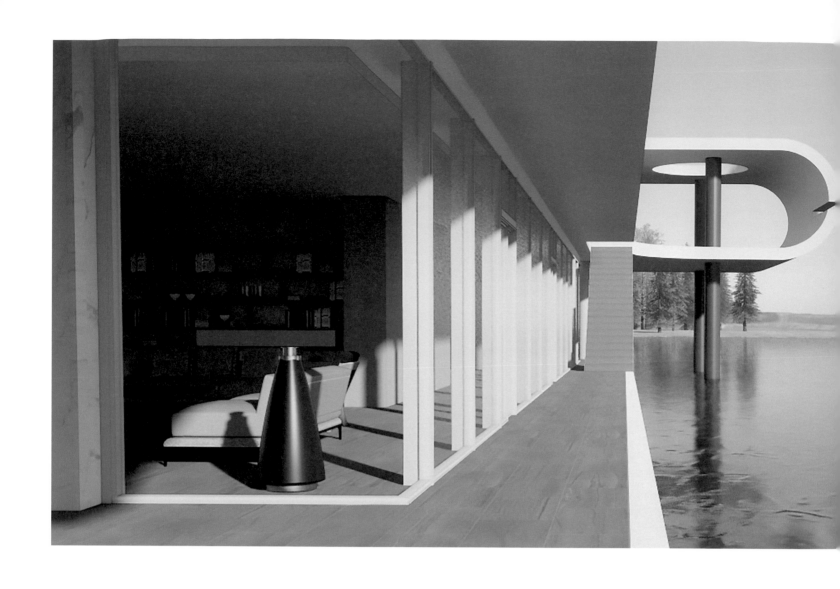

當然不能用種樹的套路，
那是人與天爭，討不了便宜。
所以，依著水性去想，

我直覺選擇了「漂浮」的概念——
讓房子漂浮在水面上。

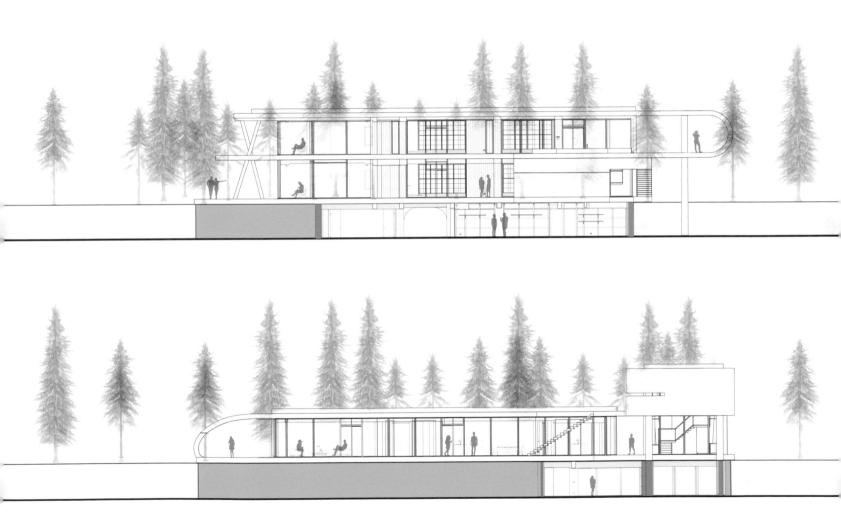

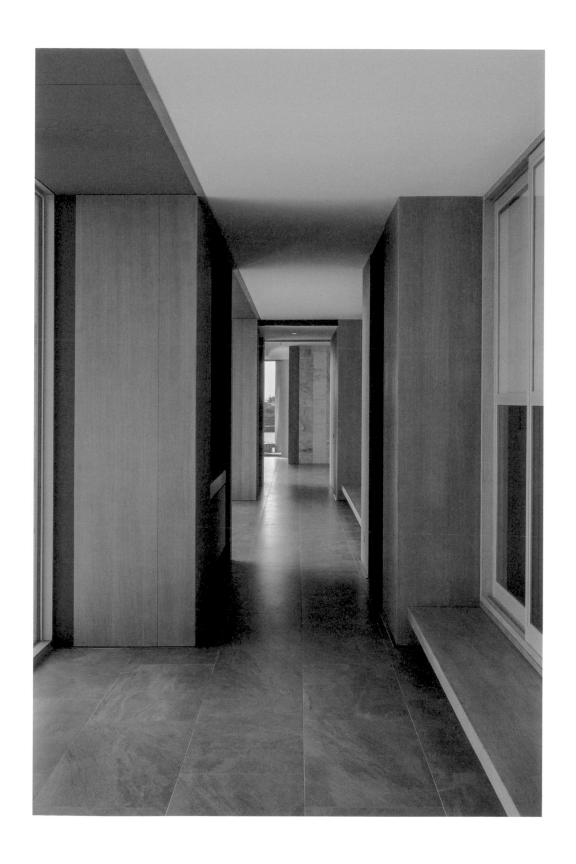

建地就在人工島邊，
房子底面與水面是貼平的，
這樣的設計使房子有一種橋樑的象徵，
連結了陸地與島嶼。
圓融且延續不斷的外觀，
與水天一色的環境契合，
不顯突兀卻能帶來耳目一新的觀感，

彷彿與自然對話，生生不息。

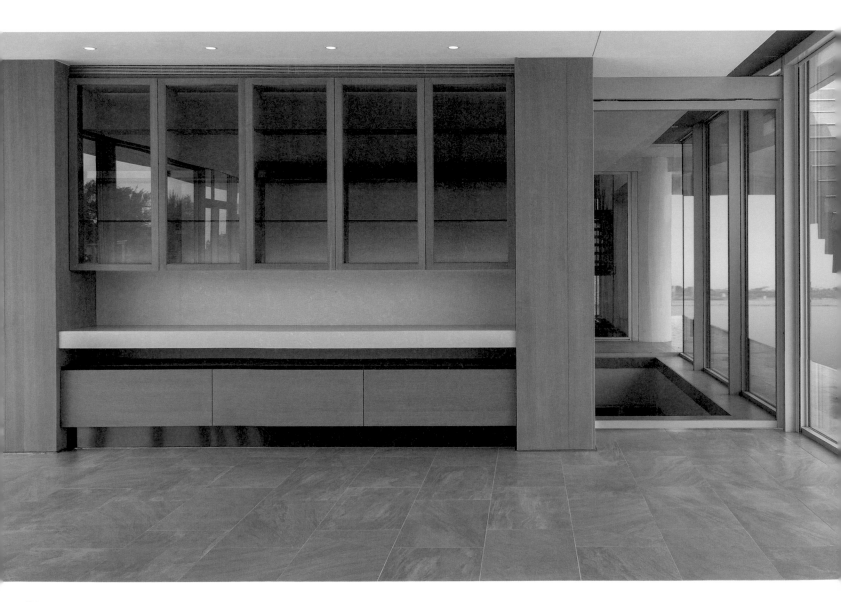

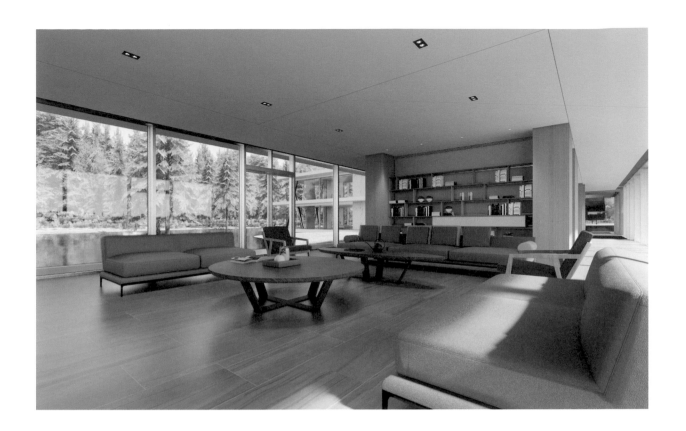

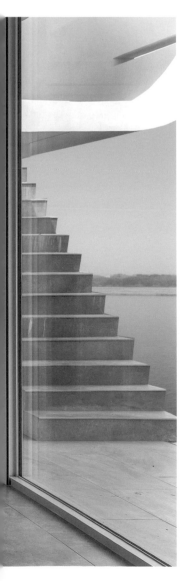

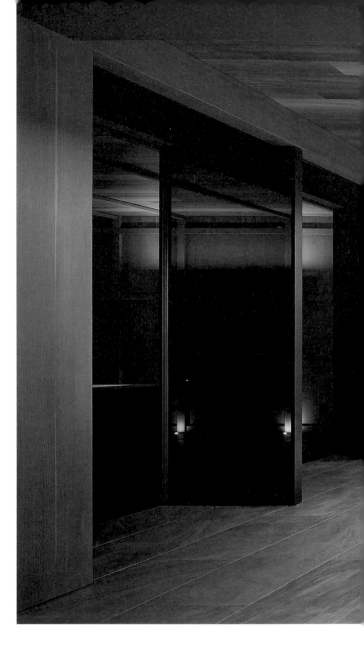

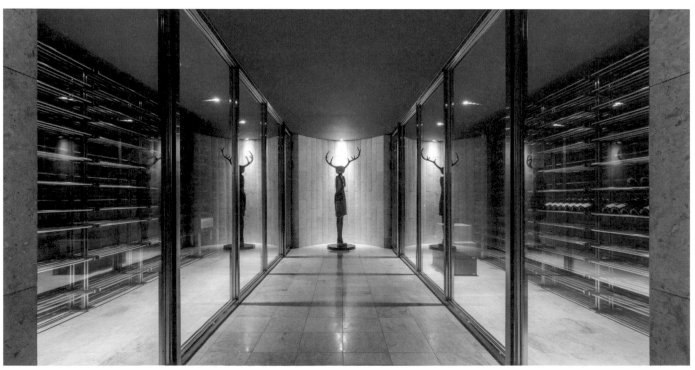

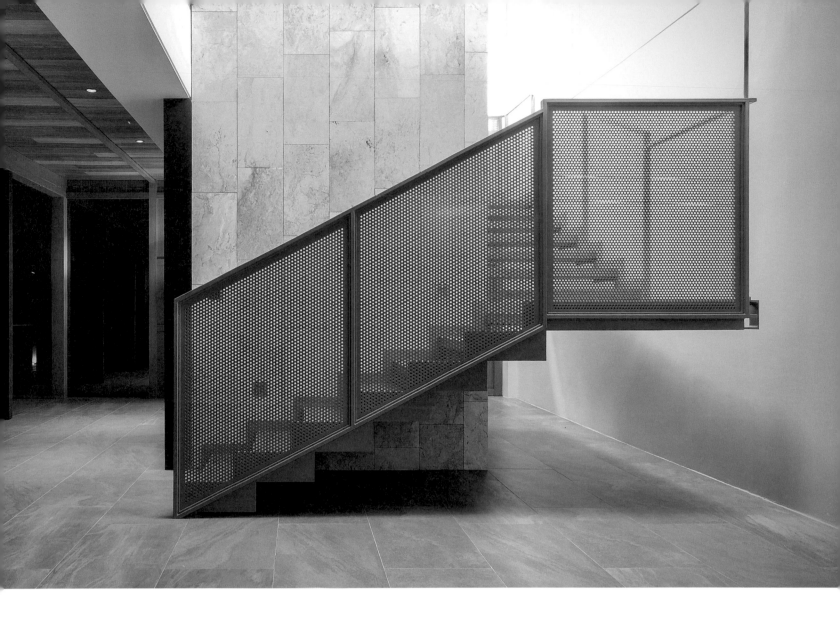

水面上是天，水底下則另有洞天，
一座酒窖藏於水下，
客戶多年蒐集的酒都安置於此，

深掘於水底的溫柔對待，
使「藏酒」這個字眼，有更深一層的意涵。

我很喜歡這個建築，
這是一棟不容易駕馭的房子，
但我馭繁於簡，在這樣一個濱海的環境裡開出一條航道，
老實說難度很高，我挺佩服自己。

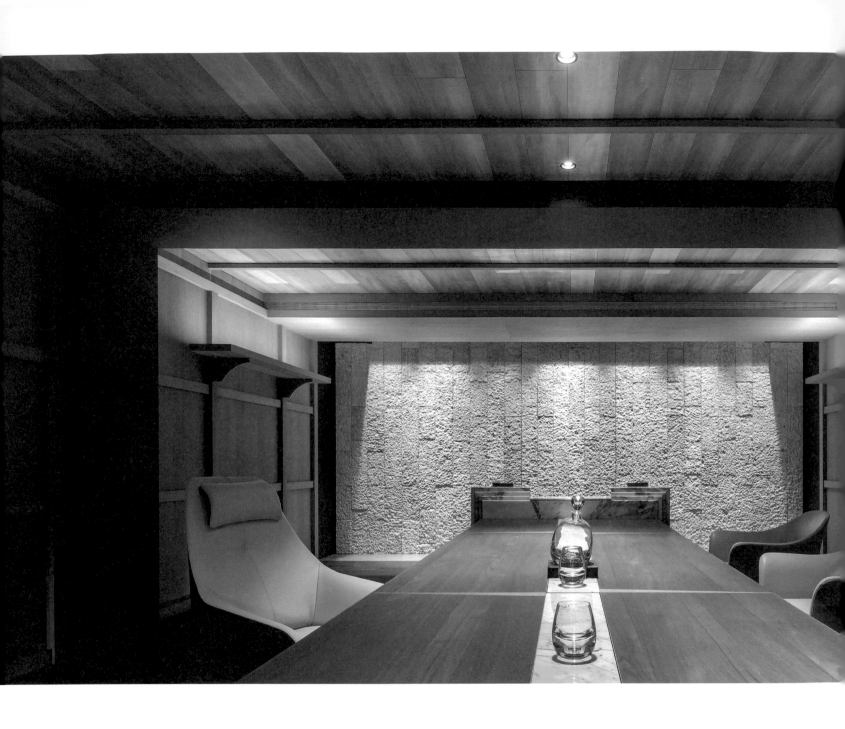

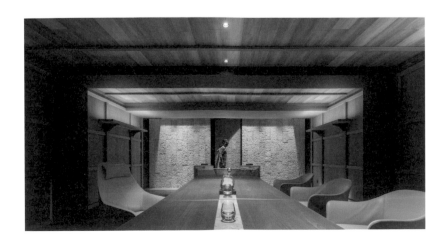

事實上，能蓋出這種房子的技術並不難，
到處都找得到，難的是設計。
用高超技術把建築造得華麗繁複，
那不叫做設計，那只是建材與工藝的展示，

只有把技術適切的運用，
將建築擘造得簡單人性，
才夠格稱得上是設計，

我深切的這樣認為。

C 剖

CH285 A.F.F.

CH+238 A.F.F.

CH+245 A.F.F.

CH+0 A.F.F.

埋入 Led 燈條

實木層板，上 LED 燈條

木作底板面留縫

木梁

實木層板，上 LED 燈條

木作底板面貼木皮，天花板交接處留 5mm 溝縫

木作底板面貼纖件

木作底板面貼纖件

木作底板面貼玻利

踢腳 8mm 纖件踢腳

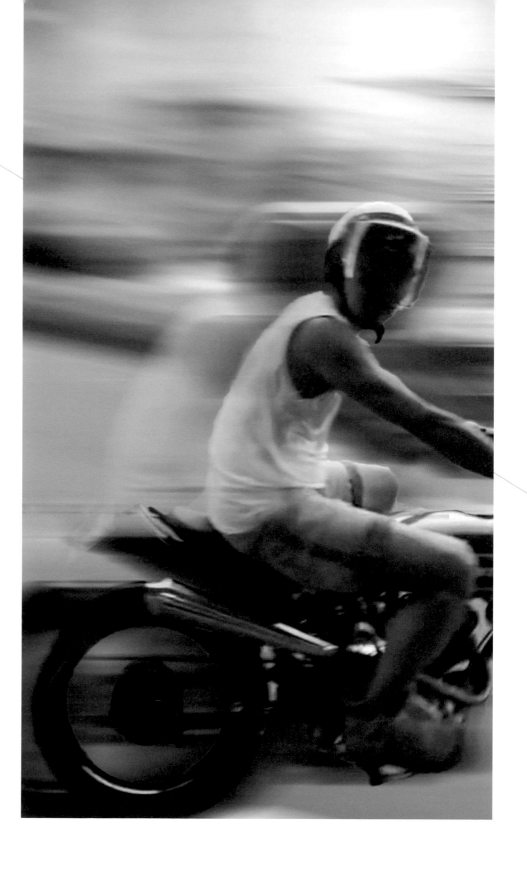

除了工作與休息，我很少長時間待在室內，
雖然我的工作是為客戶
規劃一處適合安身立命的永久居所，
但我總認為自己適合更大的格局，
房子局限不了我，我屬於地球本身。

許多人稱呼我建築師、設計師，
但我認為自己不是，
我骨子裏其實是個對生命充滿熱情的生活家，
我的世界裡有太多好玩的東西了，
衝浪、滑雪、攀岩、玩帆船、收藏工藝品……
這世界太有趣了，
人的一生中有太多值得玩樂的事物，
一點也不無聊。

我是一個非常開心的人，
我靜不下來，安靜的我是憂鬱的，
安靜不是我這個人的組成元素。
我認為我甚至是過動的，
我需要從玩樂活動中汲取養份，
我不能停，一停下來就得去找事情做，
只有忙個不停能給我帶來沉靜的感受，
當我感受沉靜了，我能極度專注，
我的設計就是細膩而穩定的。

我的建築總傳達出一股靜謐的訊息，
而我的生活卻是極度躍動的，
有人說這是兩極，我不以為然，
我認為這是一種調和，人原本就是兩極的，
沒有人能恆動或恆靜，

唯有將每一種能量都釋放出來，
才是真正的生活。

建築也是如此。

關於生活　動靜兩極

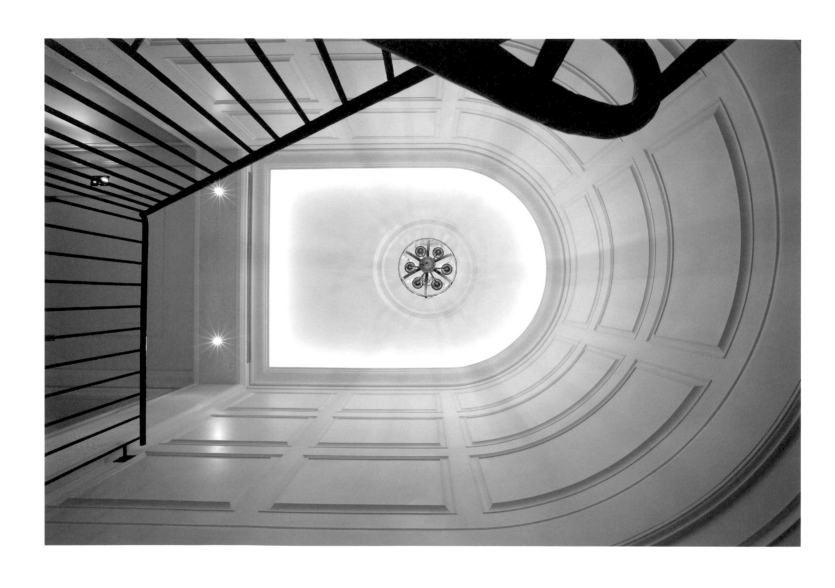

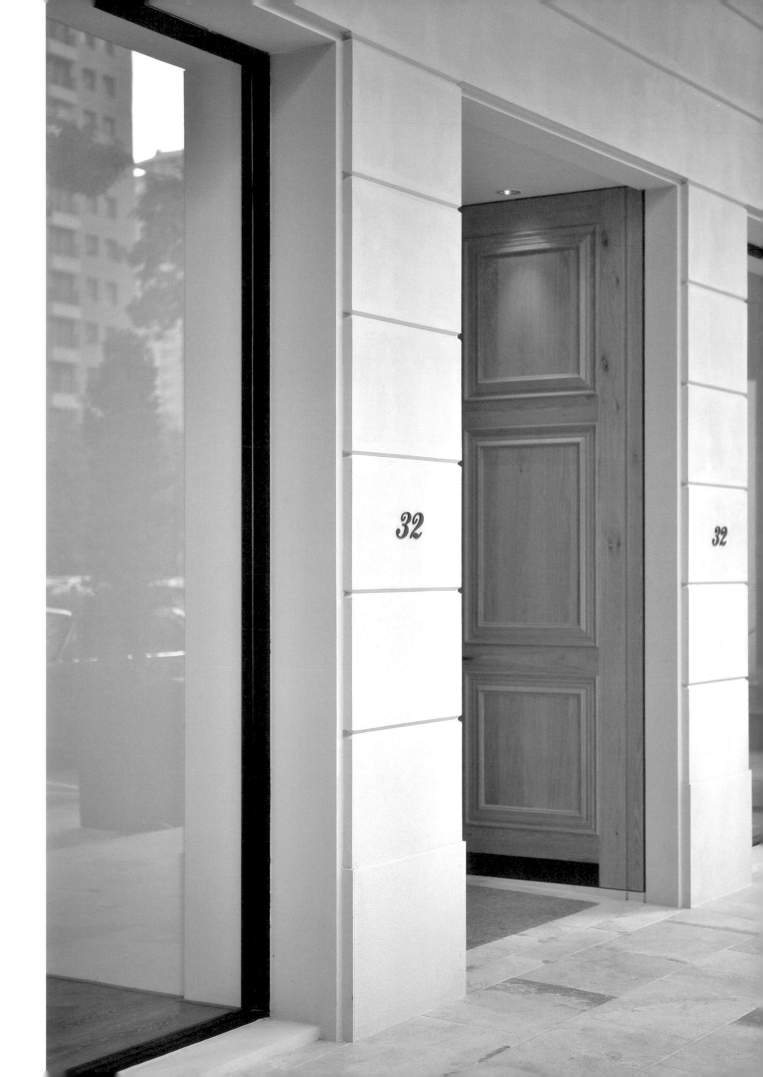

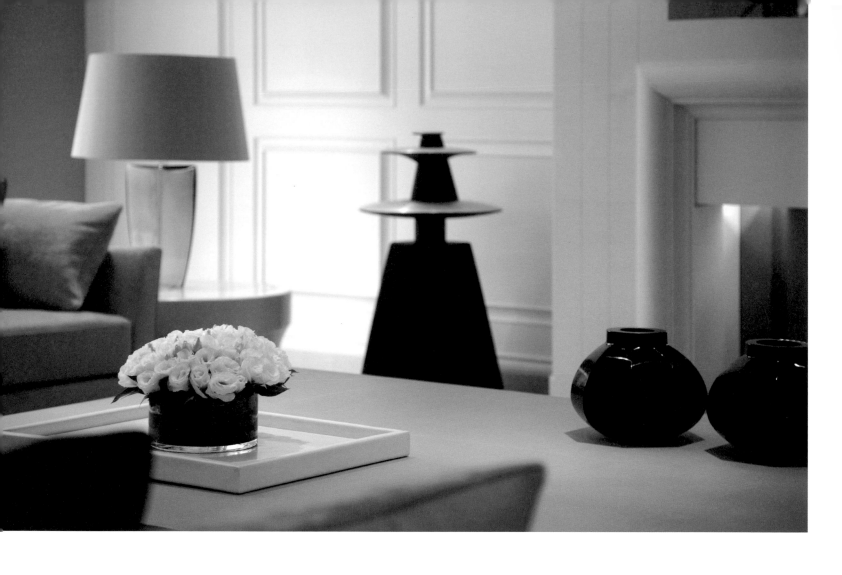

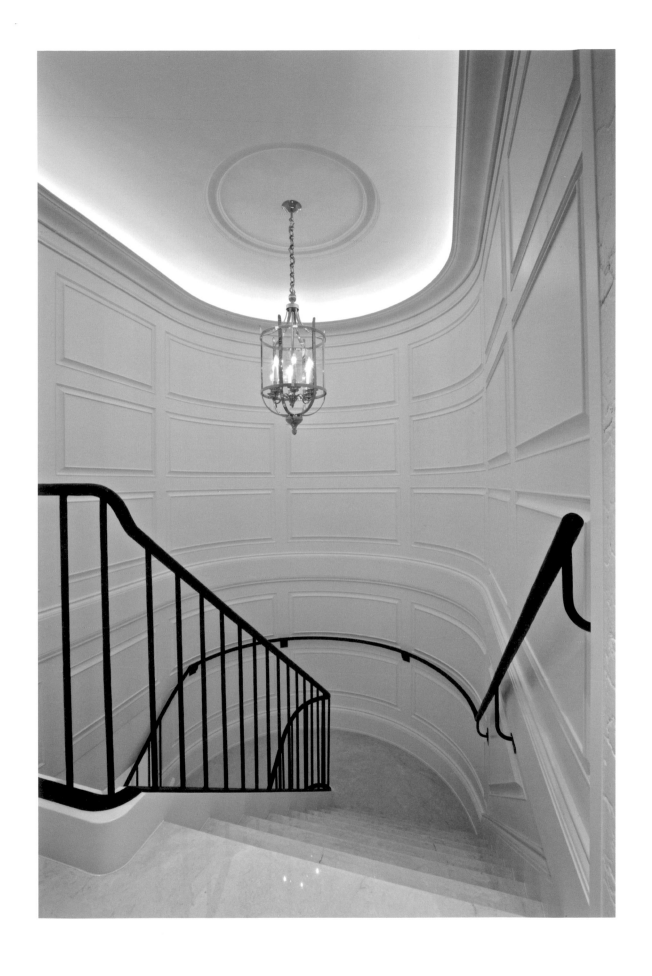

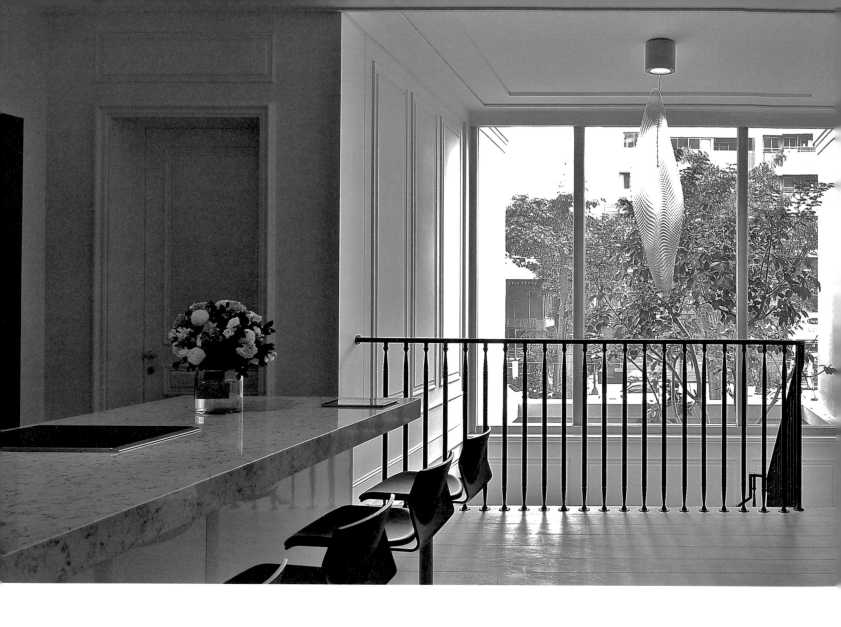

我的建築總傳達出一股靜謐的訊息
而我的生活卻是極度躍動的
有人說這是兩極　我不以為然
我認為這是一種調和　人原本就是兩極的

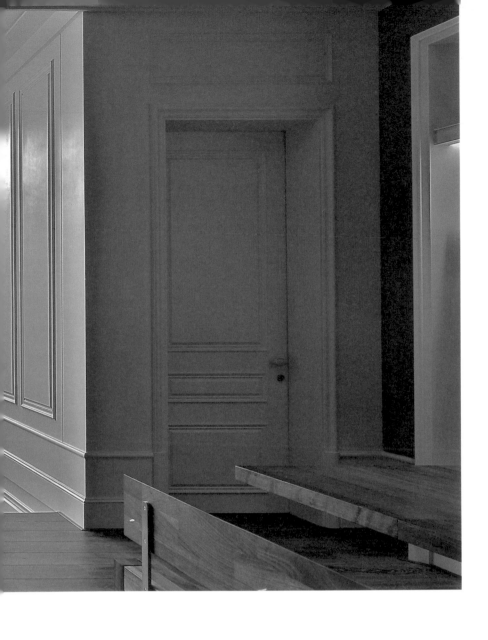

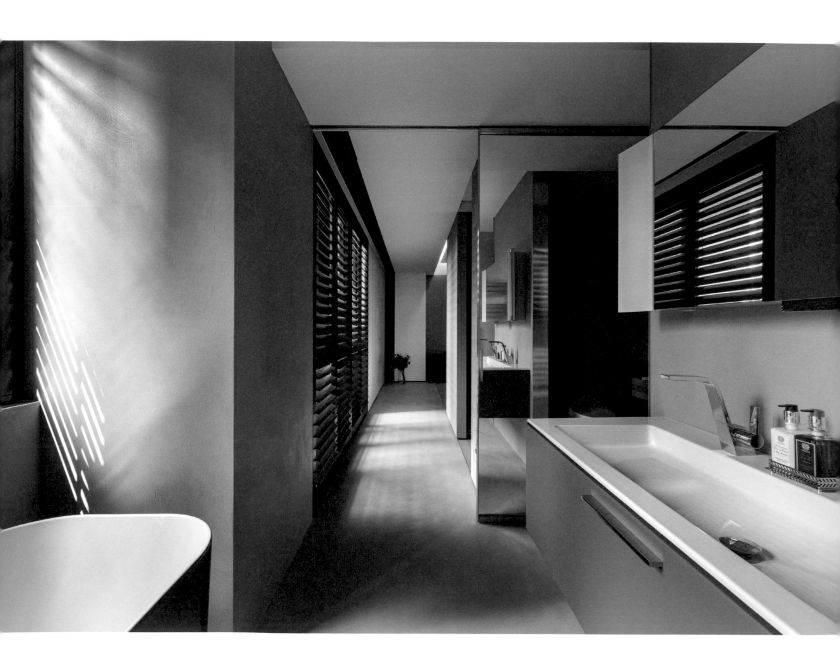

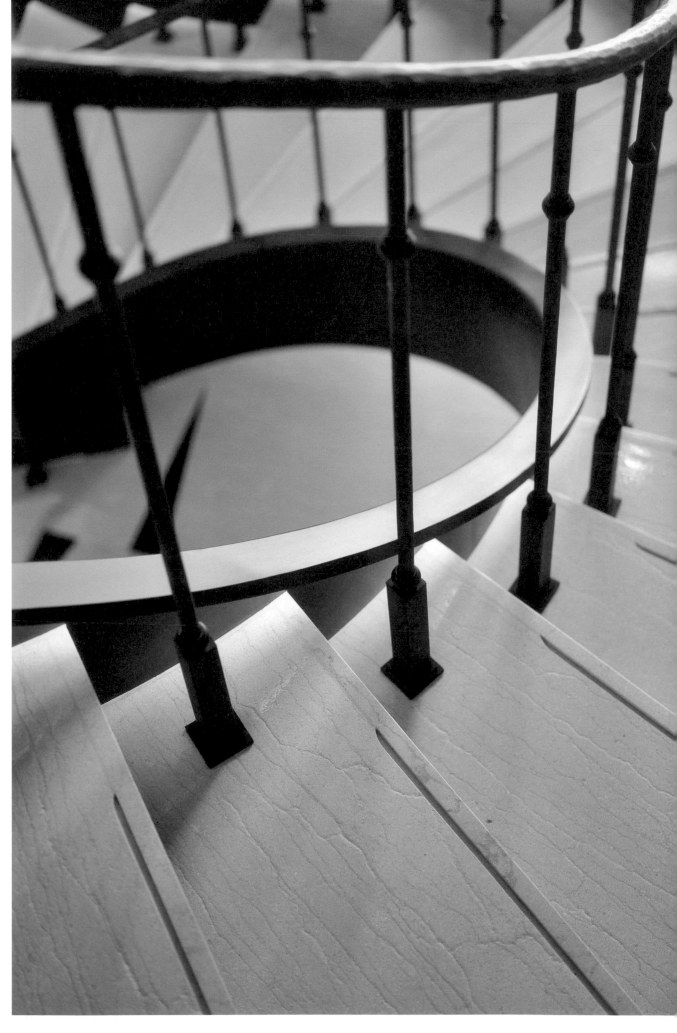

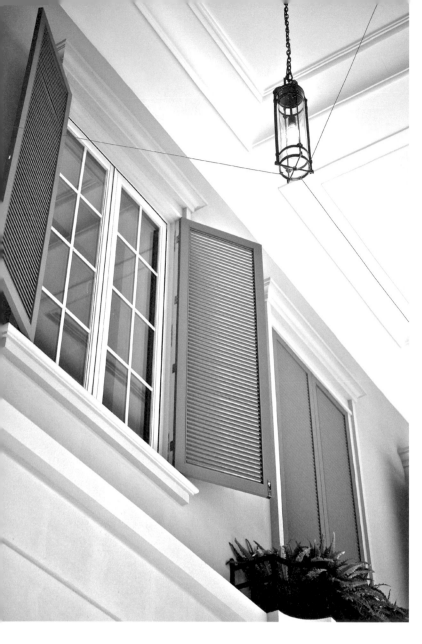

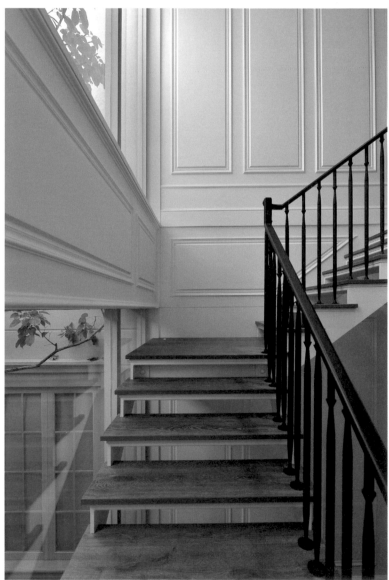

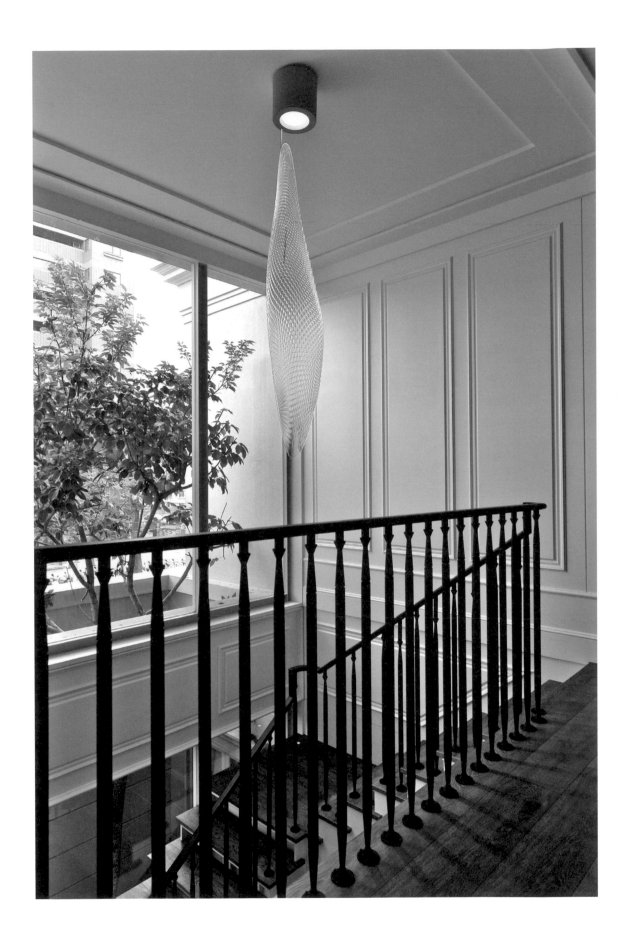

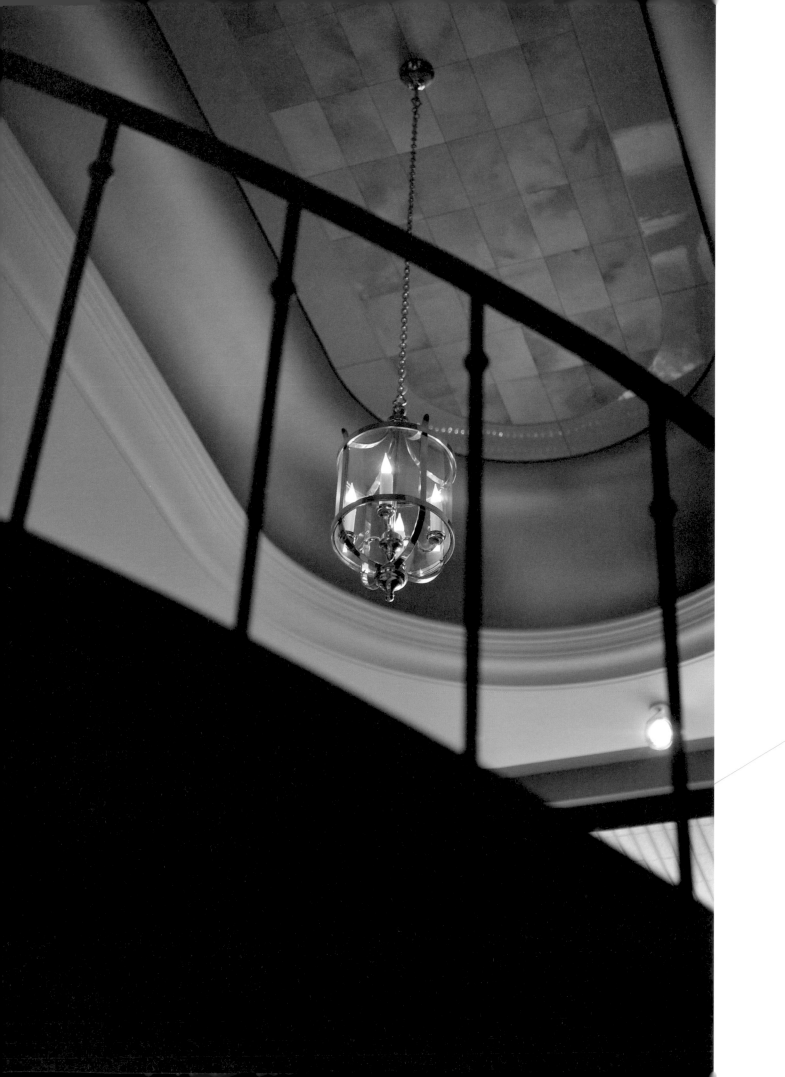

關於理解 市場哲學

我是在菜市場長大的。
那是個車馬雜沓、眾聲喧嘩的場域，
那也是最適合觀察「人」的環境。

從小我穿街走巷，在每個攤位間嬉鬧探索，
偌大的建築量體供應我的自由奔放，
我沒覺得我在學習，
但學習是時間的產物，它是潛移默化的。
我在市場學會的第一件事就是觀察，
觀察人物神態、觀察物品質地、觀察事態情狀……
我在這個氣味飽滿色調鮮豔的地方成長，
靜靜的學會觀察這世界。

送往迎來、秤斤論兩、達官顯貴、
販夫走卒、隻字片語、舉手投足，
我身在其中，自然演化一雙心眼，可以洞穿人心。
這樣的觀察，當然不只是看，
而是從細節去了解，進而理解，廣袤而深幽的理解，

唯有如此，
觀察才能成就一門學問，
我的學問。

他人總說廖韋強的設計細膩精準、獨樹一格，
其實我並不特別，特別的是你，
我只是懂得理解，理解了你，
找到與你互相呼應的空間頻率。

我從來不曾想過我優於常人的美學概念源自何處，
如今細思，我想應該是這樣來的。

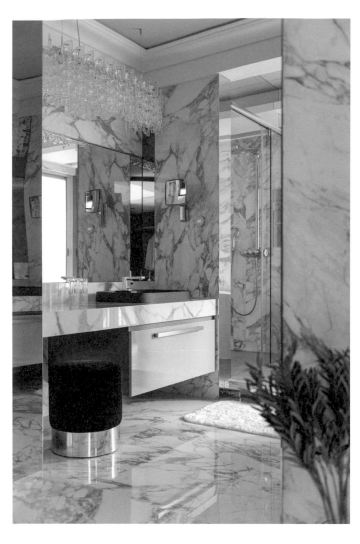

其實我並不特別
特別的是你
我只是懂得理解
理解了你
找到與你互相呼應的空間頻率

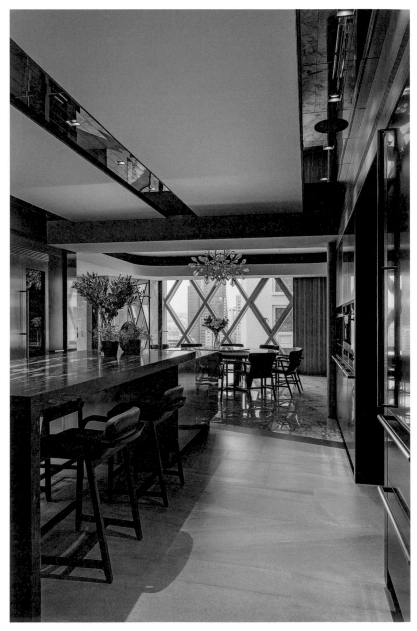

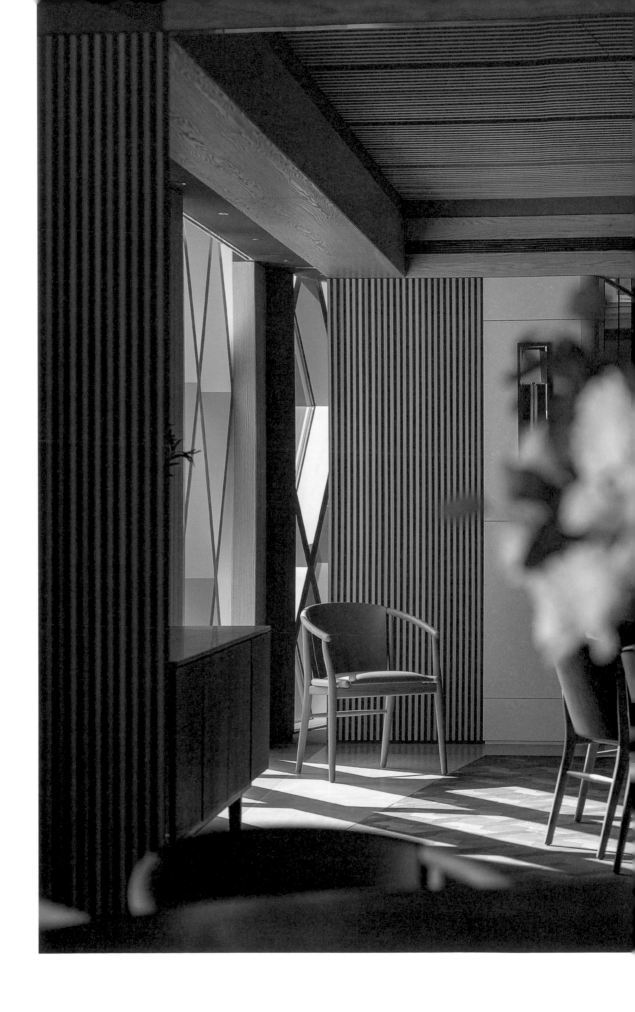

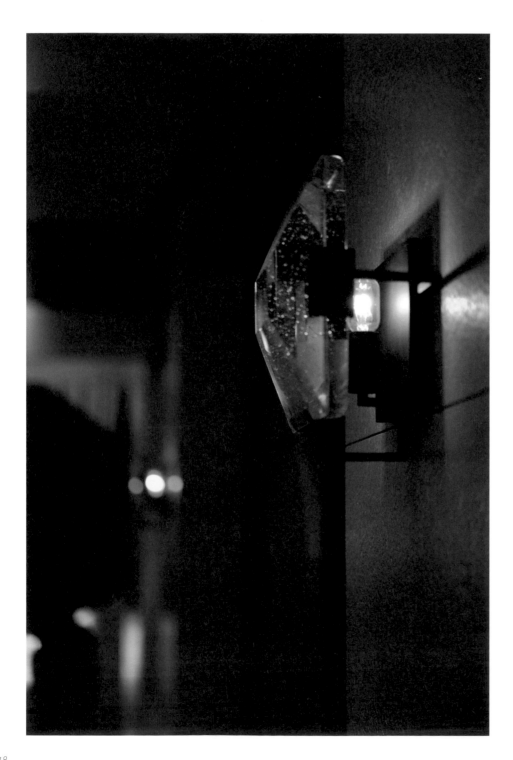

山是簡單的　石頭是複雜的
海是簡單的　浪潮是複雜的
天空是簡單的　雲是複雜的
道路是簡單的　旅行是複雜的
睡眠是簡單的　夢是複雜的
哭是簡單的　笑是複雜的
人　是簡單的　而生活是複雜的

那麼細節呢
細節是簡單的　還是複雜的？

The devil is hidden in the details.

魔 鬼 與 細 節

大器晚成

2

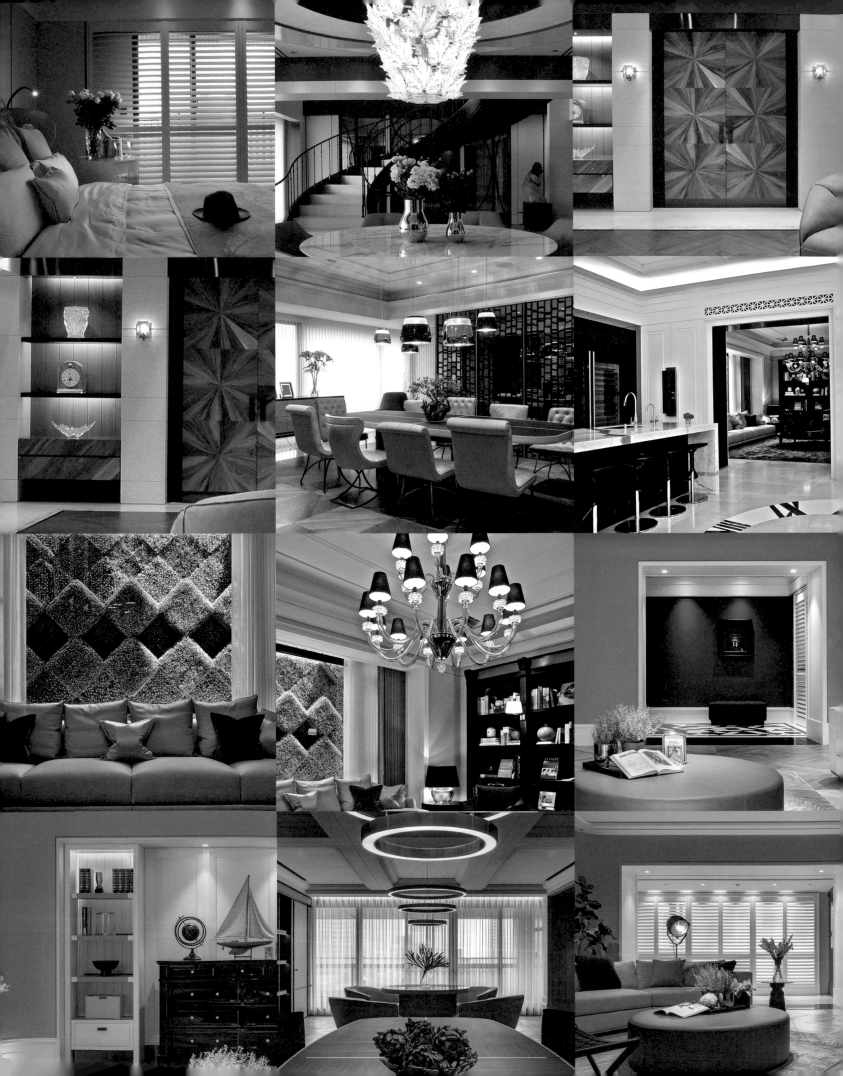

什麼是細節？
身為設計師，在我的職業生涯裡，
總能遇到這樣的問題。

很多人胸有成竹，
思慮敏捷，馬上可以侃侃而談：
材質的運用如何上窮碧落下黃泉，
千載難得，千金難買，
那些原木、原石、鐵材的紋路雕琢，
毫無一絲瑕疵，
彷彿它們生來就是要為了進到你的房子。
漆工、烤工、鍍工、焊工……
等諸多工法，千錘百鍊，千迴百轉，
要把每個圓弧、每處稜角、每條縫隙都包覆完滿，
不留任何收口的蛛絲馬跡。
並且靈活運用布料、皮革、玻璃、線材……
等異材料，壁飾耀眼、吊掛奪目，
務使一室妝點都絢麗至極，
使人身處其中不僅感恩讚嘆，簡直難以自拔……
這些，不會是我的回答。

把各式建材的學問與施作的質地照顧好，
就是一門不簡單的工藝，
但是，工藝做得好只是建築設計的基本功而已，
若一位設計師僅在工藝的層次上講究，
我認為，那稱不上是重視細節。
這樣的細節處理，
只能說是一種工藝競賽，有錢就辦得到。

有情感的細節，沒那麼容易感覺。

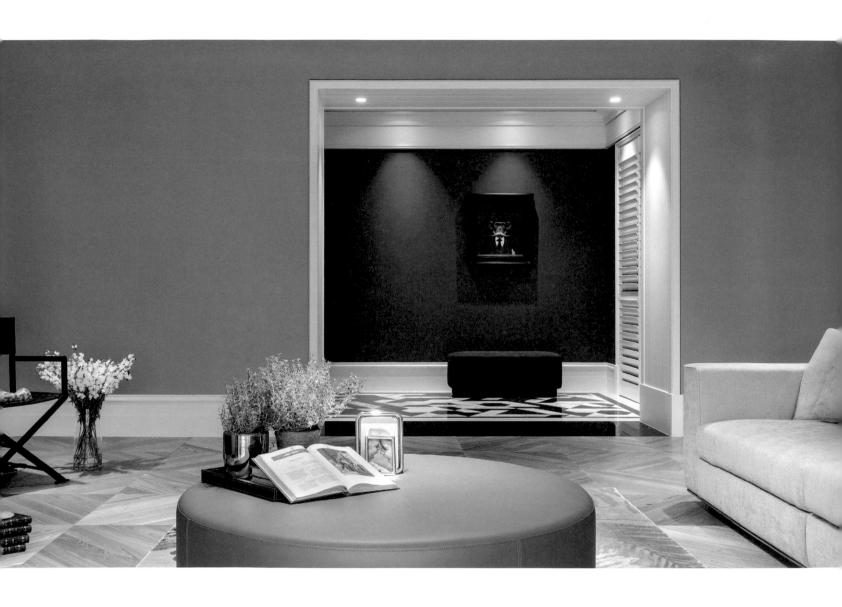

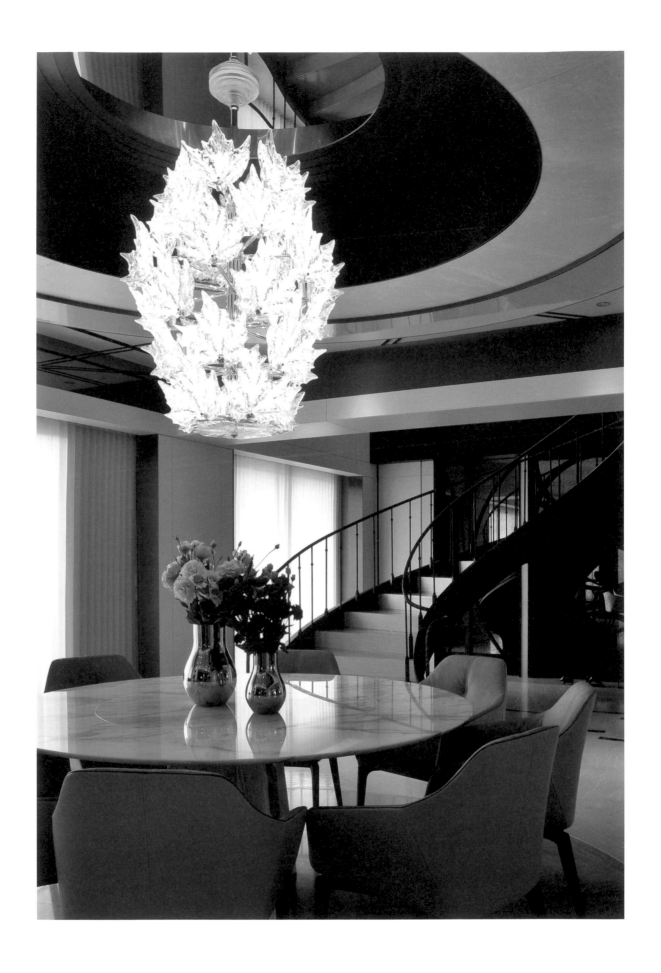

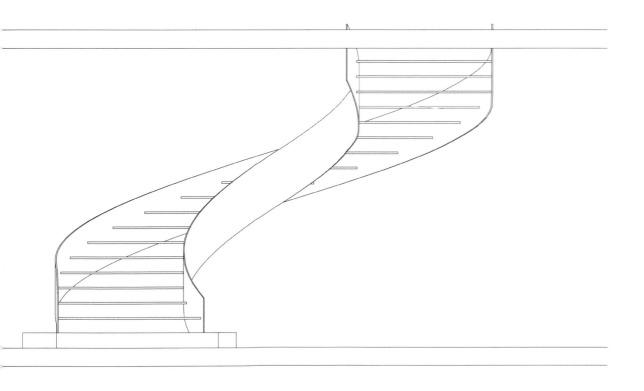

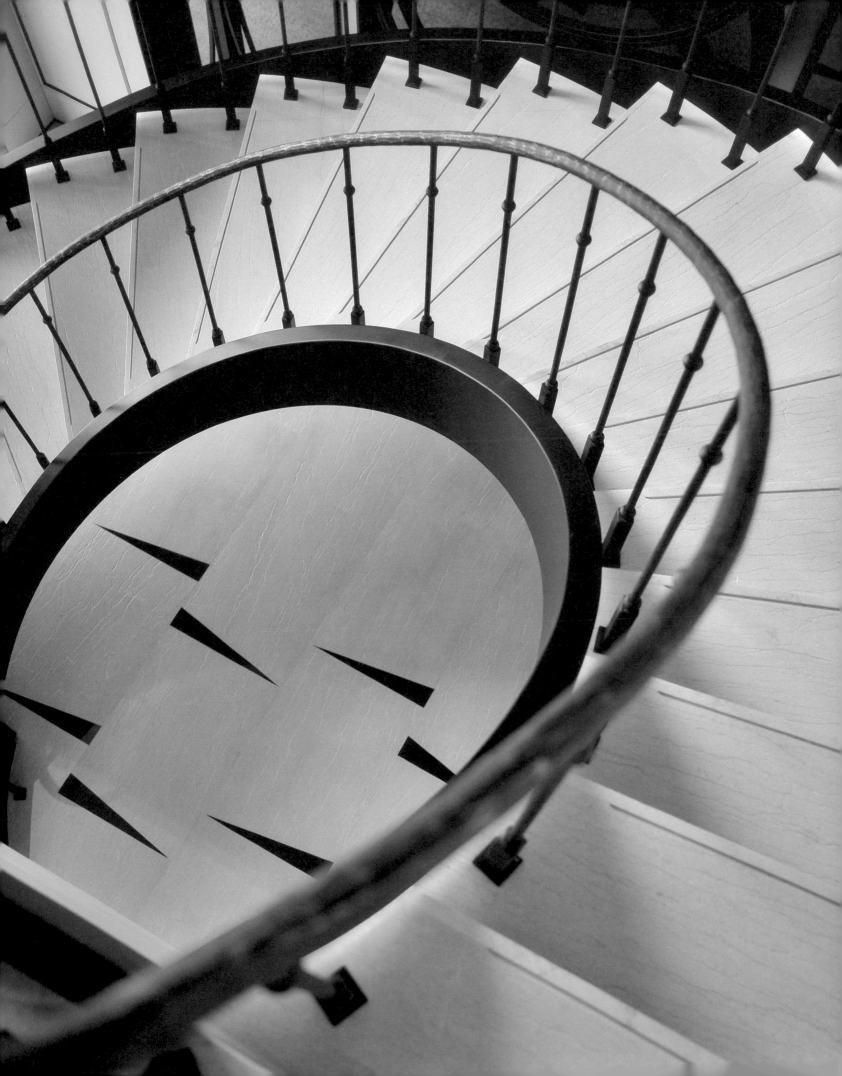

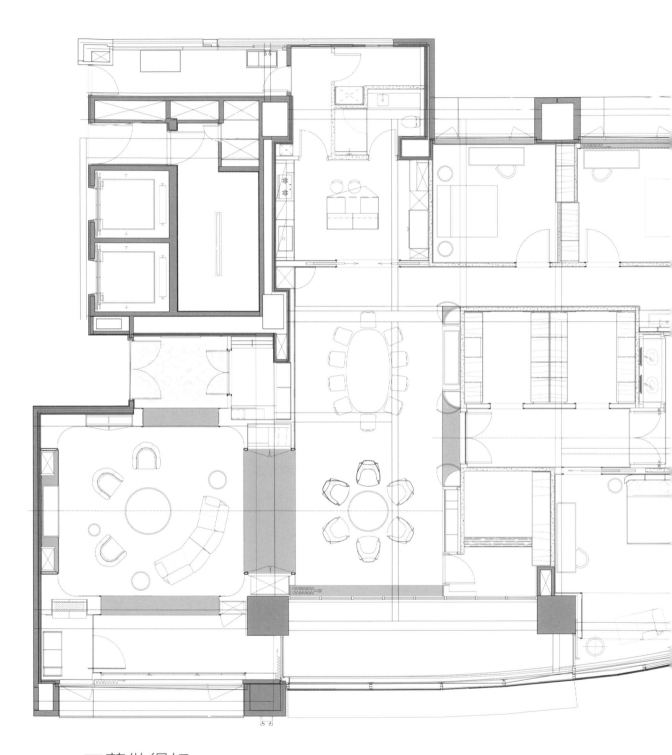

工藝做得好
只是建築設計的基本功而已
若一位設計師僅在工藝的層次上講究
我認為　那稱不上是重視細節

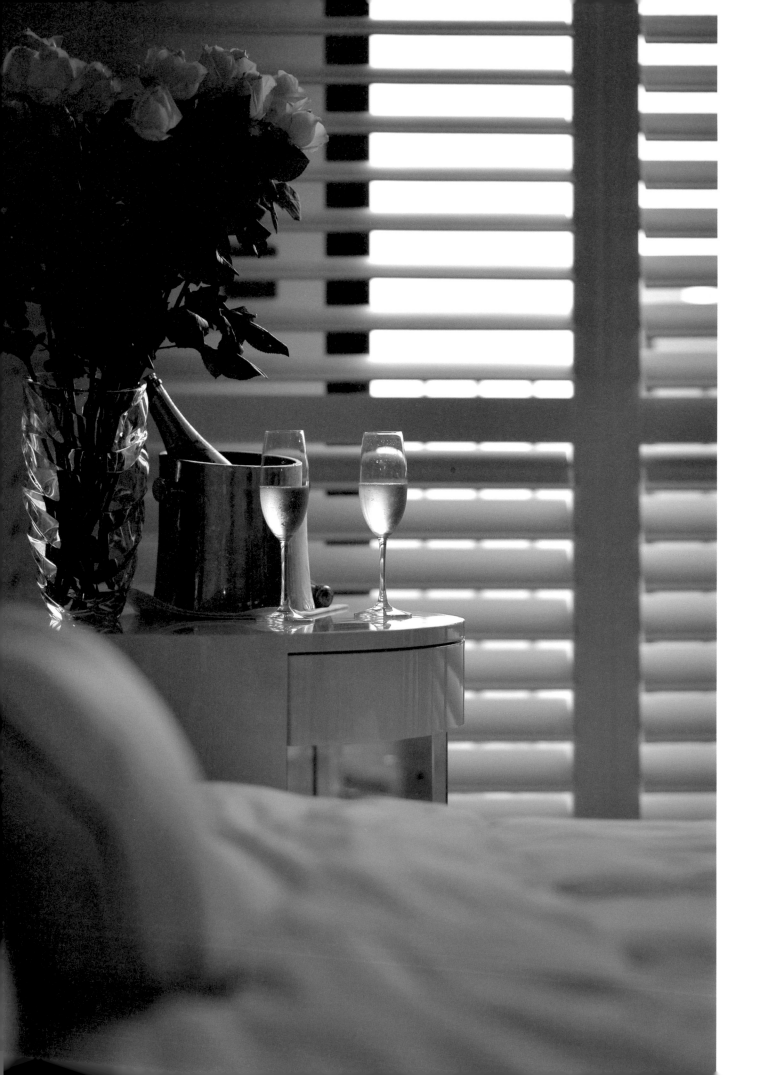

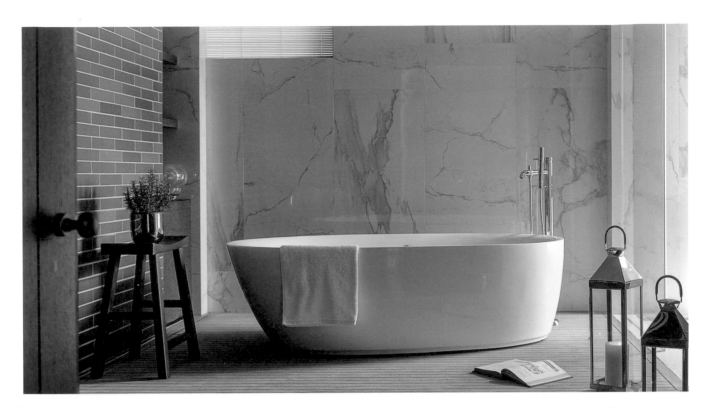

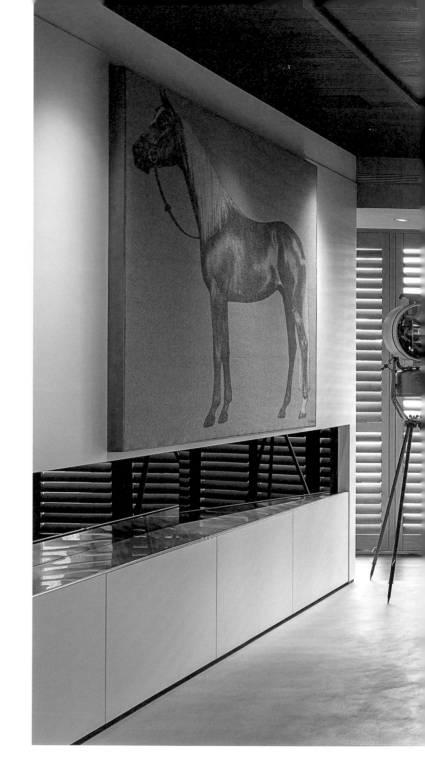

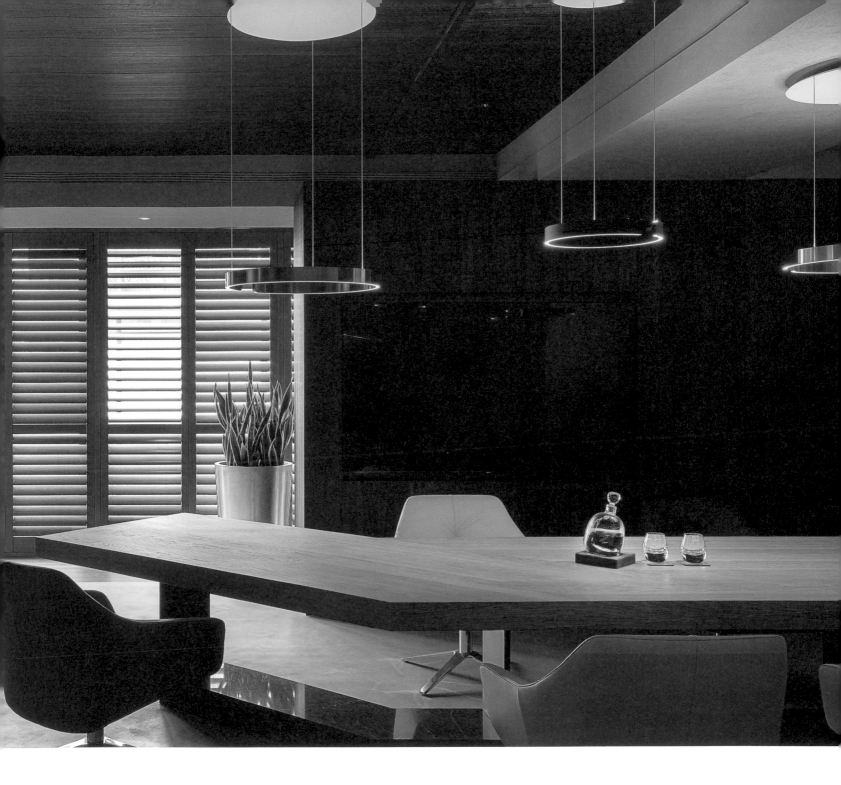

我愛冒險，這是眾所周知。

認識我的人說我浪漫，
不認識我的人說我玩命。
其實這世界不缺玩命的人，
有些人甚至把命都玩掉了，
但是，玩命的人想死嗎？
當然不是，死掉都是發生了意料之外的事，
他們不是為了死才去玩命的，
他們只是為了要感受到自己活著。

我不玩命，我只是愛冒險，
只是喜歡享受那種專注緊繃的過程；
只是喜愛每一次把困難攻克之後的滿足感，
經由這些刺激的體驗，
我可以從工作的壓力裡得到放鬆，
電力充滿，這就是我的生活之道。

因為愛冒險的關係，總有人要擔心我的安危，
我的家人尤其擔心，我能從裡頭感受到許多的關愛。
但愛冒險的人也不是笨蛋，
我們比誰都更珍惜自己的生命，
對於每一道安全的要求，沒有人比我們更嚴格。
許多活動只是表面上看起來危險，
實際上是很安全的，因為每個環節都是細節。

安全，便是一種細節。

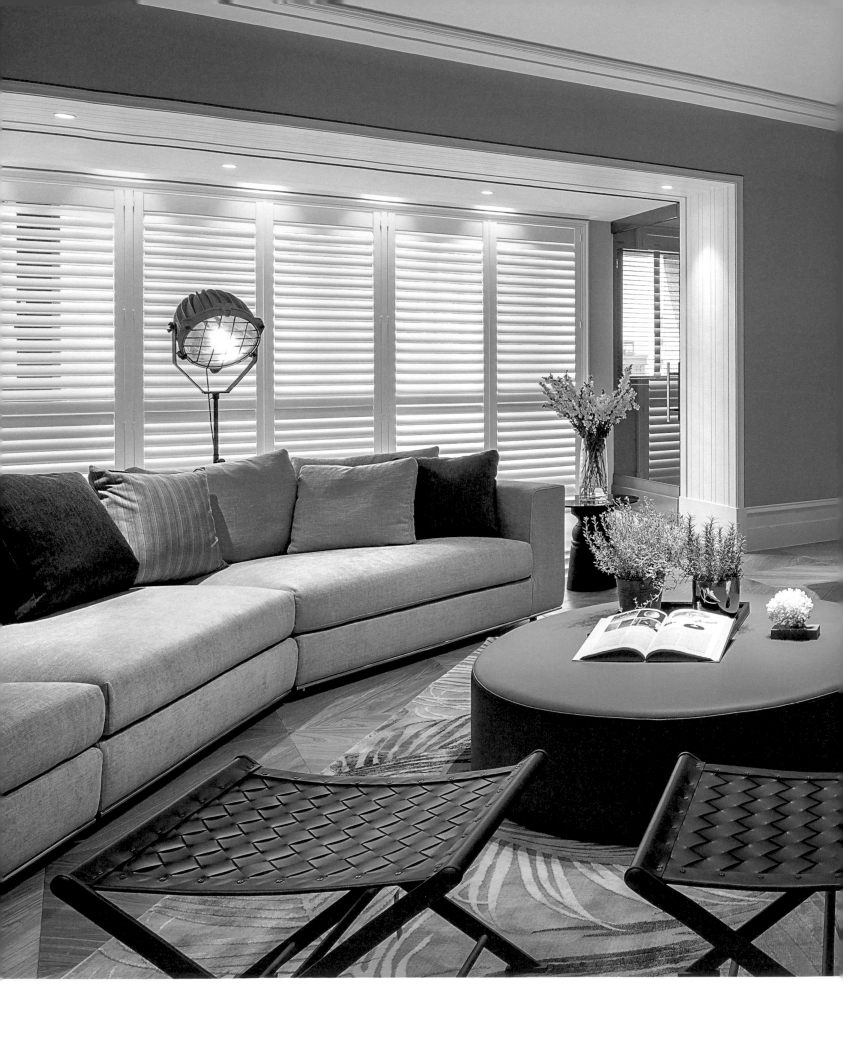

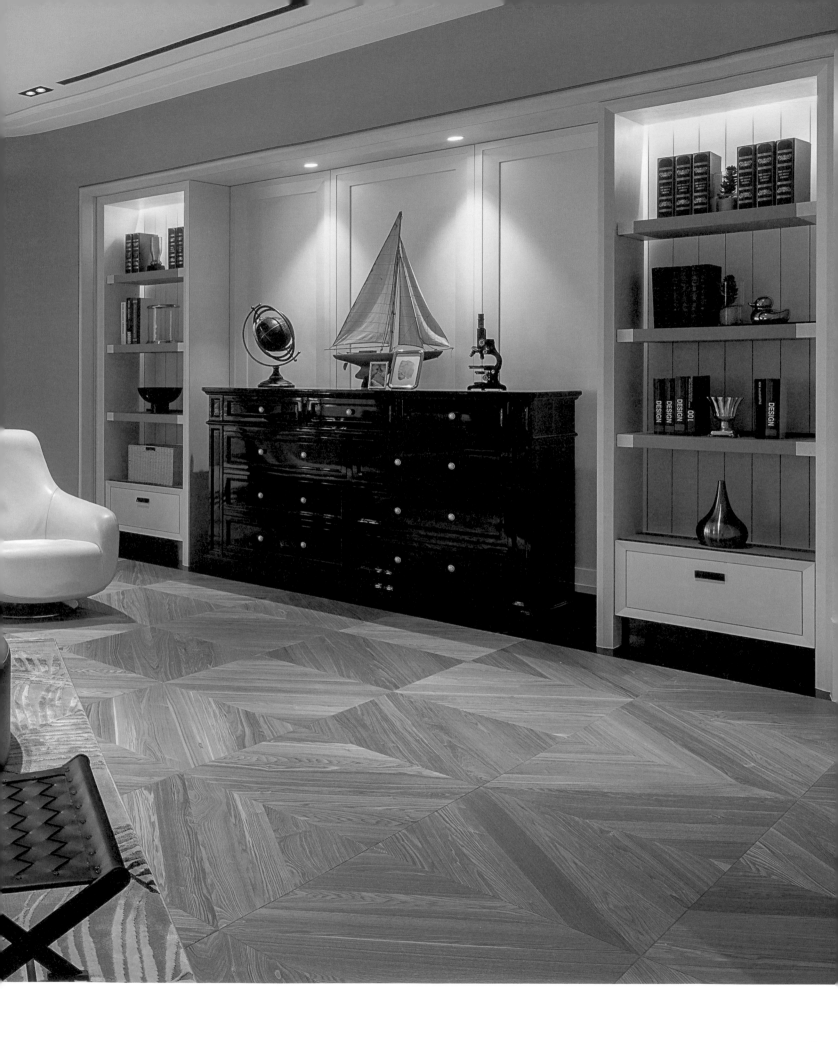

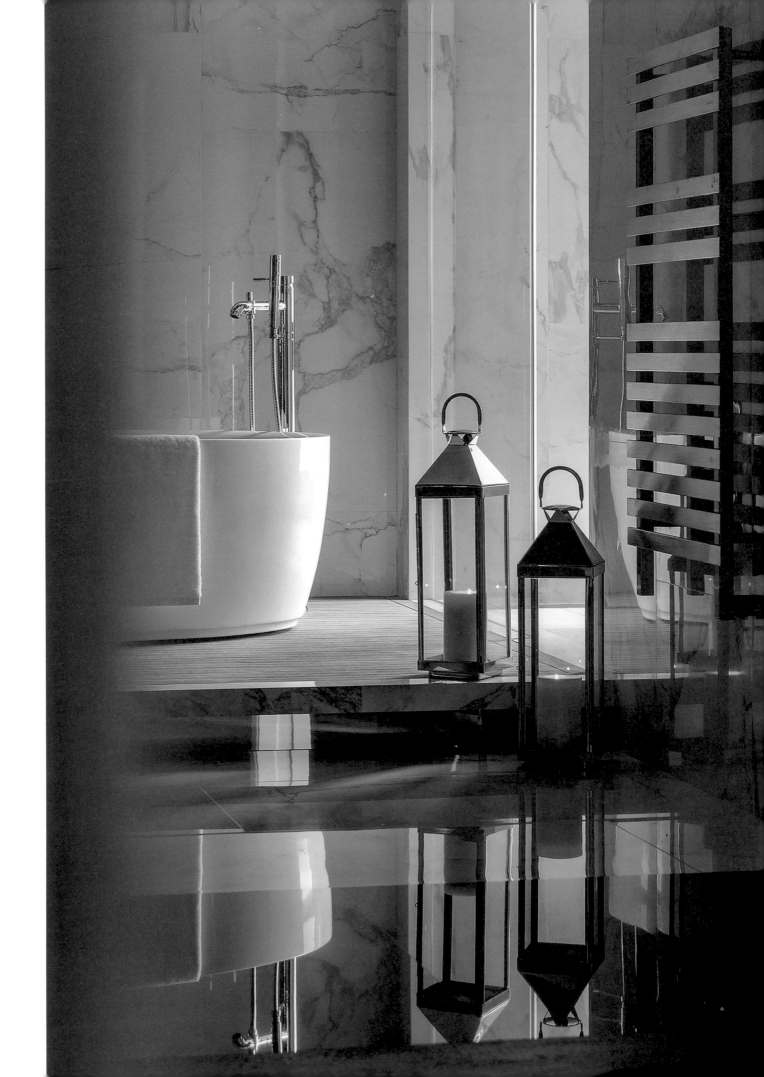

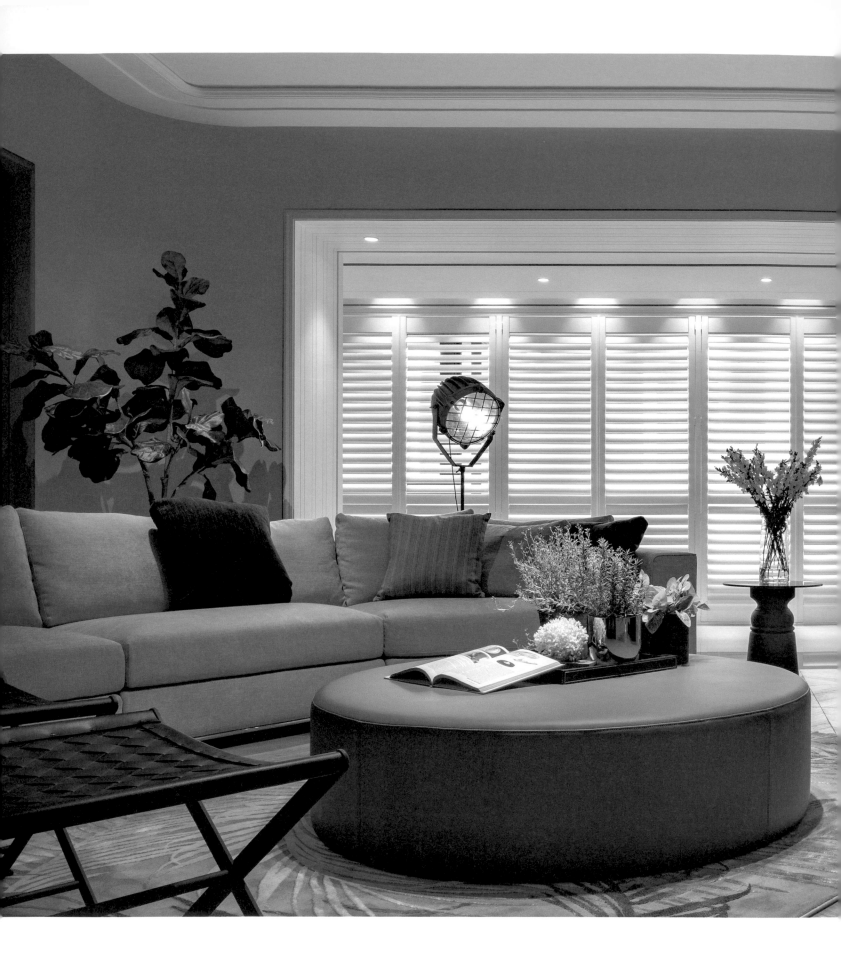

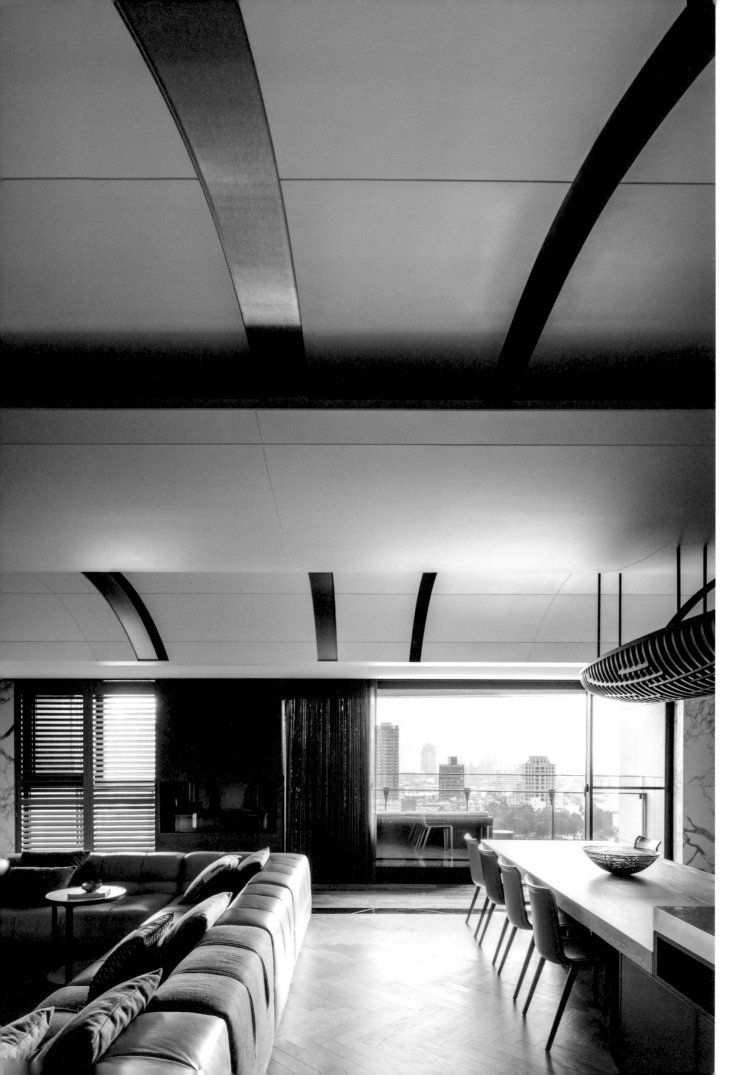

由著冒險的呼喚，我總往戶外走去，
越自然的地方我越愛，大自然裡充滿了細節，
沒有任何一處景觀令我覺得突兀。

今天的雲比昨天少了幾片，
今天的風強了幾度、今天的太陽早升了幾秒、
今天一棵樹冒了幾片葉子、今天的花園枯了幾朵花、
今天的海浪高了一些或低了一些……
這樣的事物每天都在發生，有美的有醜的，
一點也不會影響我對於大自然的觀感。
它們都是細節。
當你走進山裡，山的細節是石頭；
當你衝進海裡，海的細節是浪潮；
當你迎風而立，風的細節是氣流；
當你在烈日下行走，光的細節是影子。

自然界的各種元素都是活的，
今天多了，或許明天就少了，
今天還在這裡的，明天可能就不在了，
大塊幾何都是光陰雕塑，渾然，天成。
也許你覺得它們很簡單，
也許你覺得它們非常複雜，
但你總是融入它們，
生活在其中，你就是大自然的一分子。
那麼試想，對你來說，細節是複雜或簡單呢？

自然，便是一種細節。

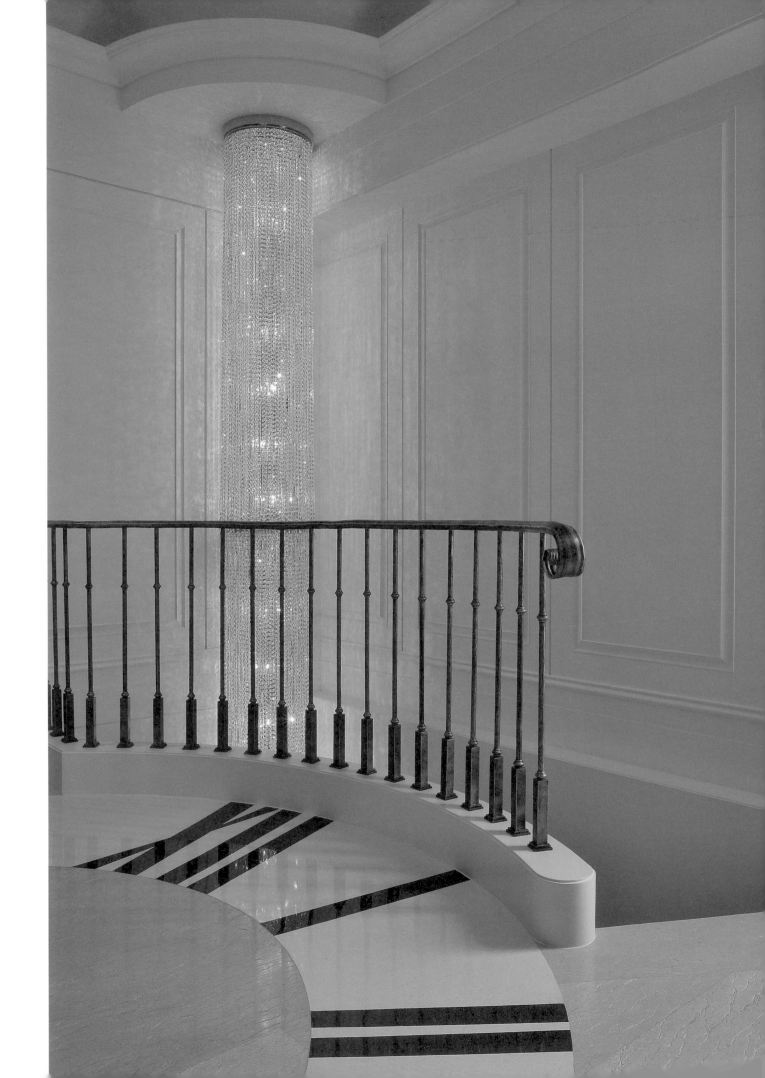

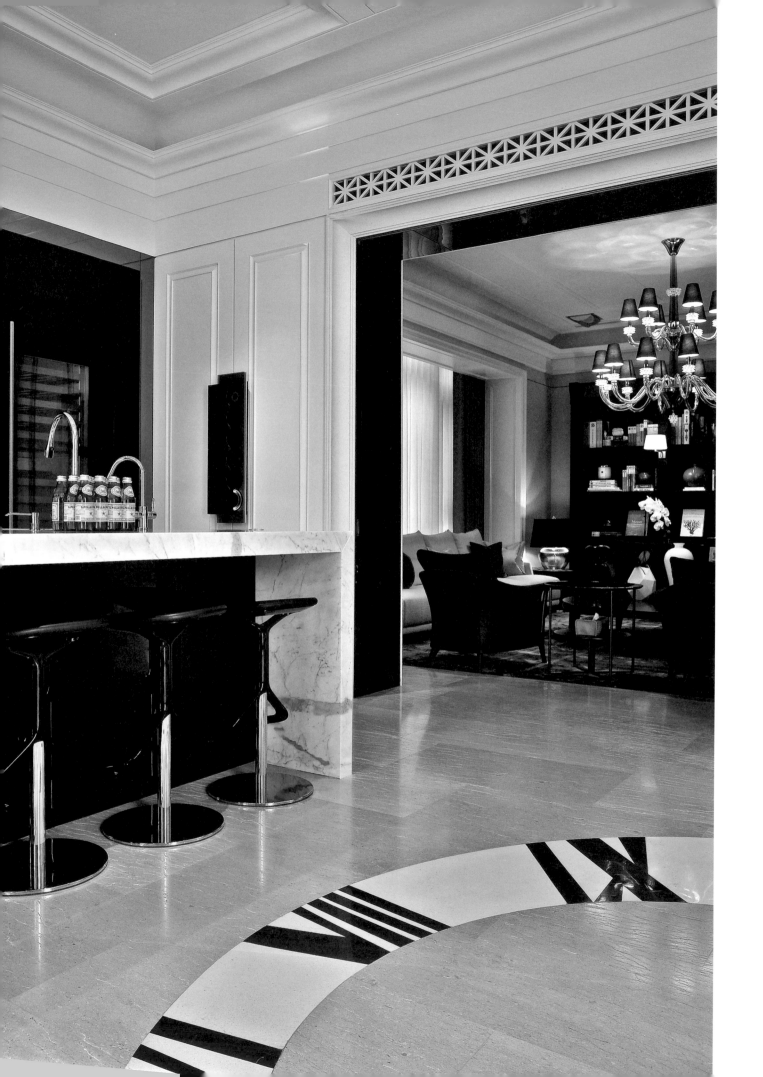

回過頭來，當我起心動念，
開始為一位客戶建構他安身立命的居所，
我該怎麼思考？
盡我畢生所學全力施為，
讓材料極盡繁複，讓工法無上華麗，
讓每一眼細部都令人驚艷，難以忘懷？
或是，量身忖度，藏拙內斂，
讓建築體的每一處都有業主的生命元素，
但又如此無感，僅能融入其中？
如大自然一般。
這樣的細節，又是簡單還是複雜呢？

我想，你必然擁有自己的房子，
或許你為此感到驕傲。
邀請你做個想像，當你走進房子，
能否感覺到樑柱的堅毅守護、
能否感覺到窗外陽光的熱烈奔放、
能否感覺到櫥櫃的沉靜大度、
能否感覺到壁爐裡火焰躍動的生命力，
能否感覺到身處浴室的私密與自由？

如果你感覺到了，這些便存在，
如果你感覺不到，它們依然存在。

好的建築設計師，
讓你感覺到這些設計的微妙之處，
最好的建築設計師，
則是讓你感覺不到這些，
他讓你成為這些，細節是為你而生。

你，便是一種細節。

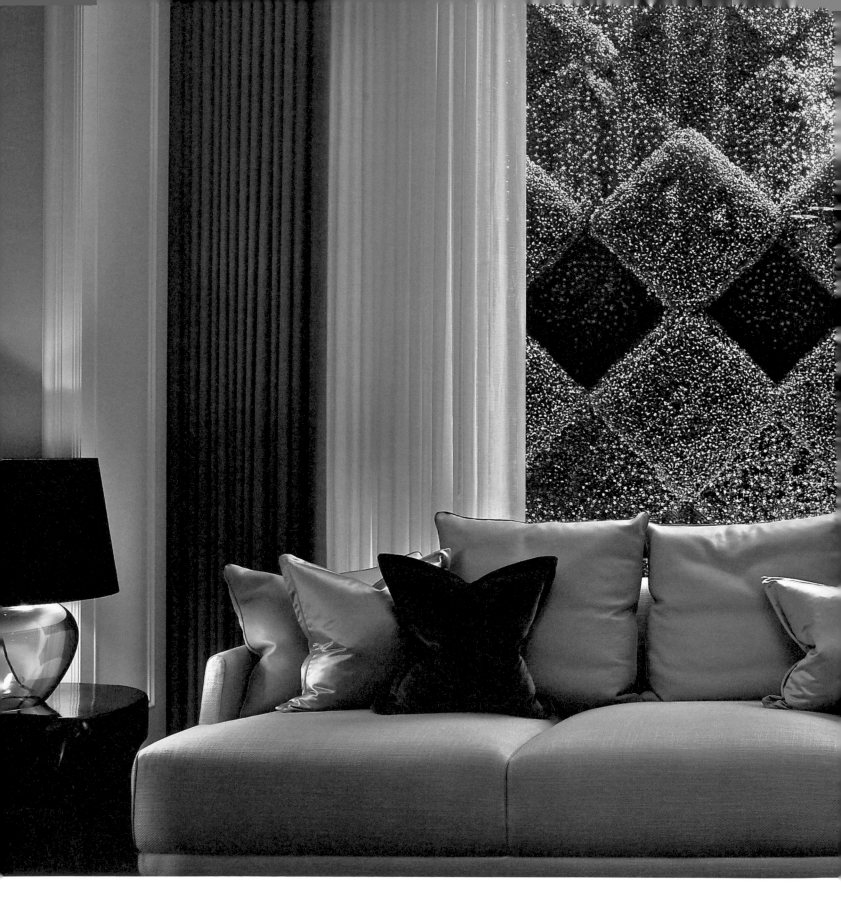

那麼,到底什麼是細節?
讓我們換個角度來思考這個問題。
你不會和大自然談細節,
大自然原本就該那樣,
它的細節讓你感受不到。

你會和我的建築談細節,
然而那些細節不是原來就在那裡,
他們都是我設計的,
不是把工藝與材料都展現到極致喧嘩,
反而是一種無感,

讓你的眼耳鼻舌身意
都融入其中而不覺,
在行住坐臥之間
盡享生活的舒適和愉悅。

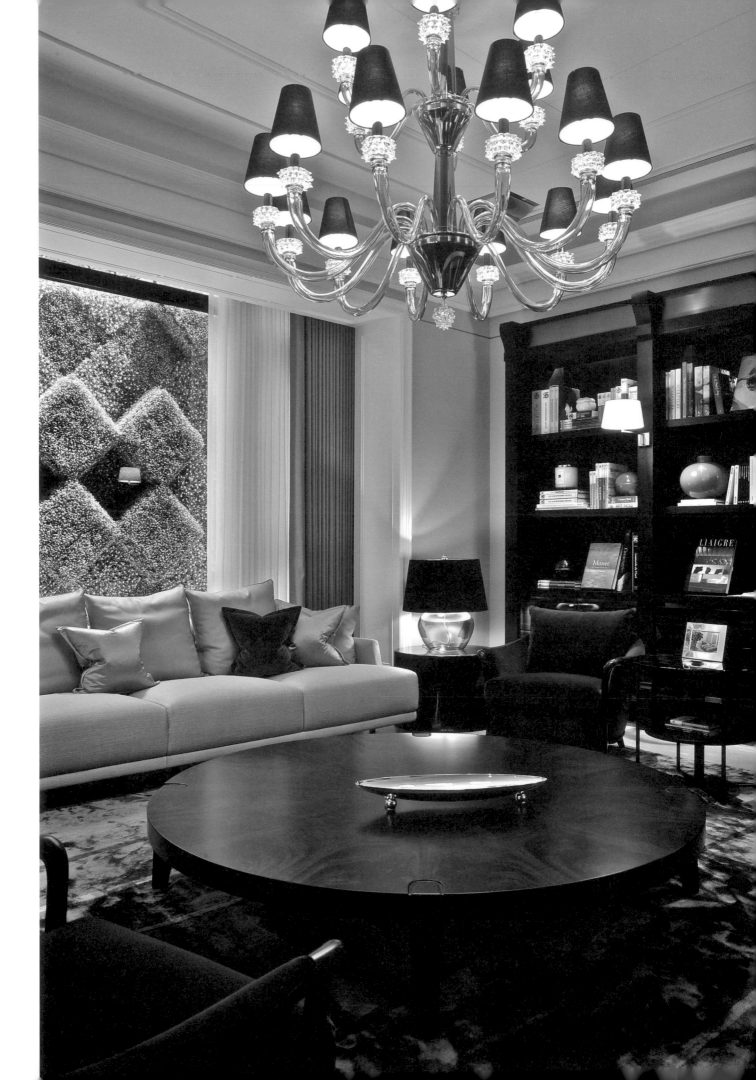

如果你看見一道如巧克力格紋般
令人甜膩又放鬆的門框；
聽見風吹過廊道的聲音，把心都吹遠；
撫摸一扇窗格的溫度，彷彿陽光的親吻；
把腳走過冷凝的大理石地磚，貼近房子的呼吸。

如果你凝視一株植物的等待、
迎接一道落在浴巾上的光影、
理解椅子對桌子的欲拒還迎、
思索一段木質地板與磚牆的對話、
欣賞孤傲懸掛於樓梯間的燈具、
羨慕迴旋階梯落地的優雅身段、
崇拜一排書架堅毅持重的角度、
仰慕浴缸眺望天際的視線、
眷戀著沉睡在床上的幾何日光……

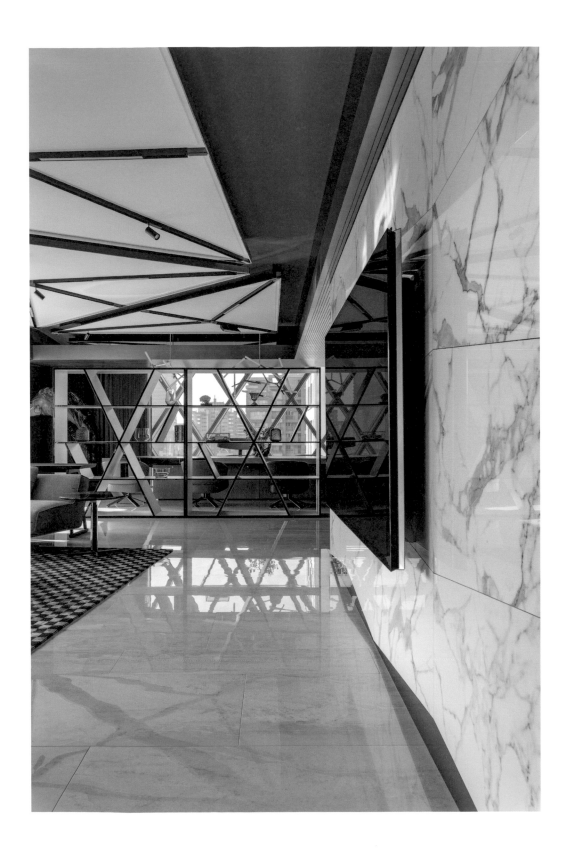

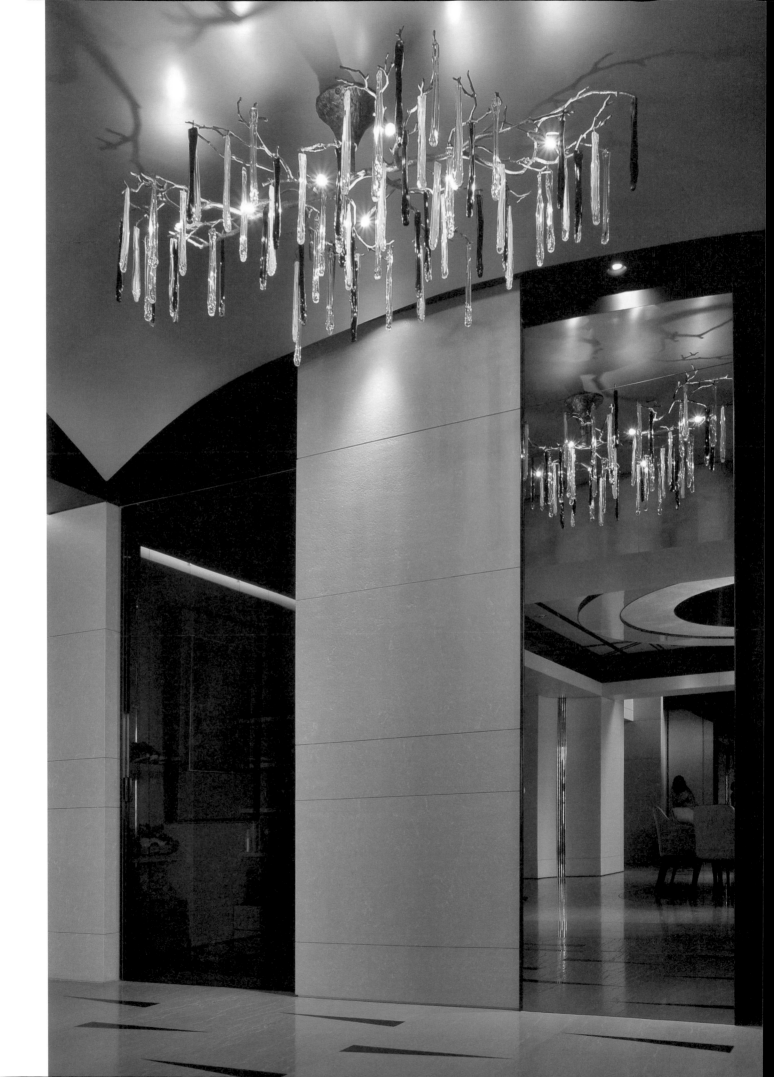

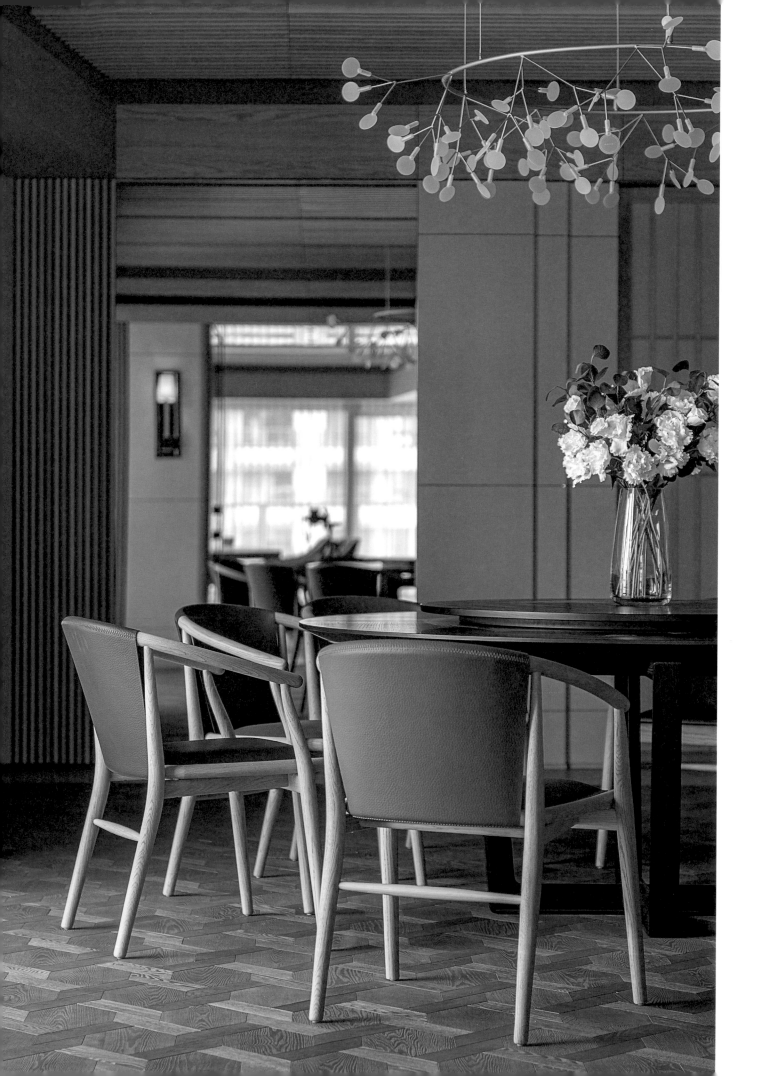

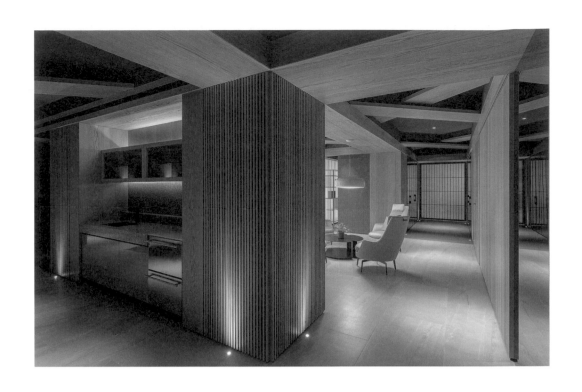

當你如此體會我的作品，
當你如此珍愛你的房子，
你便會知道，什麼是建築，什麼是設計。
而這些，才是我說的細節。

與複雜或簡單無關，與心有關。

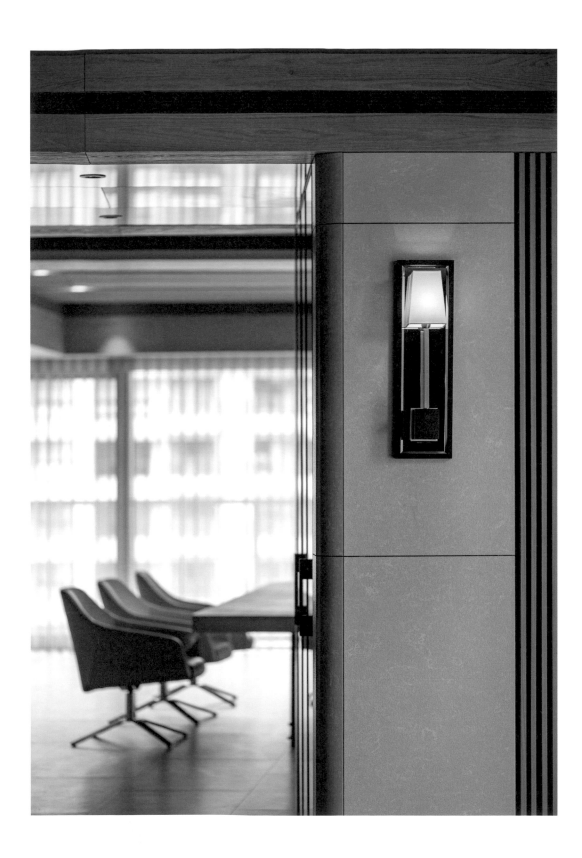

讓我們從細節裡抬頭

把視線放鬆拉遠

後退　再後退一點

直到細部材質

以及各式妝點工法

都成了生活的遠方

這時候　我們才能看見空間

當空間構成了　建築才稱得上建築

或許

Spatial Layering

空 間 與 層 次

大音希聲

3

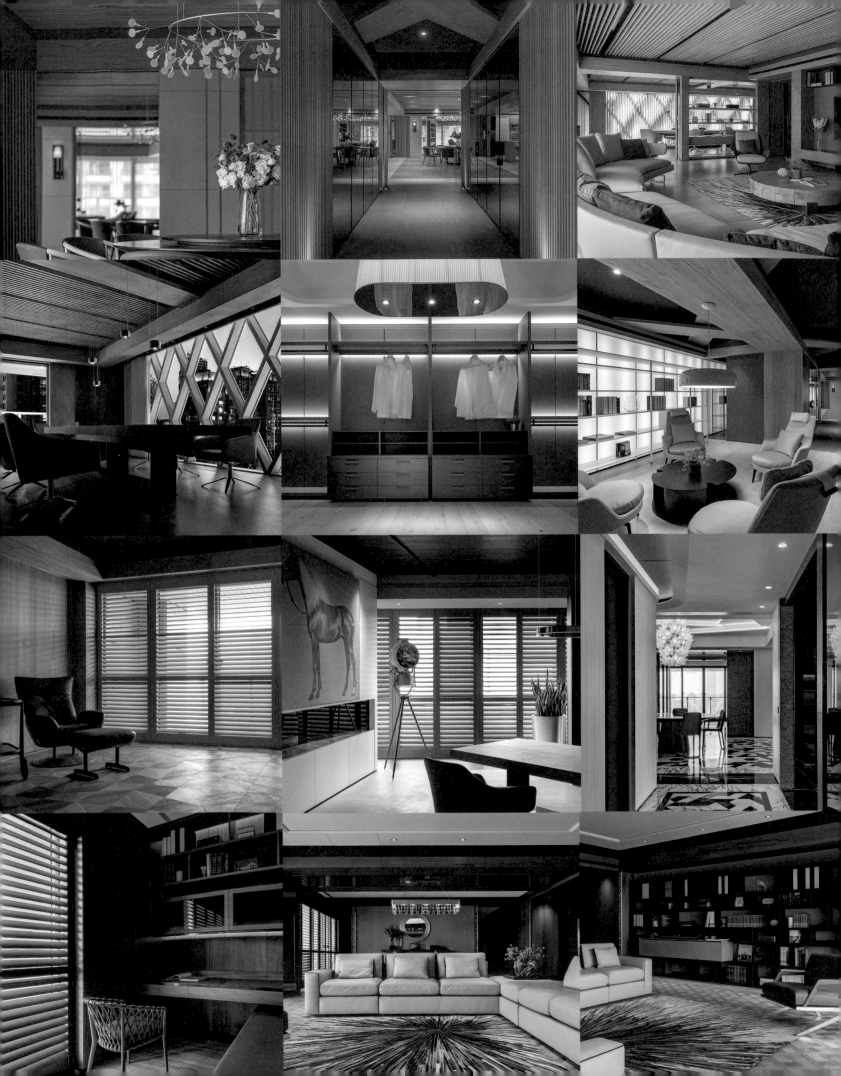

空間與人

我與房子很親近，
不只因為我是一個建築設計師，
也因為我真的喜歡房子。
空間是無性的，直到建築量體出現，
空間便有了內與外、公與私、人與我，
建築是本我的擴大，
它存有屋主的個性、內涵、美感與好惡，
由內而外，呈現出一個人佇立在這世界的樣貌，
這樣的哲理思考深深使我著迷。

每個經手的案子，我都當作自己的房子，
在交屋之前，我要在裡頭待一待，
開燈關燈，開水關水，上樓下樓，
測試這房子的所有機能，
除了是驗收，也在喚醒房子，

告訴它，時間到了，該動起來了，
你就要有主人了，
善待他們，就像我對你一樣。

每一次結案，都是一場道別。

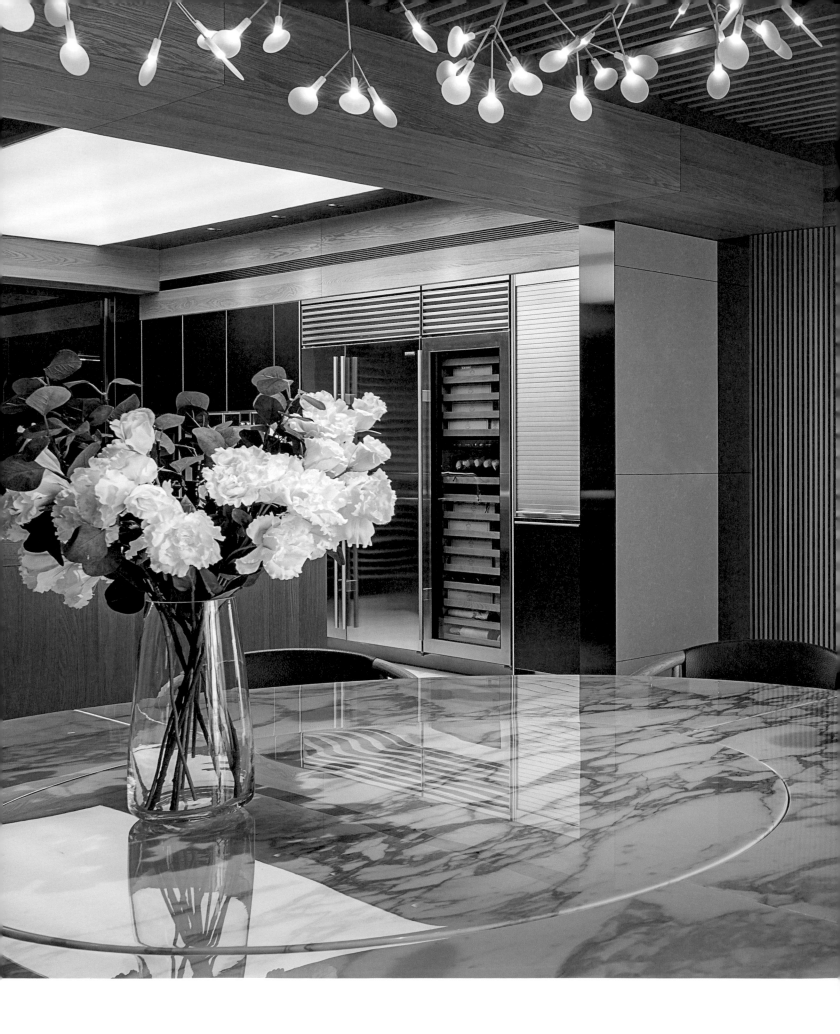

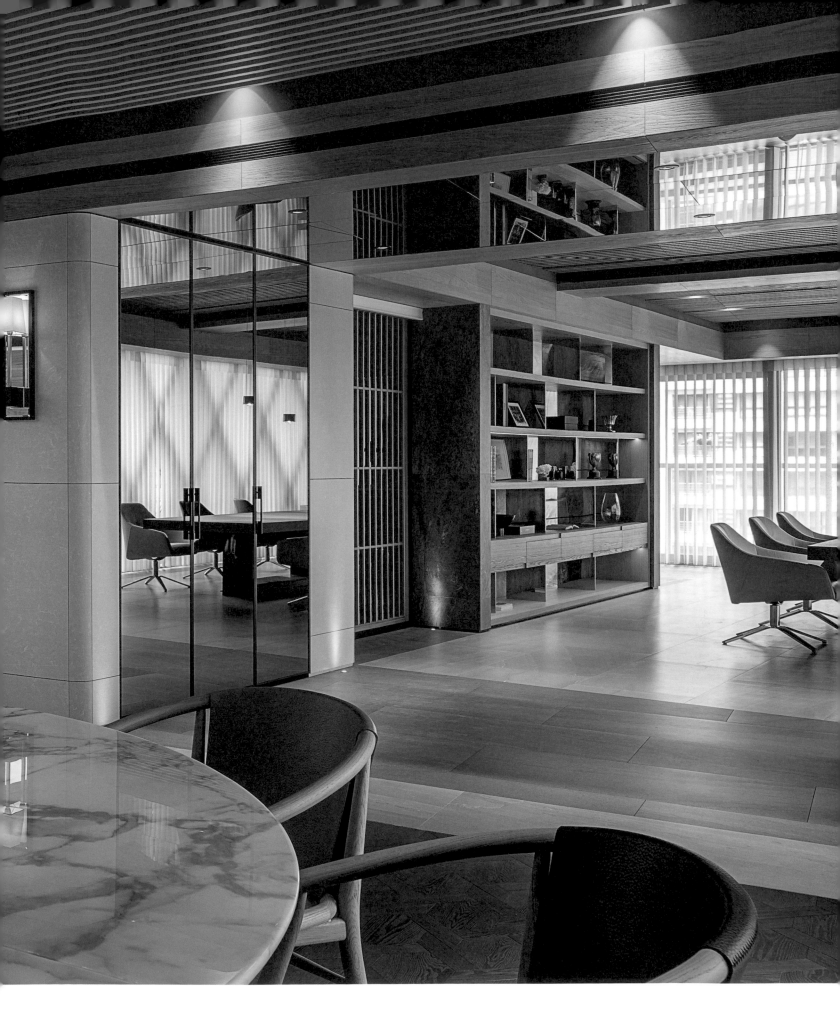

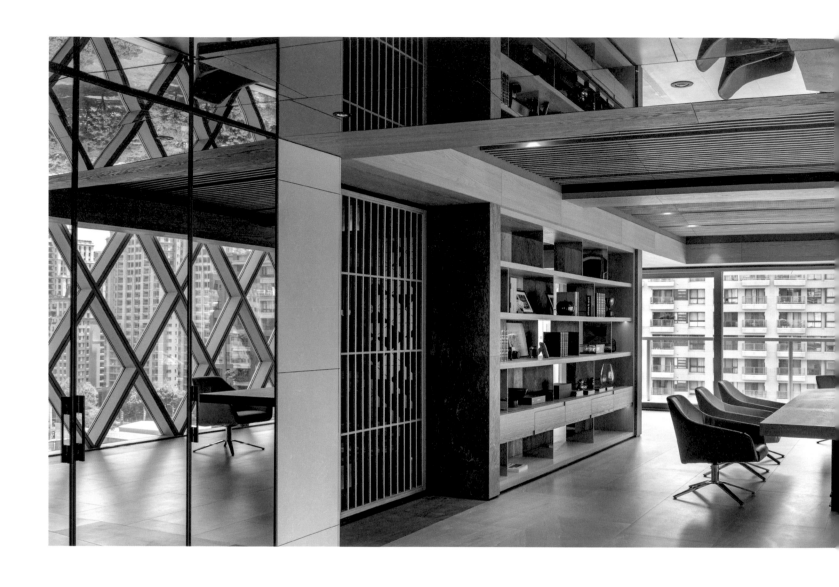

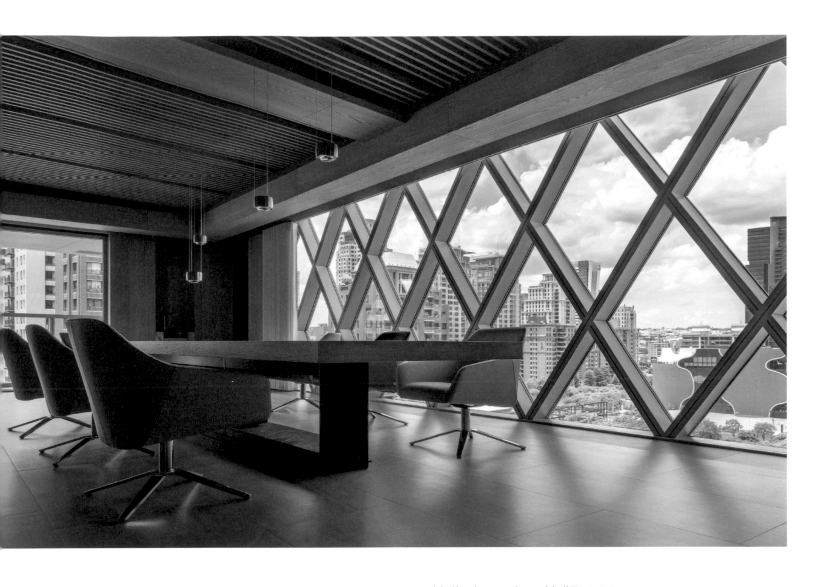

就像人，除了外觀不同，
每個房子也都有獨特的內涵，

起居室大一點，光照多一點，
浴室的色調、廚具是否符合人體工學、
天台、地下室、書櫃、壁爐、儲藏室、主臥、客房⋯⋯
哪個更大哪個更小、哪個更重哪個更輕、哪個前哪個後，
若能將空間的內涵規劃適切，
就能為住戶帶來更豐富的生命歷程，
那是無庸置疑的。

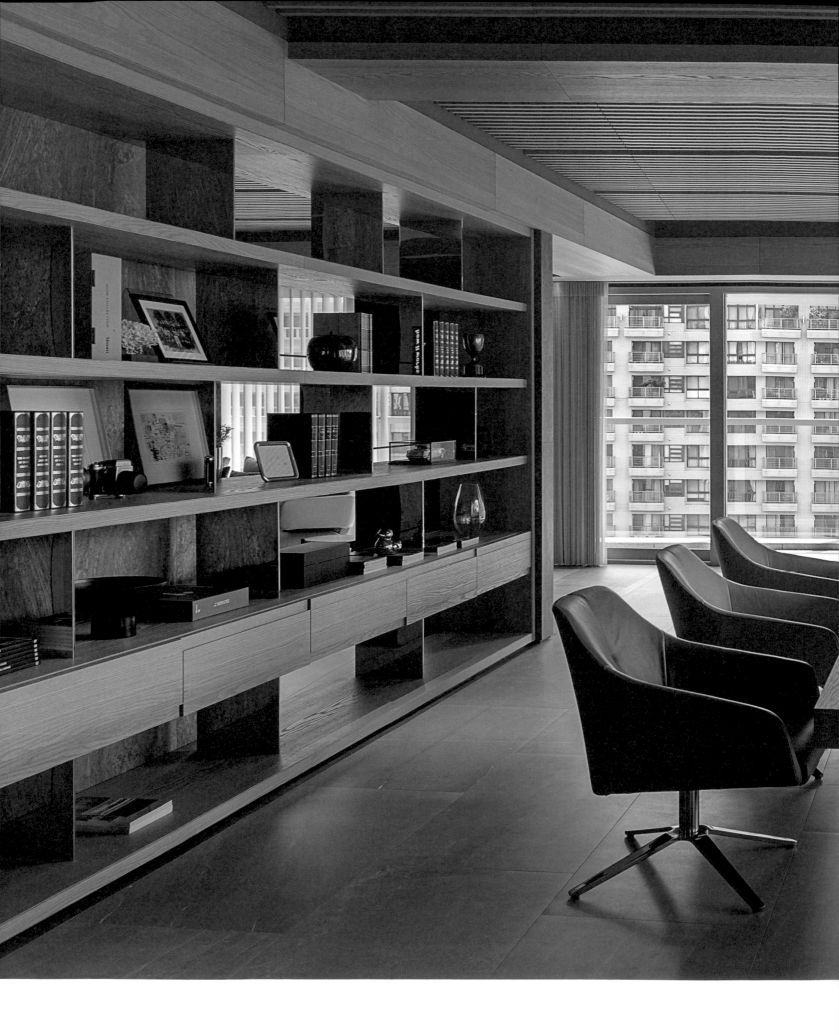

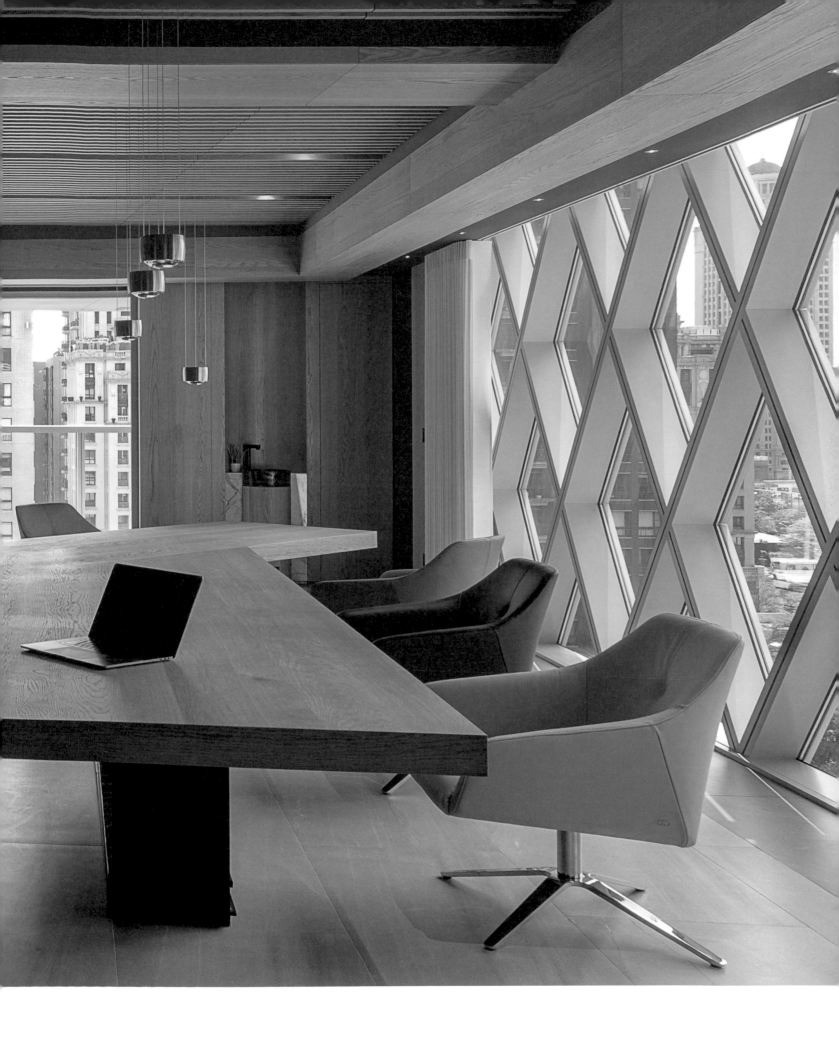

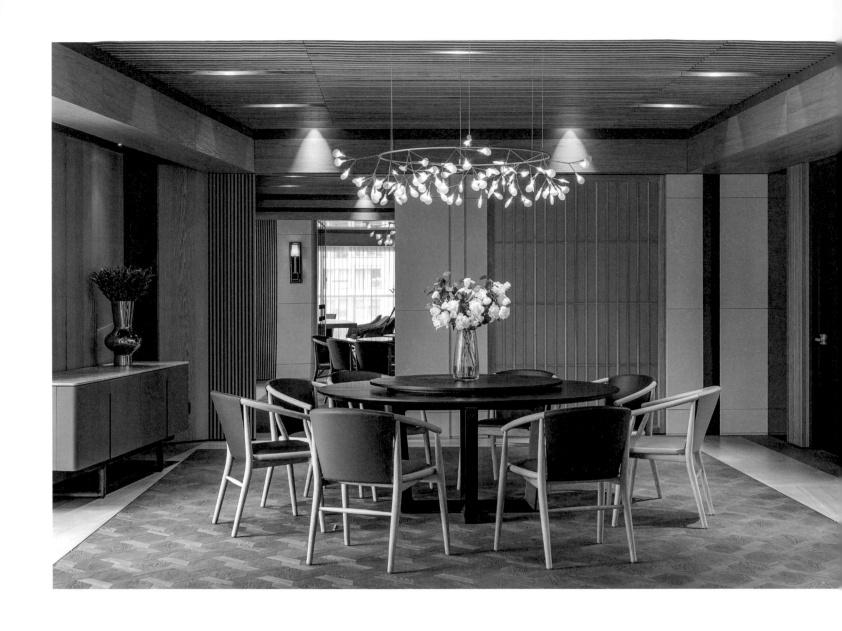

當人們決定買下一棟房子，
當然不是為了那些鋼筋水泥，
而是要在這世界上劃出一個專屬於自己的生活場域，
一個不管往天空攀上去或往地底挖掘下去的立體空間，
一個可以讓你擁有隱私、自由、品味、身份、享受歡愉的空間。

鋼筋水泥只是這房子的構成元素，
你要的當然是空間本身，
以及這個空間所象徵的生活實現。

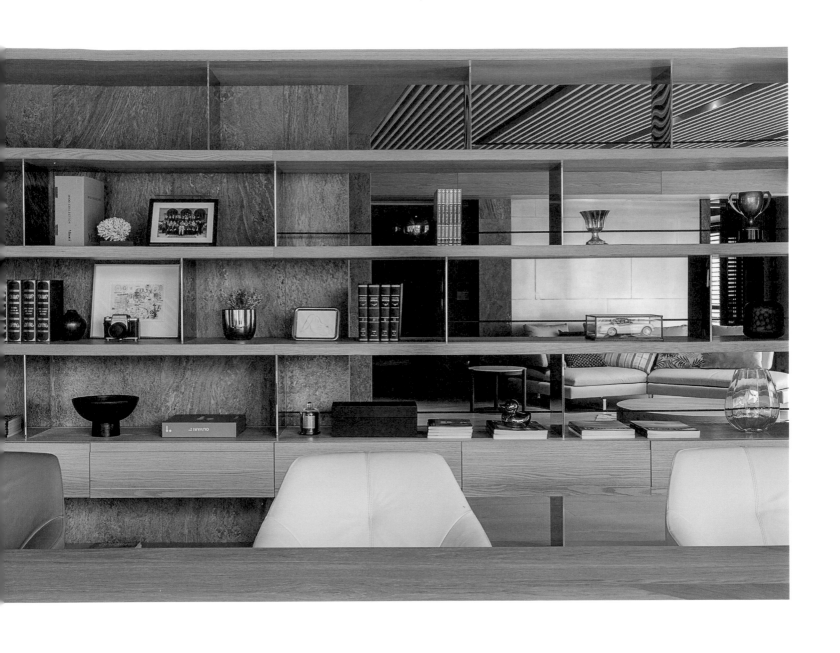

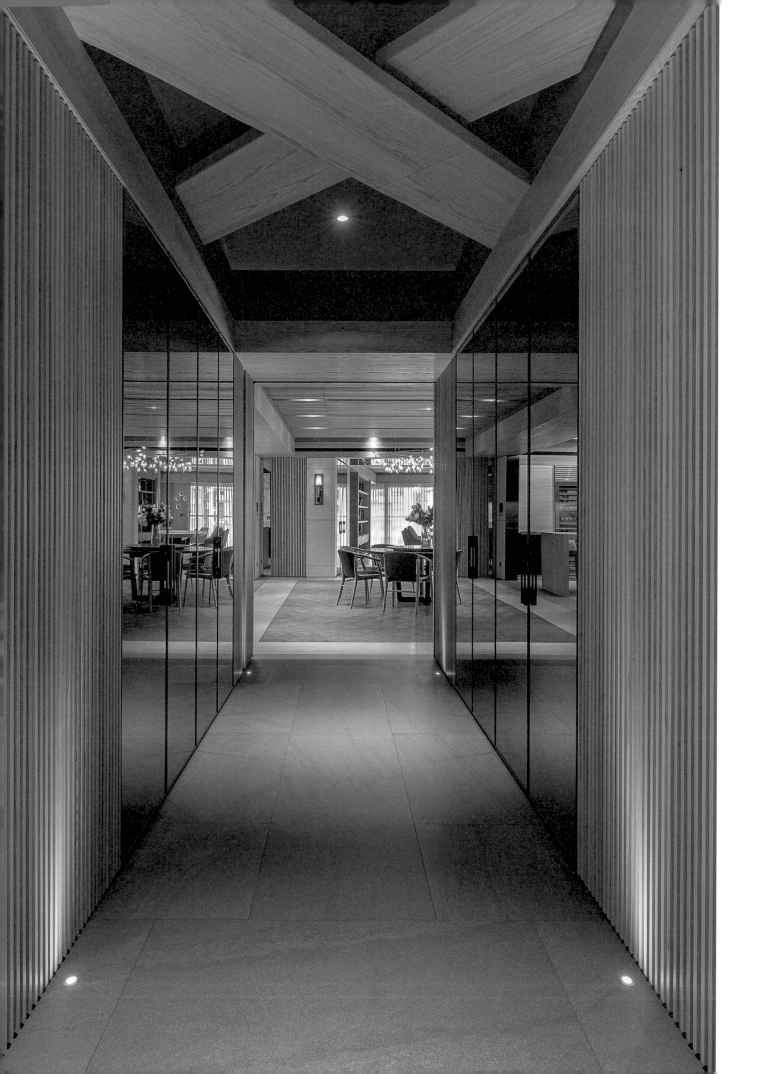

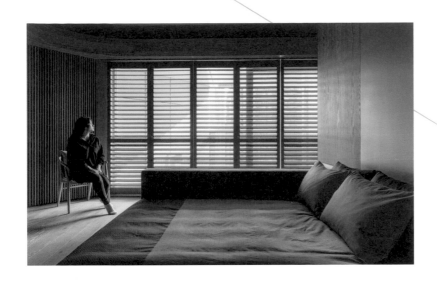

現在，有了一個完整的空間，
在裡頭你仔細的規劃了更多空間，
看似把空間打碎，使其瓦解，
但這不是切割，這是組合；
這不是獨占，這是分享，
這不僅是空間，這也是時間，
無可避免，我們都試圖使空間帶著時間感。
在一天裡，在一年裡，
在你擁有這個房子的歲月裡，
你必然會把空間分享給不同時刻的自己，與家人。

想像每個早晨，
你或許會在廚房的中島或吧台上，
喝著咖啡，等待清醒。
正午，餐桌上的懸掛燈飾可以搭配你的餐點。
午後的書房，也許是你最適合消化的地方。
向晚，你懶在沙發裡看著電視裡的影集或一本精彩的小說。
夜深了，你必然想在舒適恬靜的臥房，
擁抱一場太美的夢。

空間或許是這樣，或許是那樣，
總之你很喜歡，你必須喜歡，
因為它就是屬於你的空間，你生活在它裡頭，

當時間從你的早晨過渡到深夜，
空間也在你的生活裡移動著。

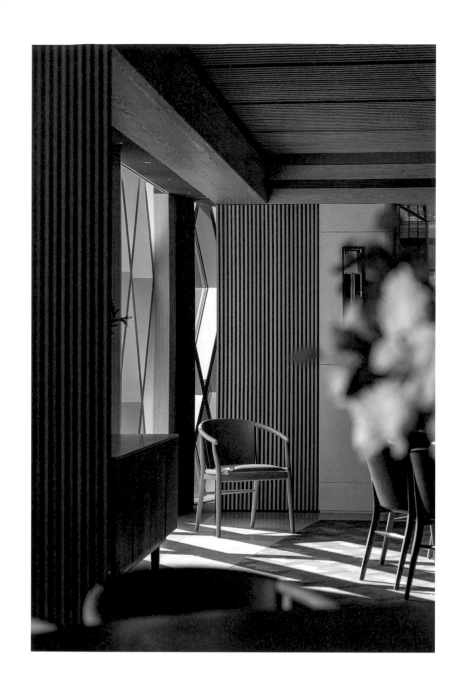

無時無刻，
你會從空間裡的一個點，
移動到任何一個點，
你就是空間裡的脈動，

沒有你，空間就是死的，
有了你，空間才是活的，
你如果不喜歡這個空間，
你必然障礙重重，寸步難行。
在建築空間裡移動是一種學問，
建築量體需把空間包覆、堆疊、切削、洞穿，
使人的移動軌跡有合理的機能解釋，
主次分明，前後有序，深淺轉折都有度。

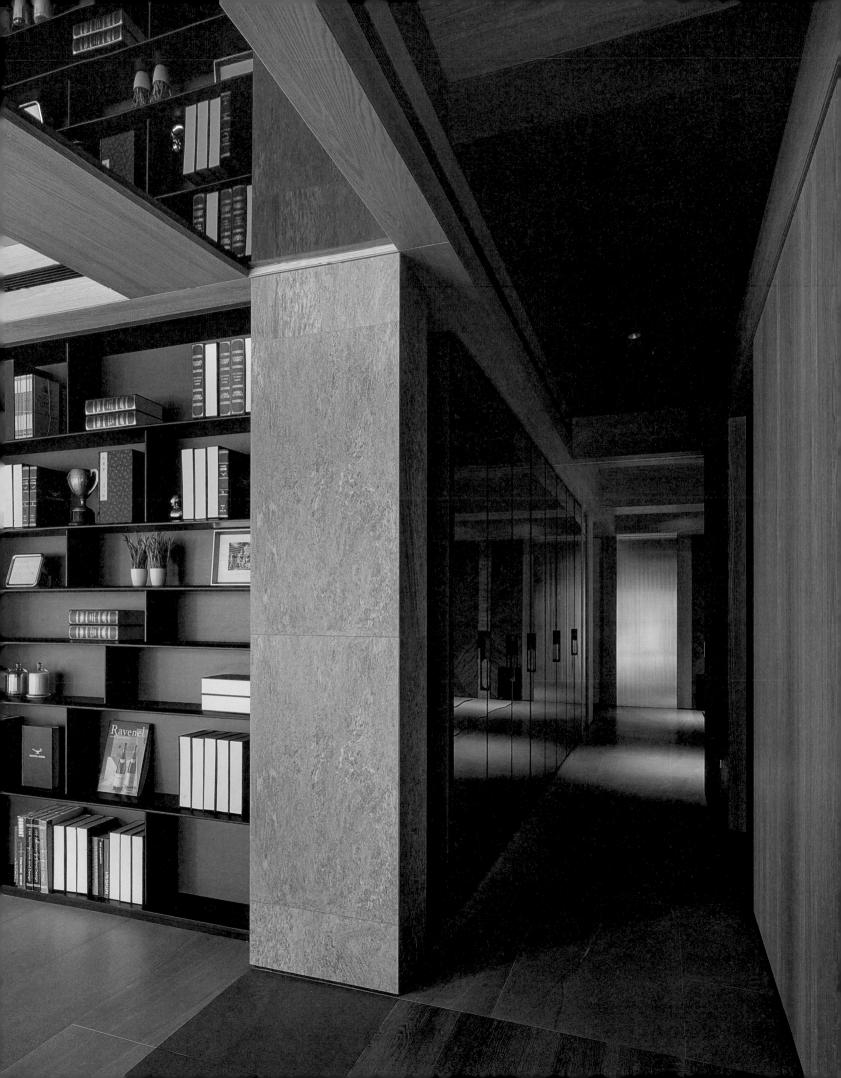

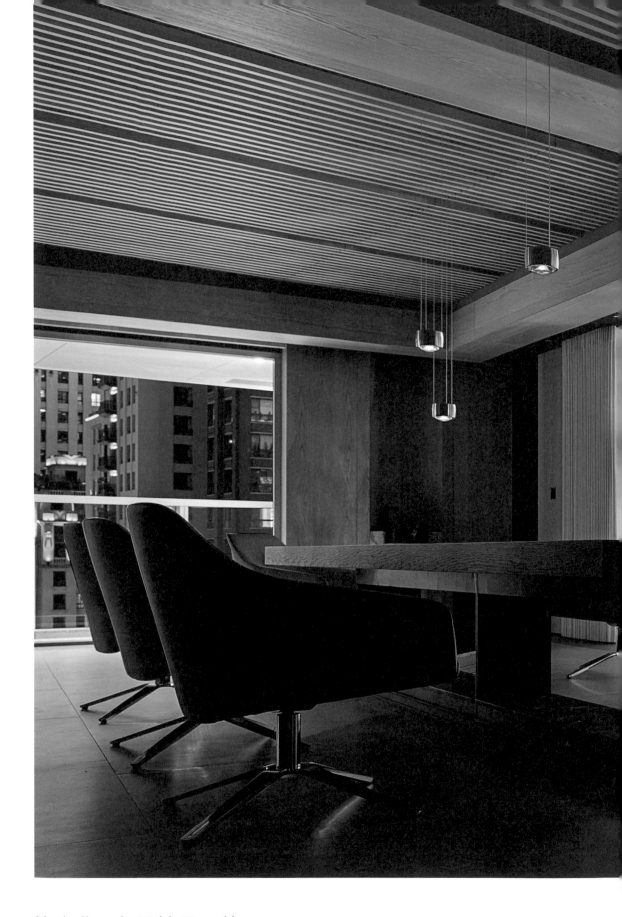

沒有你　空間就是死的
有了你　空間才是活的

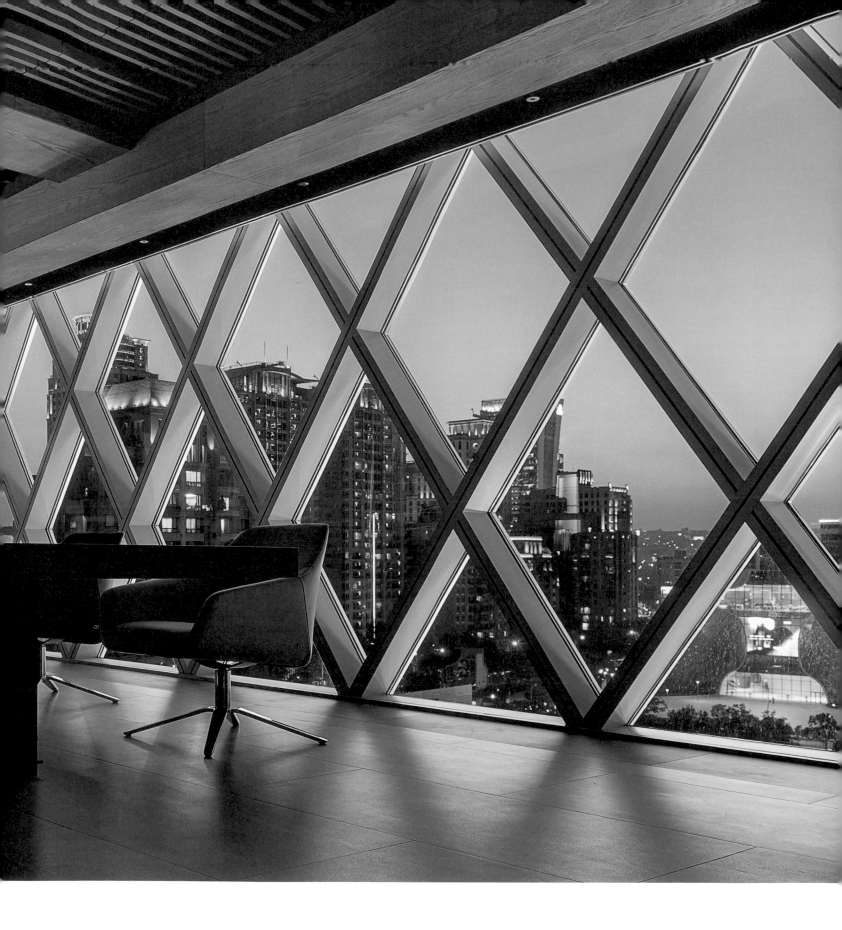

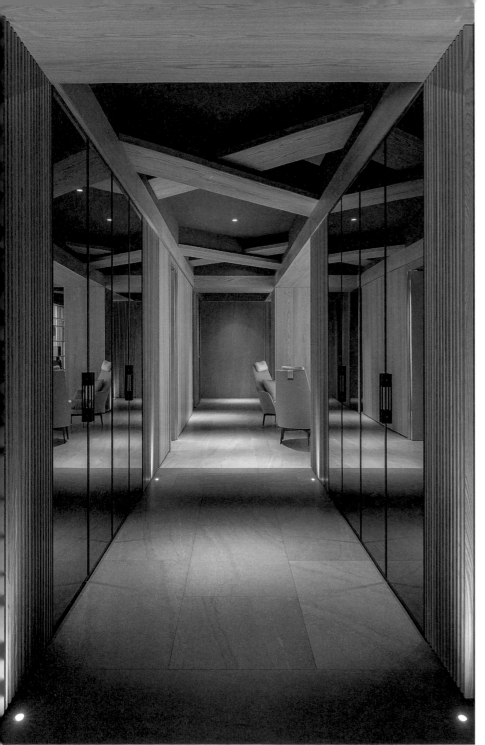

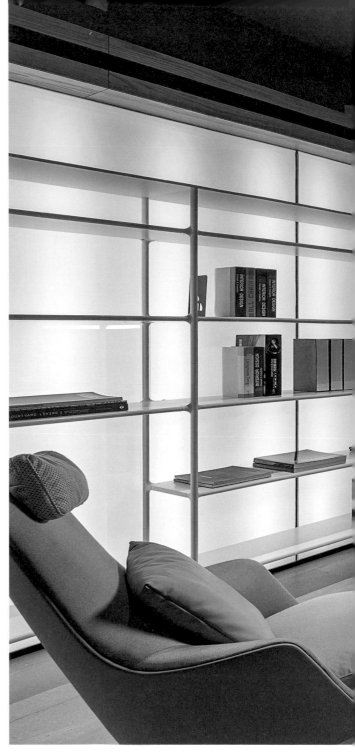

當你從房子裡的一處穿過時間，
來到另一處空間，途中的風景都能納入你眼底，

好走不好走，那就叫做動線；
好看不好看，那就叫做層次，

兩者合一，房子的格局就隱含在其中。
至於空間裡的內涵氣質，
那還在更高的境界，你也須把自我充實。

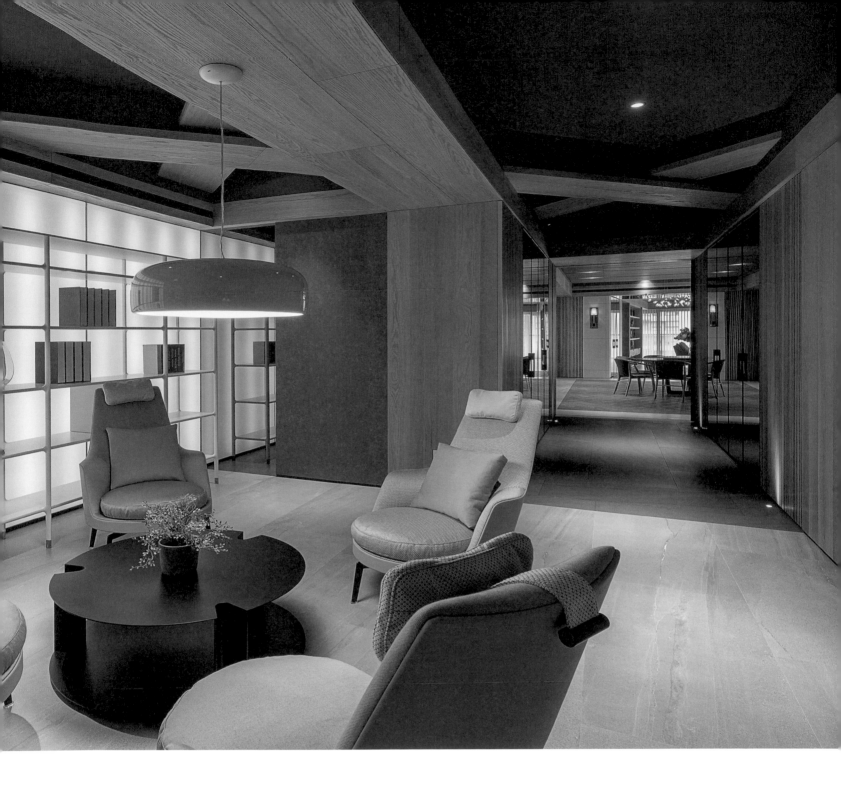

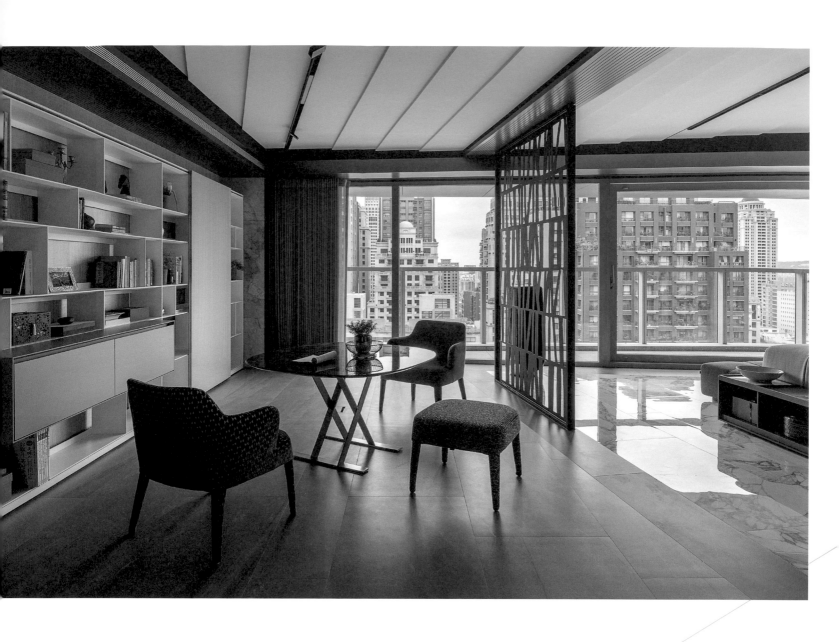

穿透的層次

小時候我常在住家附近的市場裡游走，
從這一家到那一家，中間的動詞可以是
走、跑、跳、鑽、溜、躲……
因為熟門熟戶的關係，
我們孩子總是可以在市場的各個角落裡出現，
魚攤隔壁是賣肉的、菜攤一定在肉攤前、
賣衣服首飾的要另隔一區、賣熟食的又不一樣了。

即便那時候我還小，仍能隱隱察覺，
動線規劃得好不好，
對於我們如何與一個空間共處，非常重要的。

在一個動線規劃良好的空間裡，
你不會有走到終點的感覺，你只是暫停在某一處，
每一處都應當讓我們感到舒適愉悅，

動靜皆宜，
真正的終點只在你心裡想停止的時刻，
你不該被空間終止你移動的想望，
否則那就是錯的。

因為生活就是一種「動」，
你要在空間裡「動」，動線就很重要。
動線，其實不會動，也不是真的一條線，
它是空間與人之間的人機介面，
它是人使用空間的方式之一，
在建築設計裡它既是功能也是形式，
既是內涵也是表象，是要能動也要能靜，
是空間與另一個空間的關係，
既連結，也穿透。

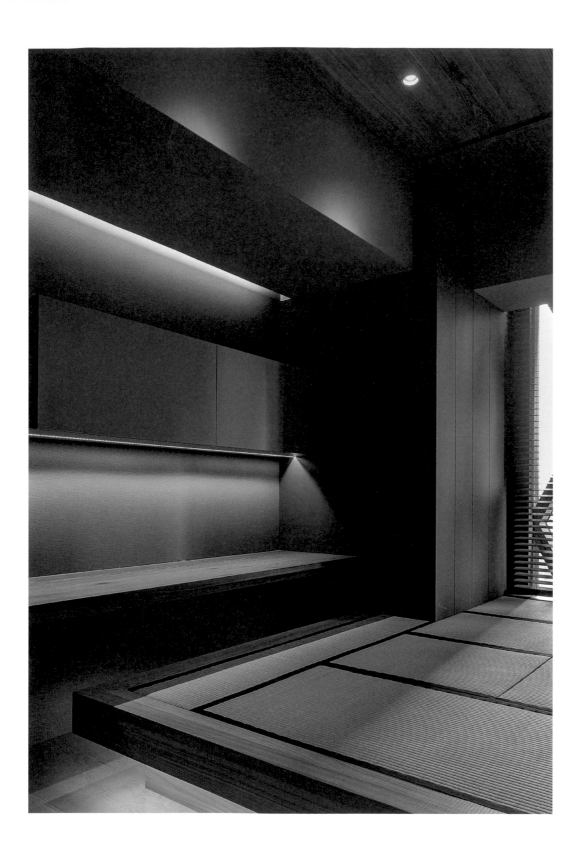

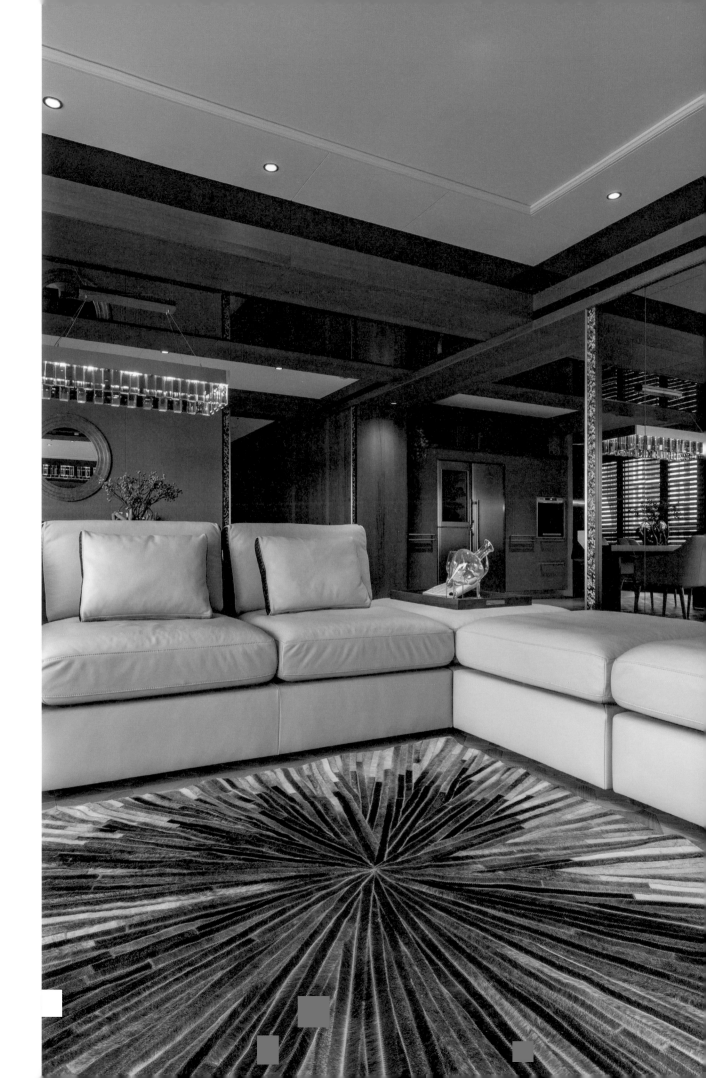

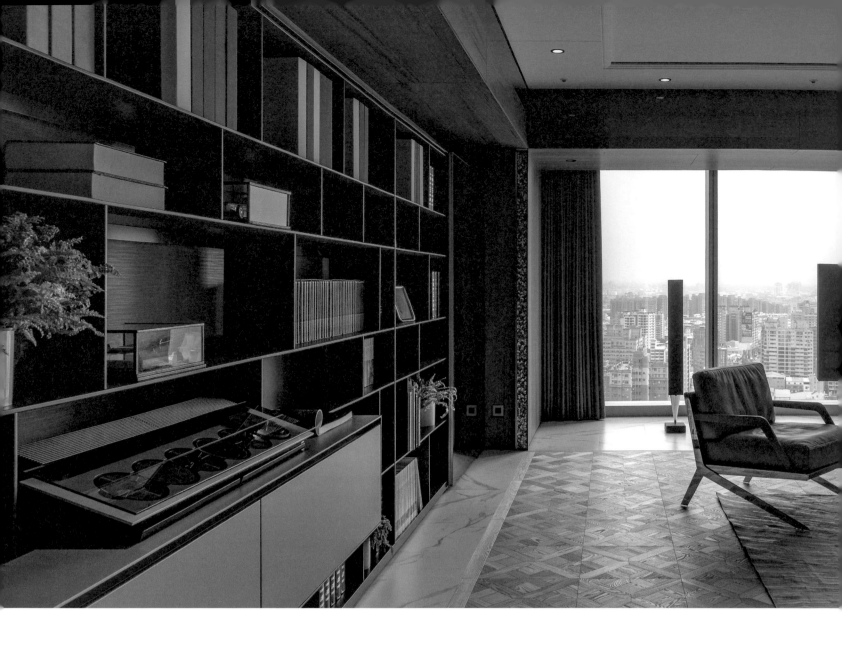

關於空間穿透的方式很多，
人可以直接走過去是最基本的一種，
身在其中而毫無罣礙，把空間咀嚼在腳下。
另一種，是視線穿透，可望而不可及，
目光也能帶領我們在空間裡遊走。
還有一種，我叫它做光線穿透，
這是上乘的光影技法，帶出了延伸感知，
內賦強大的隱喻能量，讓空間化整為零，
進而產生抽象層次，在空間裡創造空間。
老練的設計師都知道，

光影是極高技術的展現，
是 0 與 1 的智慧，
是虛與實的辯論，

是藝術與魔法的結合，史上留名的建築師，
光的穿透術都玩得出神入化。
人類自己辦不到這點，需要建築與自然的配合。

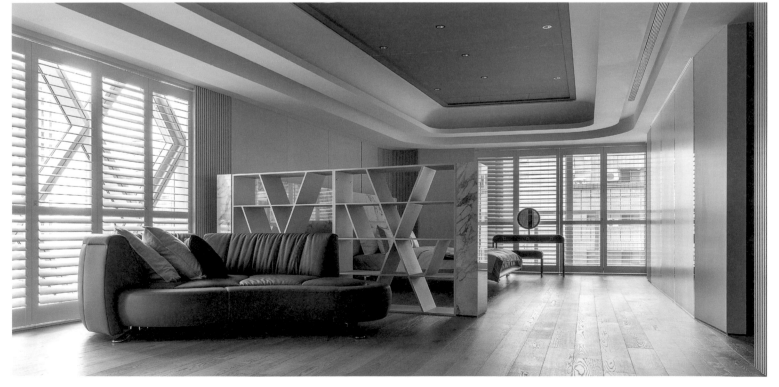

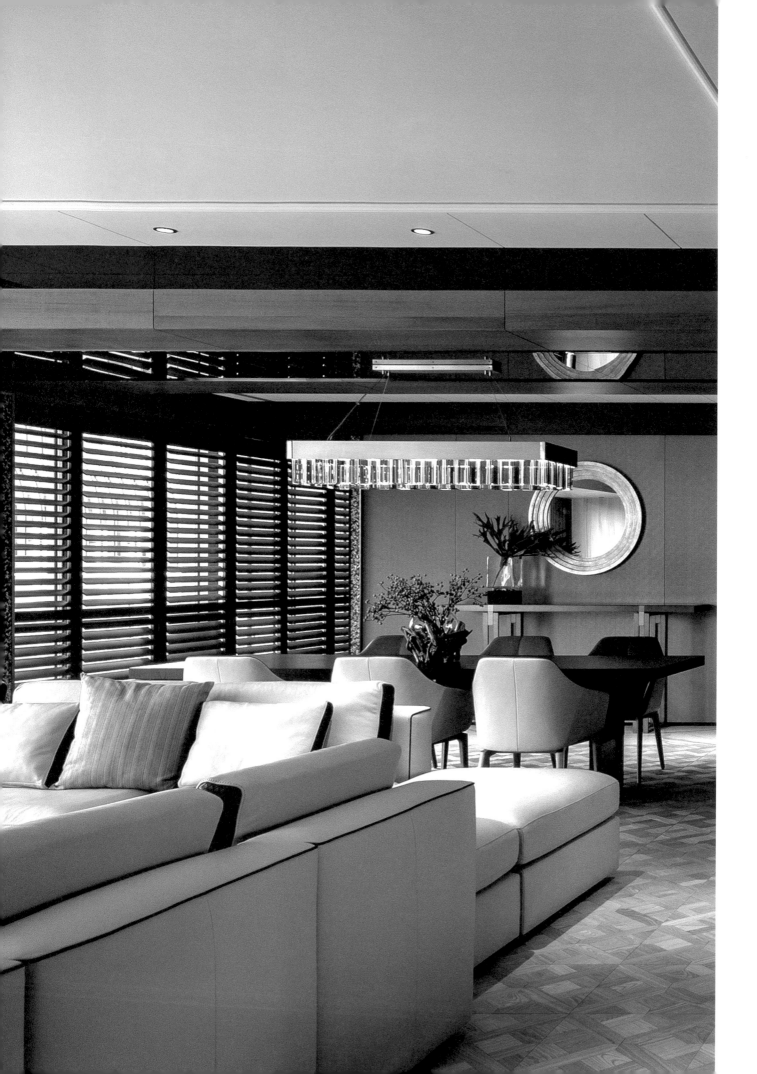

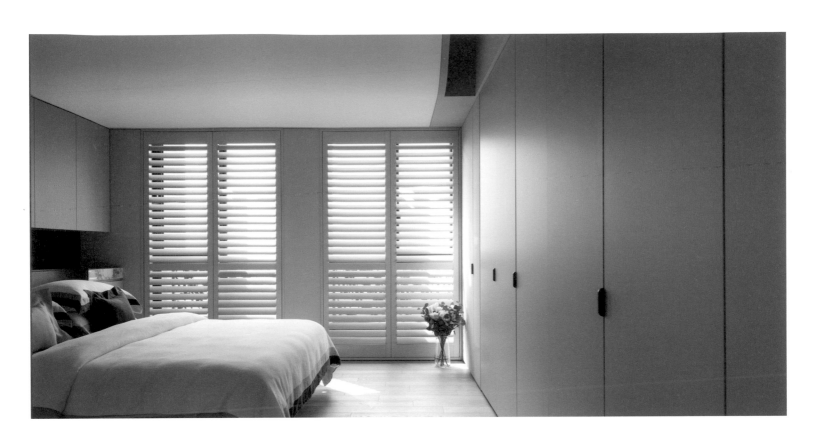

試著抬頭看看，
天空有多少層次你知道嗎？
天空的格局多大你知道嗎？

我們無法走向天空，
但可以仰望它，

每次望天，在雲層之上，
你能不能感覺到心胸的開闊，
那麼，誰還能說這不是動線？
這不是穿透？這不是層次？

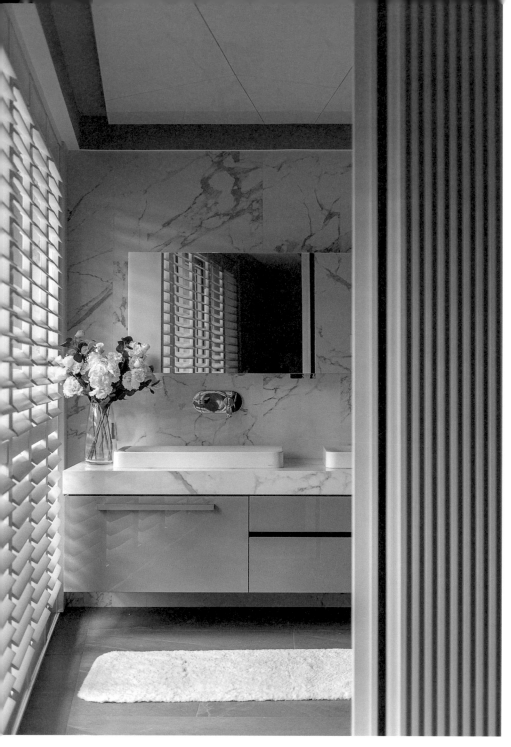
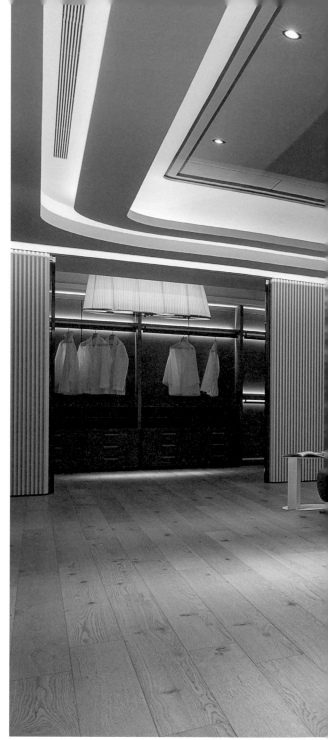

或許。

不只是空間的構成，
還需要時間的鋪陳，
一座建築才稱得上是建築。

這裡頭當然盡是文章，
莫衷一是，我不可能一口說得清楚。
如果你能理解，或許，我們有緣。
如果你想理解，我在唐林。

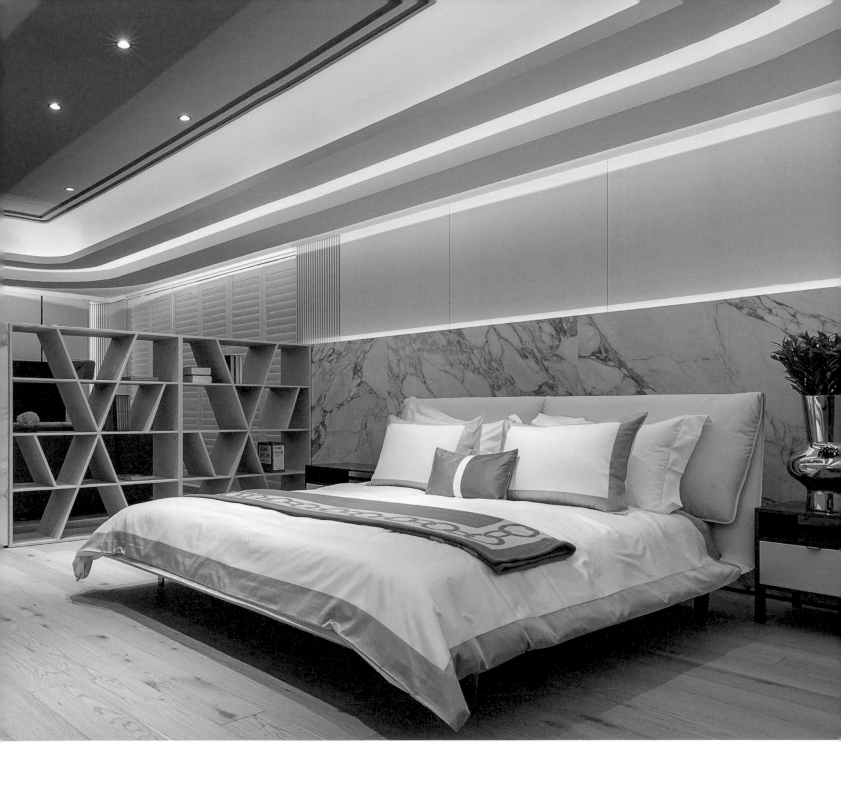

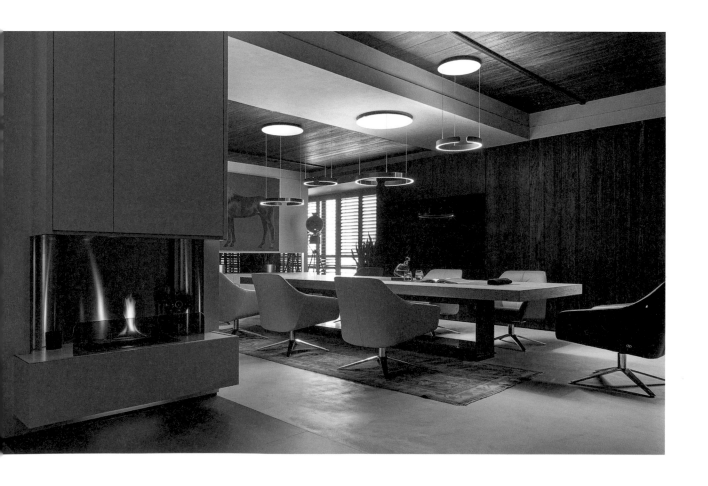

一張椅子坐在窗邊

它是優雅的
簡練的　繁華的
或是　孤獨的

品 味 與 生 活

Tasteful & Temperature

4 大象無形

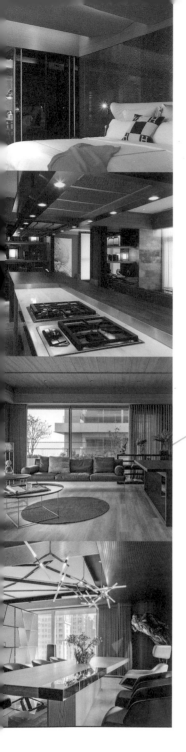

走進一間房子，
比起讚嘆地段視野的遼闊、
空間規劃的恢宏、土木施作的細膩，
你更容易感受到的，
也許是屋主的生活品味，
沙發如何擺設、視聽設備的等級、
窗簾的色調紋路、地毯的產地、燈飾、
植藝、餐桌乃至桌上的一本書。

他們比樑柱門窗更活，
比石牆磚瓦更暖、比水電管路更快、比露台天井更近。

你看見，令你心悅誠服的，叫做品味，
令你倒胃反感的，也叫做品味。

品味，本就不是一件可以說得清的事情，
它可深可淺，範圍無邊無際，
財富只是條件之一，還不見得是必要條件，
有些人出手闊綽，那品味之差是慘絕人寰，
反觀有些人，經濟條件僅在尚可，
但活得悠然雅致，有型有款，
不管是小家碧玉或大家風範，
都能讓人心悅誠服。

房子是你的，你當然可以得過且過，
讓室內空間比你的心還紊亂，
也可以把品味活出來，讓起居成為他人羨慕的眼光。

室內空間裡的軟裝配置，
就是一個人看待房子的方式，
這與坪數無關，與你解讀空間的角度有關，
房子為你而生，你怎麼看待它，
這對它很重要，對你也很重要。

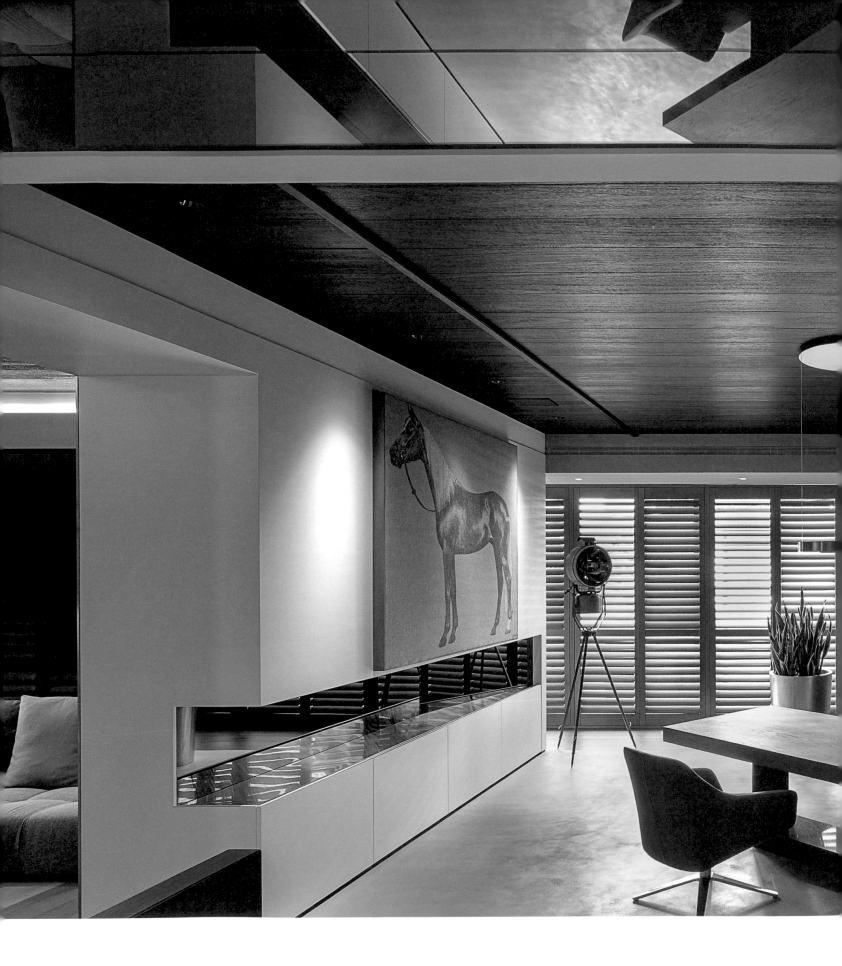

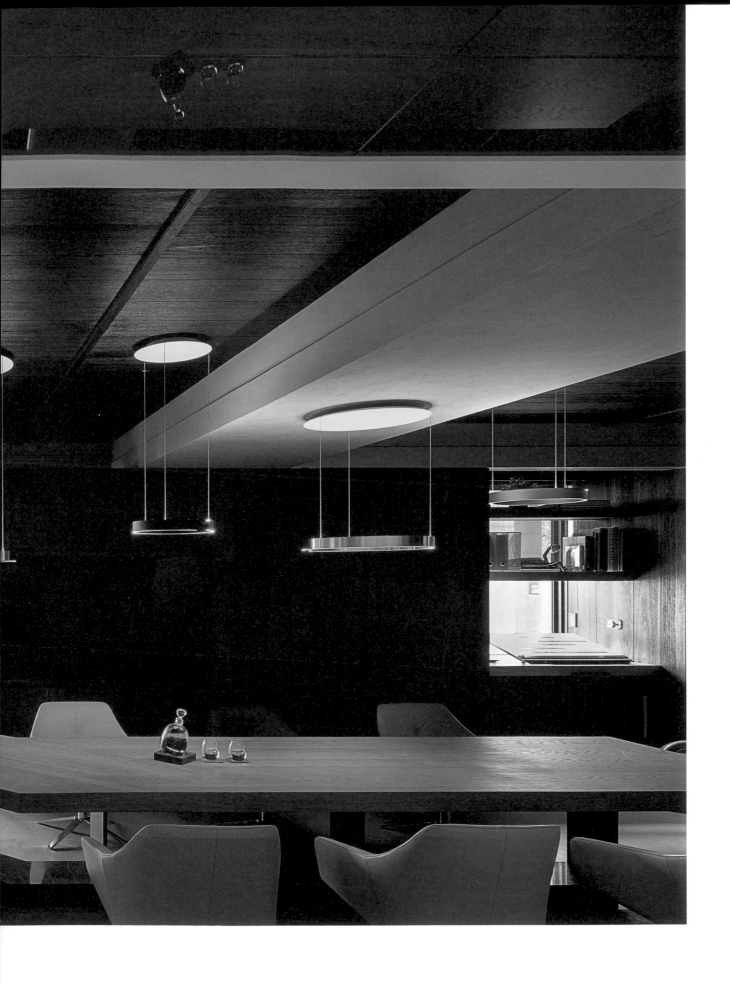

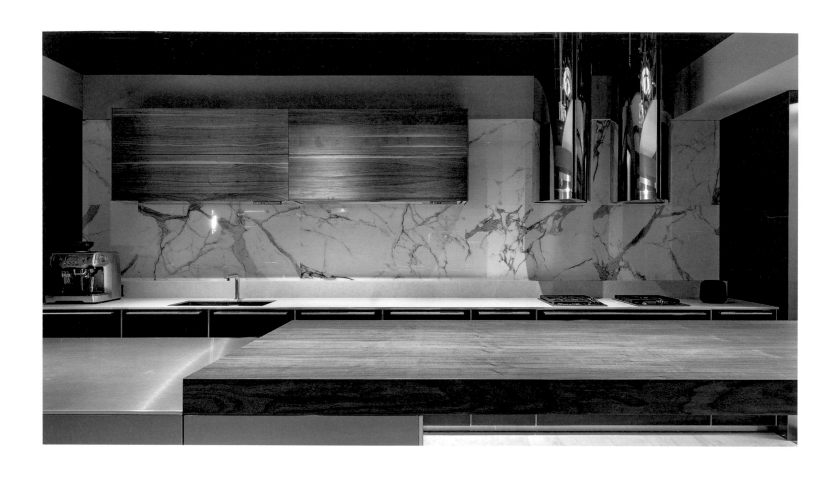

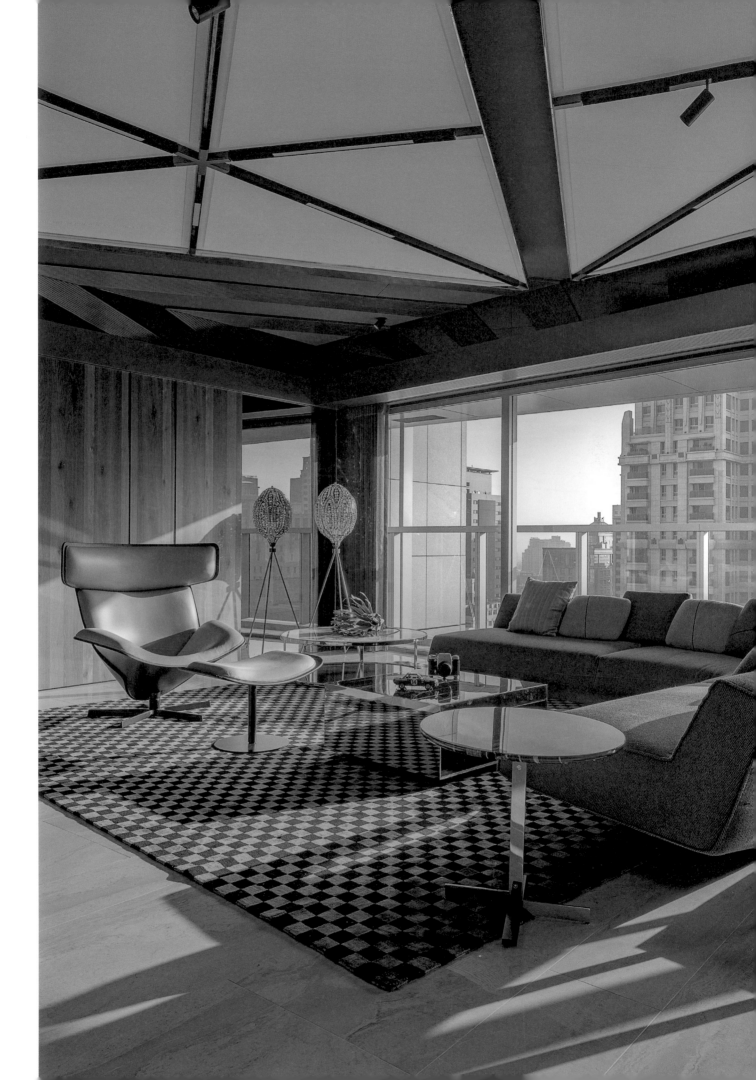

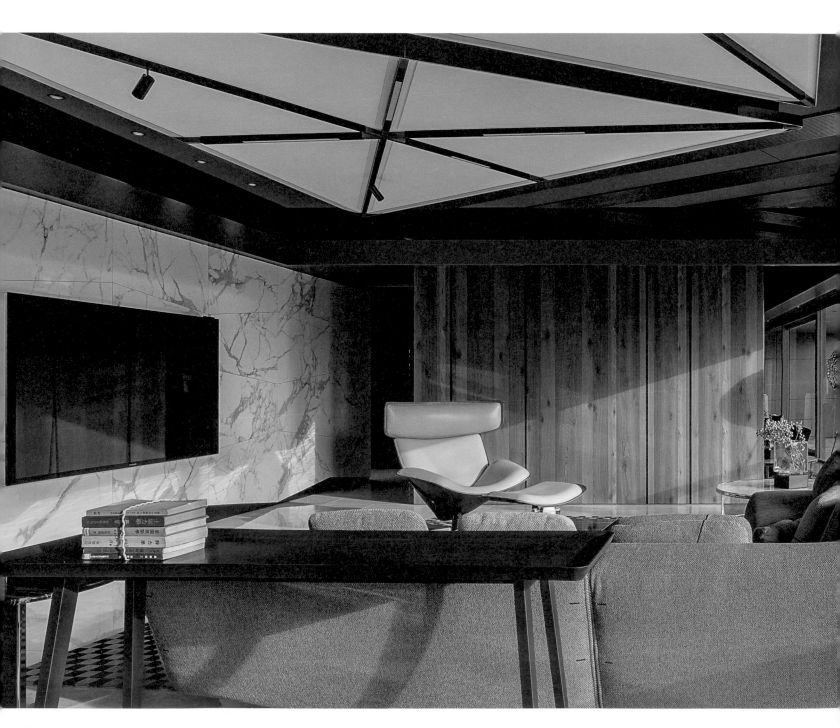

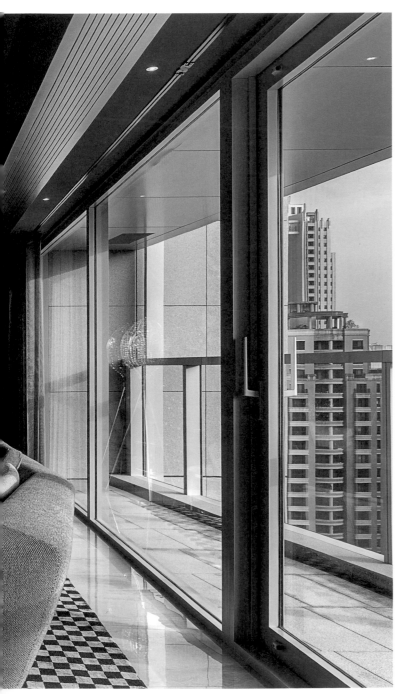

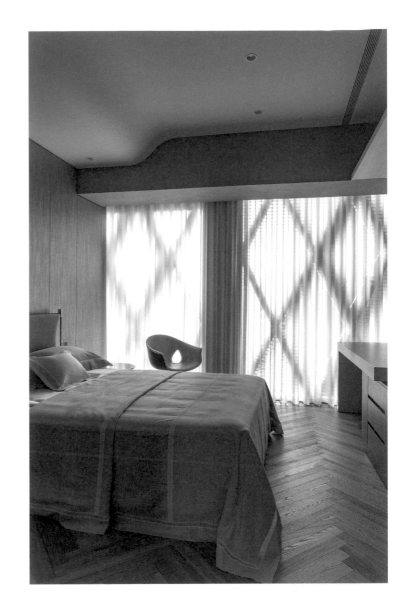

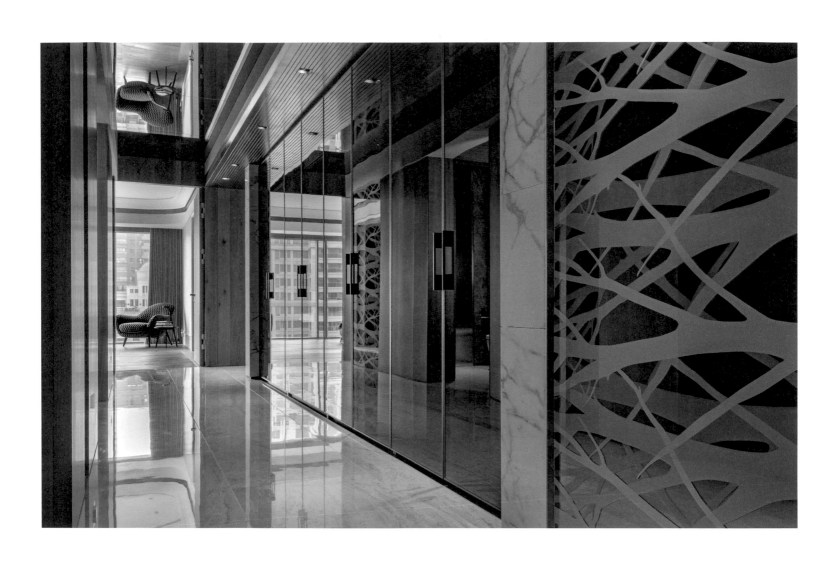

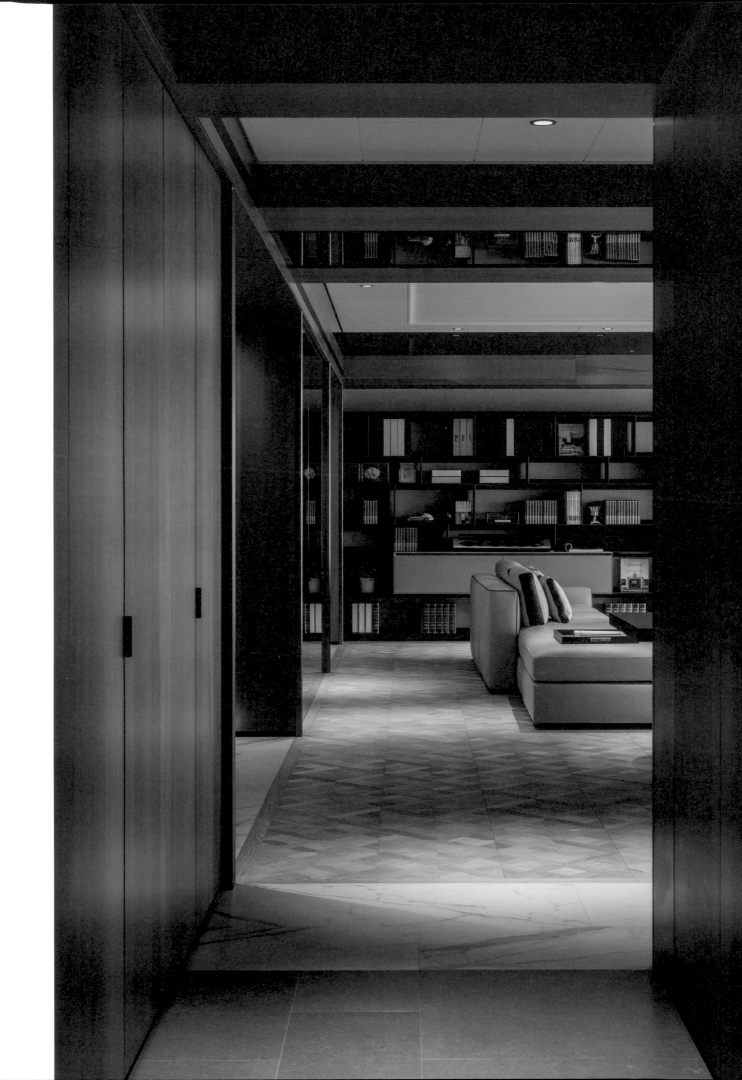

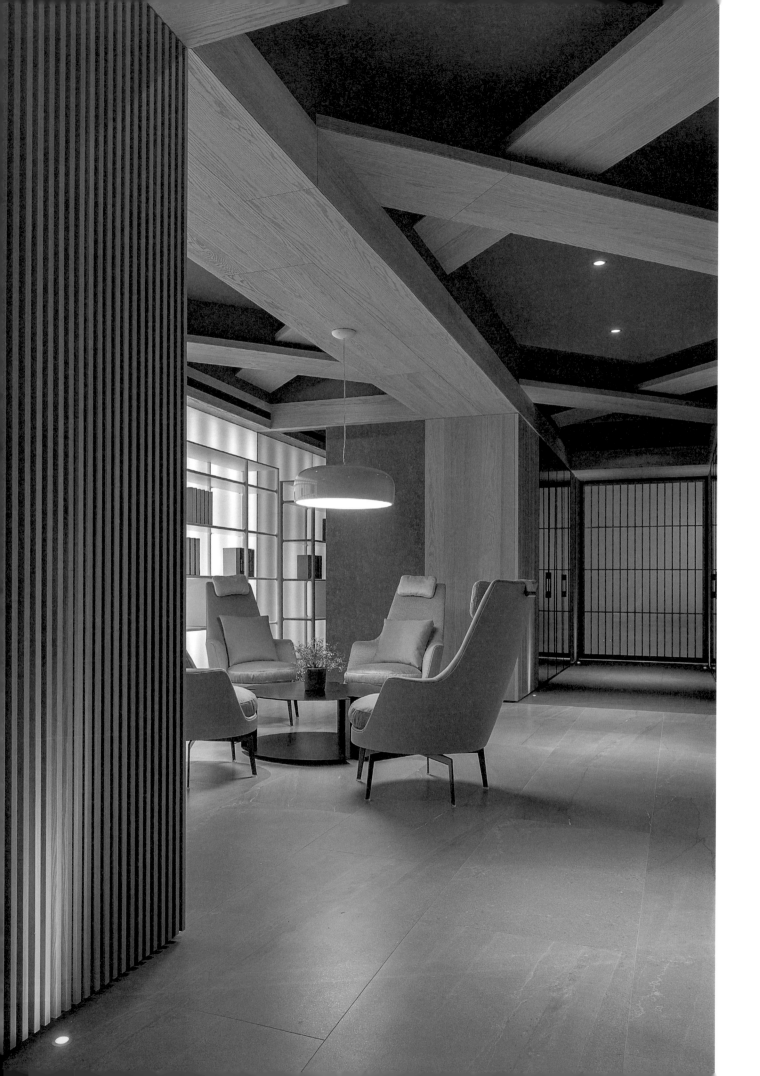

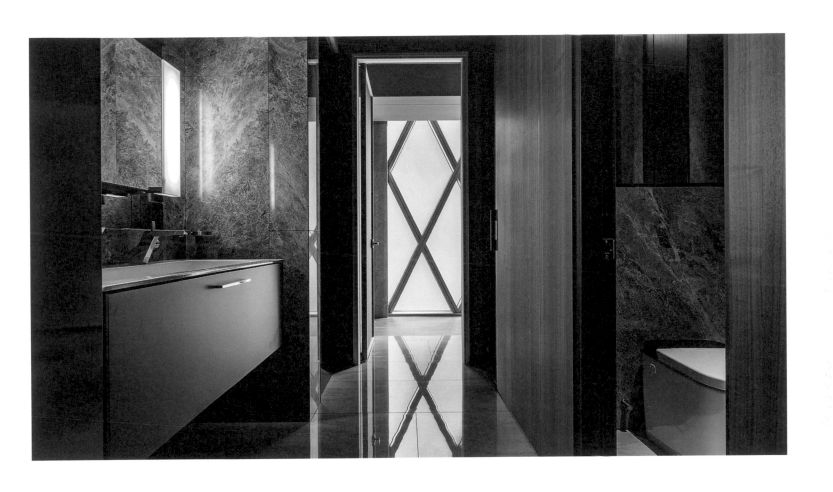

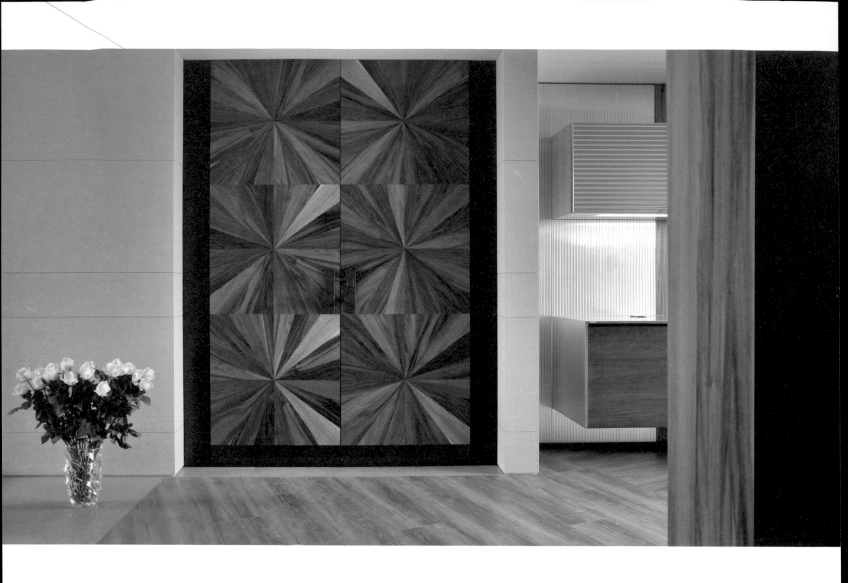

記憶如流，有時平靜無波，有時激越湍急。
回到記憶裡梭巡，我們搬過一次家。
搬了家，房子換新，但家卻還是原來那個。
那時經濟條件沒那麼好，
搬了家之後並沒有室內設計的規劃，
只是把原來家裡的傢俱搬過去新房子擺放，
一切從舊。

家都搬了，生活卻還像舊的，
他人如何我不知道，我是有點受不了。
或許是年紀還小，
憑著看過幾本「美化家居」雜誌的印象，
便大膽的土法煉鋼，
試著搬動屋子裡的沙發，讓空間產生變化。

我還跟弟弟合作，一起把客廳桌子的腳鋸短，
讓桌子矮了十幾公分，自以為是當道流行的禪風。
當時我大約國中，其實還不懂什麼叫室內設計，
但憑藉著直覺，我早已經在實作了。
那樣的記憶我想不僅如流水，
已經仿如血液，流淌在我的身心骨肉，
每每想起那樣的時光，在泛黃無聲的畫面裡，
我都好奇當時自己腦袋裡的想法。

現在想來，雖然是糊弄瞎弄，
但屋子確實常常有新的光景，
達到了我要的效果。
而所謂的品味，
便是這樣一次一次的嘗試，
一次一次的失敗，再一次一次的嘗試，
堆疊了一次一次的經驗，
終於有了一次又一次的理解。

要說理解了什麼？
大約就是生活中的「美」與「好」吧。

我想，若不是選擇了吃設計這行飯，
或許我便一無是處。
所以，我總感恩自己年輕時的勇敢。

理解空間是我的天賦

而所謂的品味
便是這樣一次一次的嘗試
一次一次的失敗　再一次一次的嘗試
堆疊了一次一次的經驗
終於有了一次又一次的理解

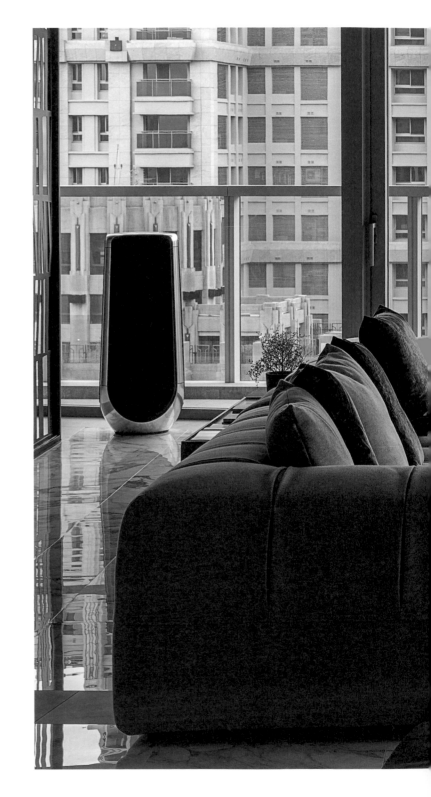

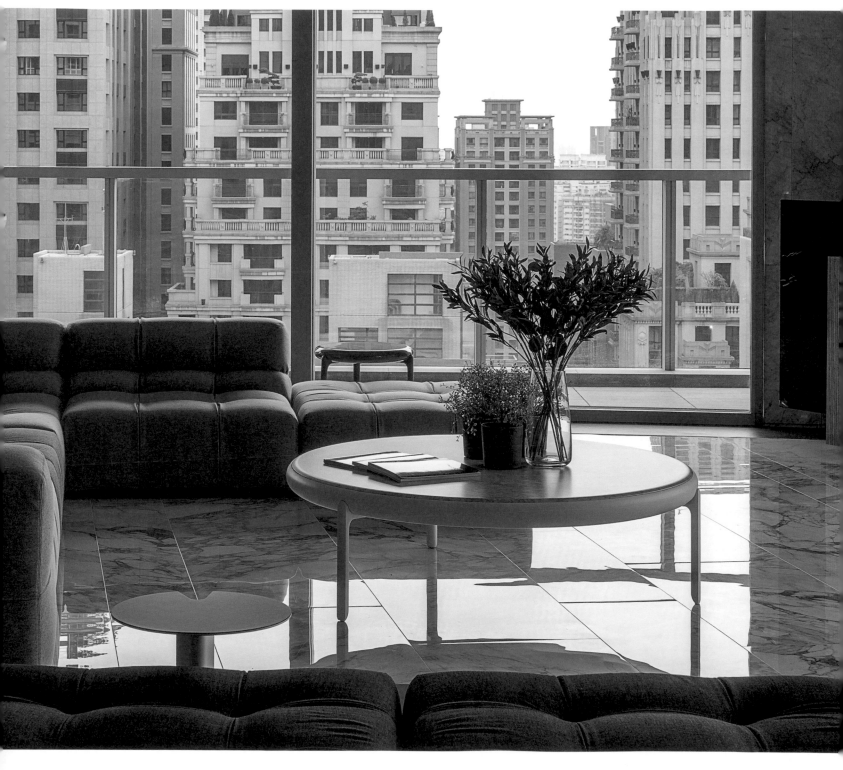

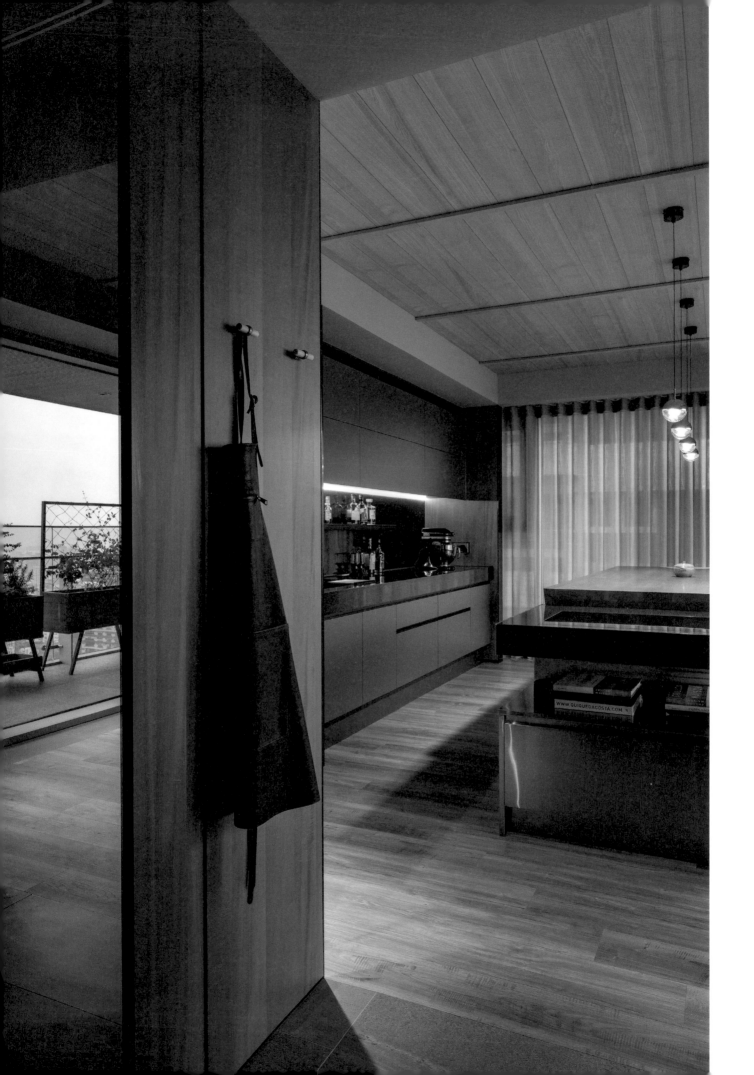

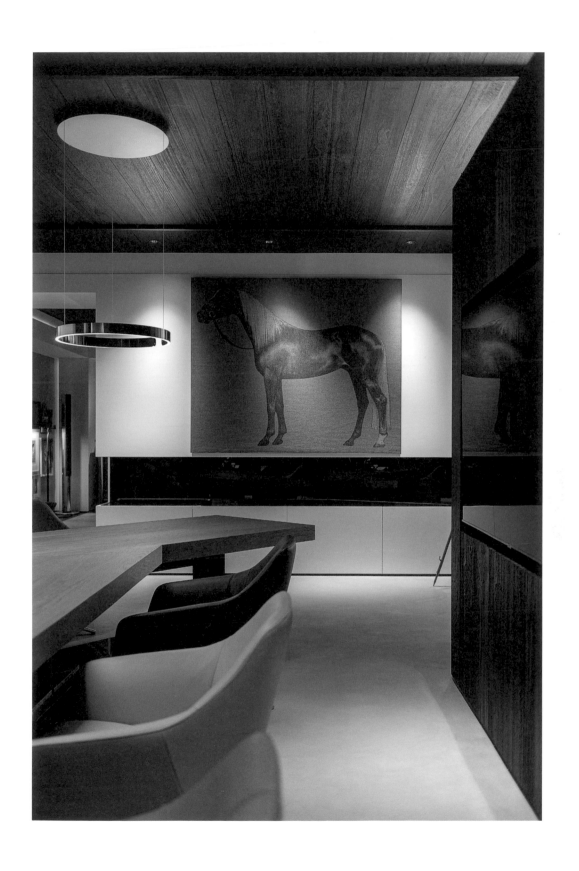

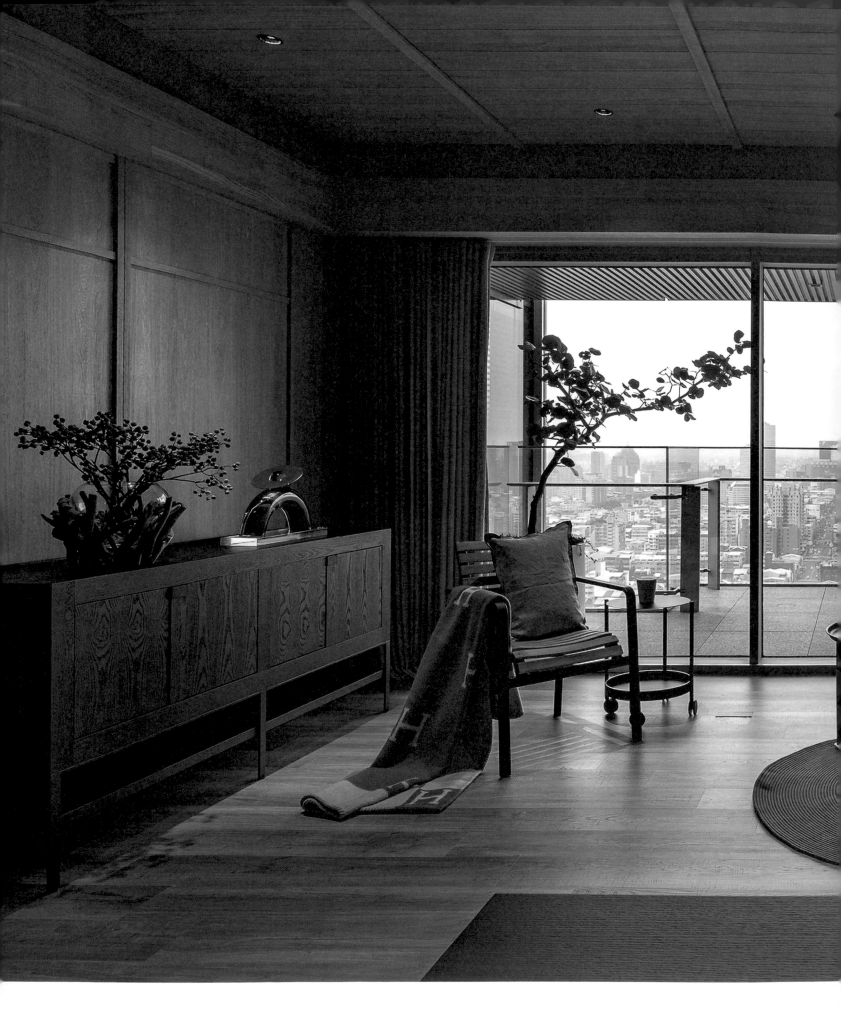

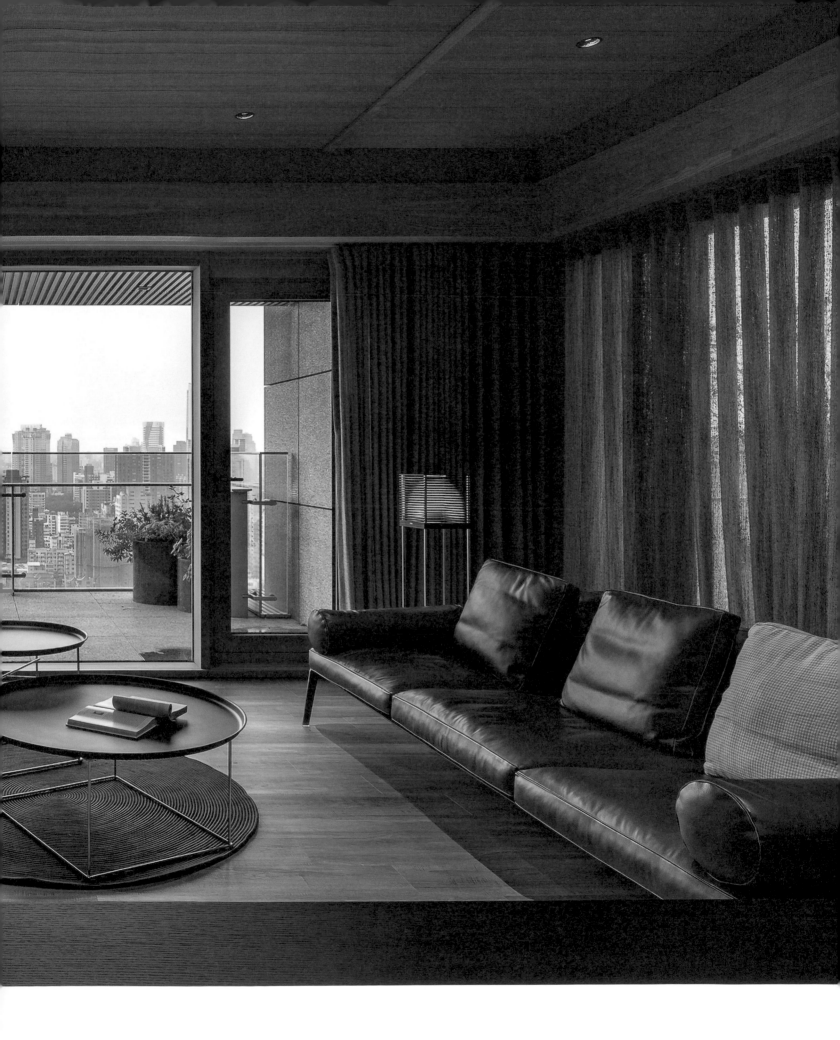

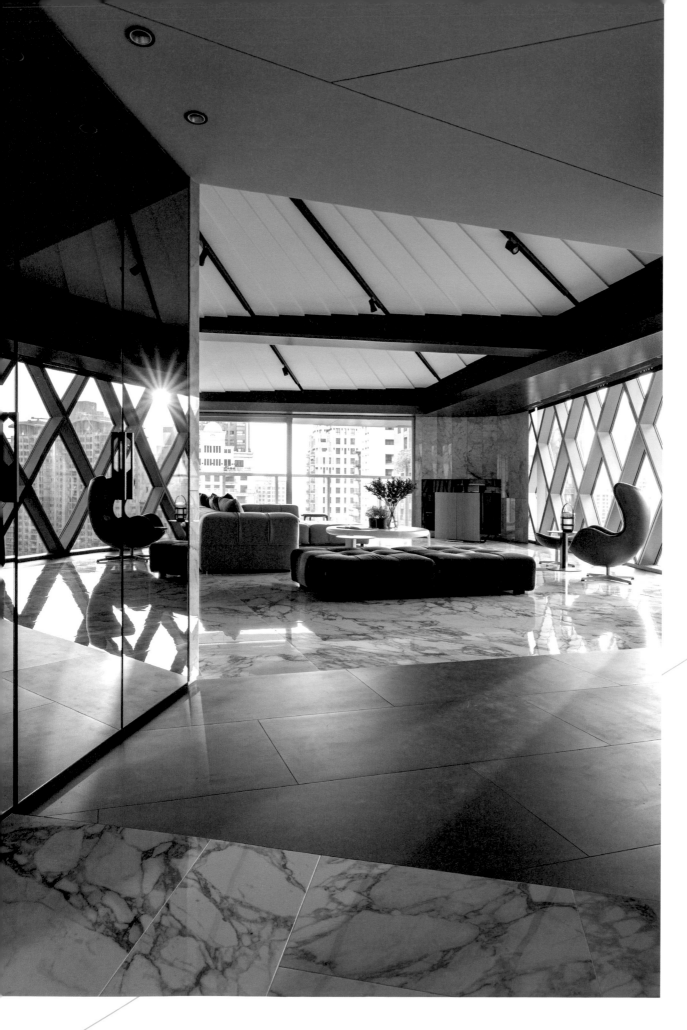

當一個人的涵養豐富，
閱歷高深，生活底蘊足，
品味，會散發於自然。

它不是單一的學問，
你也不可能找到標準答案，
它是一種薰陶淬煉之後的整體呈現，
除了會內化為個人的談吐舉止，
也必外顯成你的穿著飲食與居所，

人不一定要有品味才能活，
但那是一種價值選擇，
你選擇活著，
或者，有品味的活著。

你的室內軟裝，
當然是你的品味表徵。
我認為，
所有軟裝設計的概念，
大多是借來的。

所謂的借，
便是參考，參考的是什麼呢？
雜誌、書籍、電影，
甚至是他人的生活都有。
從這些媒材裡我們要借的，
不是一模一樣的器具陳設與色彩組合，
而是一種氛圍、一種質地、一種風格，
或者說，一種靈感。
再據此與屋主個人特質、
建築設計的調性交互搭配，
成為一種全新的生活況味。
借來的，就成為你的。

我曾在電影《慾望城市》裡看見，
某個角色更衣間裡擺了一座沙發椅，
乍看沒什麼道理，顯得大而無當，
實則有其合理性，
不僅增進了伴侶間的情趣，
又能帶來一種新鮮的視覺觀感。

那麼你便能借用這樣的思考模式，
在適當的空間裡，做出這樣的軟裝規劃。
至於該要選用什麼樣的椅子，
那就見仁見智了。

我的案子都有令人讚賞的成果，
裡頭自有我幾十年的品味撐持，
有人羨慕有人嫉妒，
我不在意，
只要借得走就是你的。

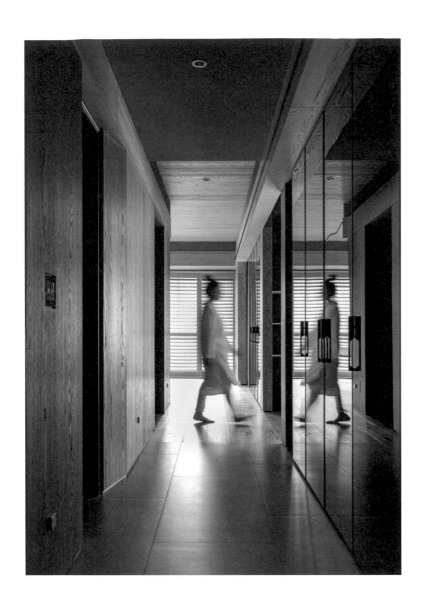

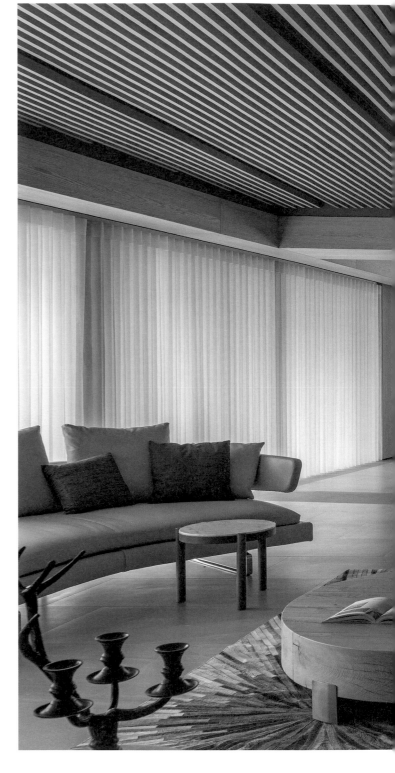

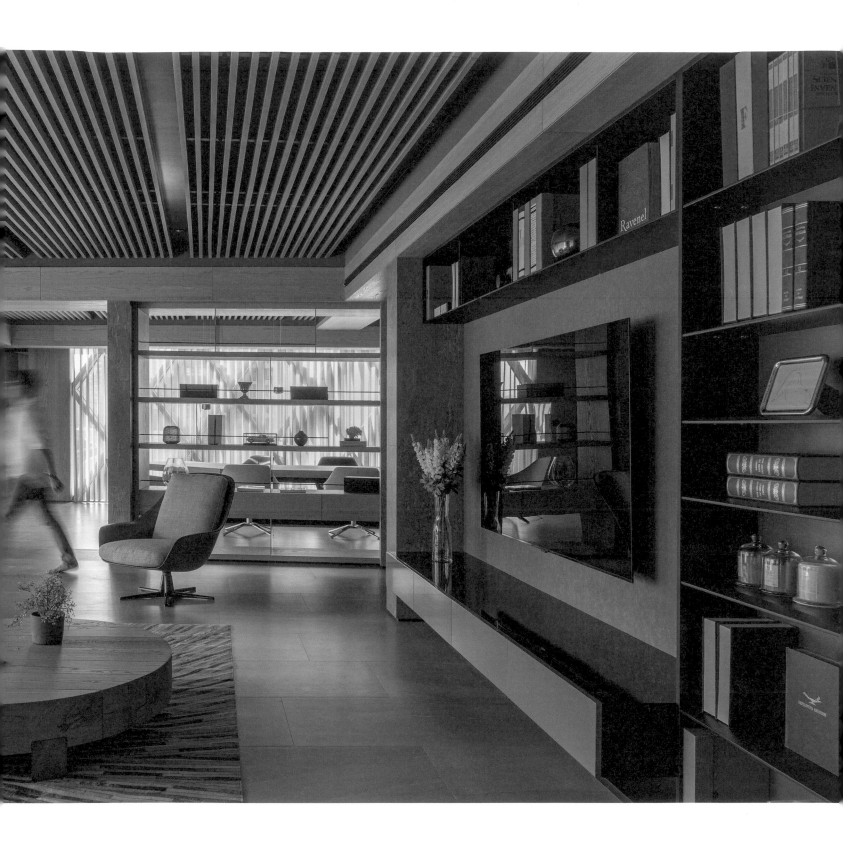

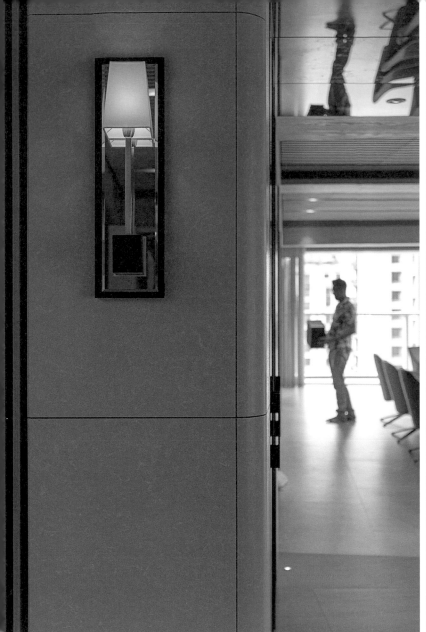
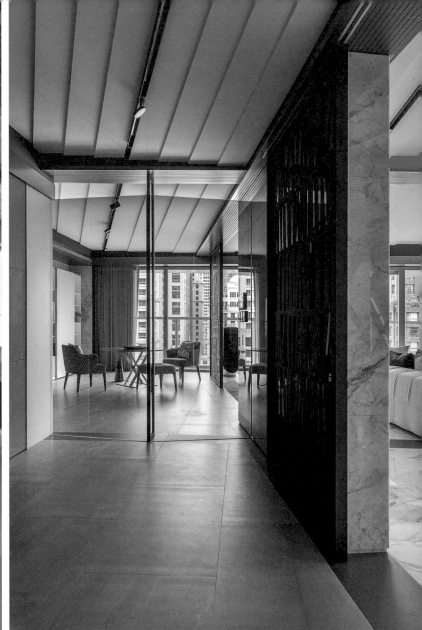

「沒有人是一座孤島」，這是西方人說的，
而我的說法，人類逐群而居，
所謂品味，便是他人眼光的聚焦處，
每個人的生活都有值得我們借鏡的地方。
室內軟裝就是各式生活學問的總和，
當我們借了風格又借了態度，
借了氛圍又借了靈感，
消化之後便是新的元素，
我們從中裁剪形塑，增減轉化，
便成了獨一無二的個人魅力。

當你有魅力了，
所有人都會來向你借品味。

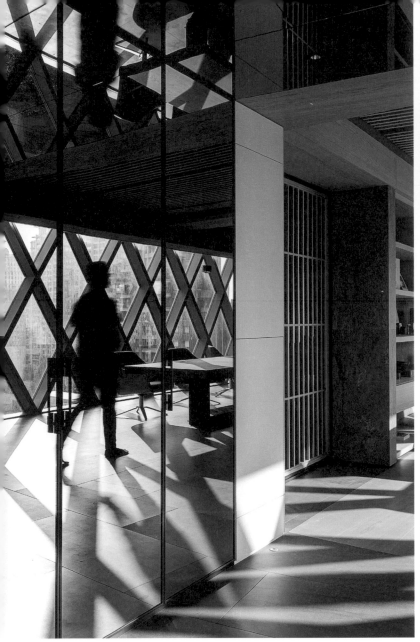
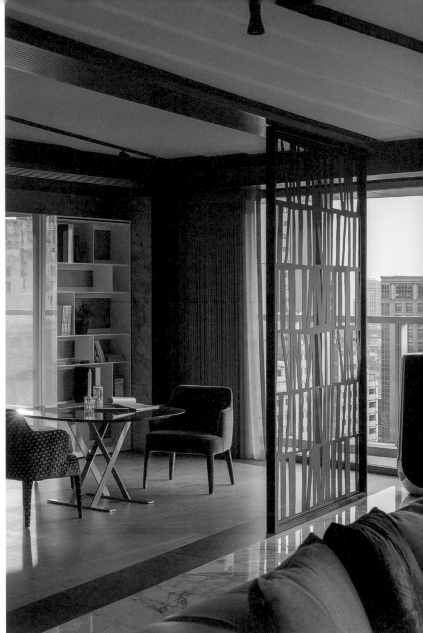

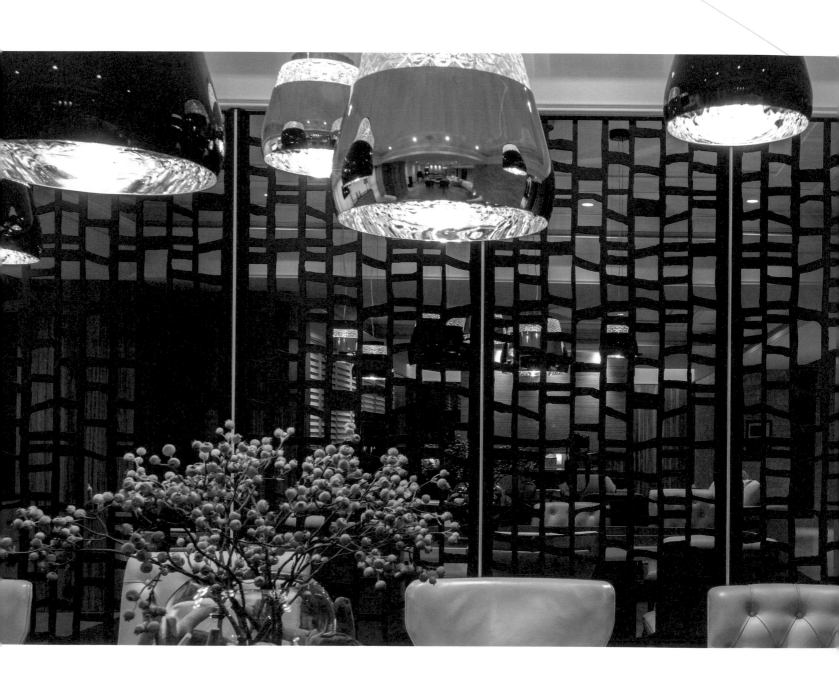

人都想要有品味，但品味無形無色，
它被看見的部分來自於我們看不見的內在修為。
建築量體在外，空間配置在內，
當一個房子構築完成，空間規劃也底定，
品味的基礎線已經在那裡，

軟裝，便是拉高基礎線的手法。

軟裝無法自行其是，
每個單一元件都撐持不起空間的整體感，
室內軟裝規劃本質上就是一種搭配的概念，
軟件與軟件之間的搭配、
軟件與空間之間的搭配、
空間與生活之間的搭配，
不只畫面美麗，還得使用便利。

或許你常讚嘆於雜誌裡的家居照片，
但你需先了解，

影像是平面的，
而你的生活空間是立體的，

必須是可以移動與穿越的，
雜誌裡那些精致美觀的畫面配置，
或許就只有那個角度能看，
換個角度就不行了。

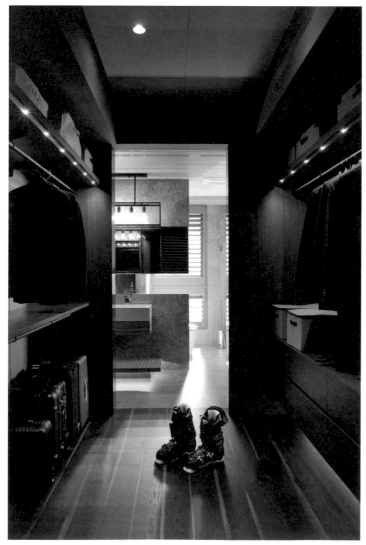
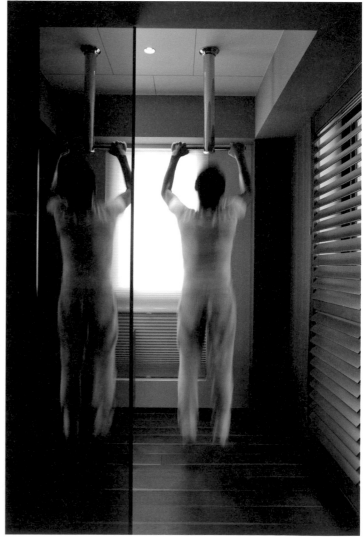

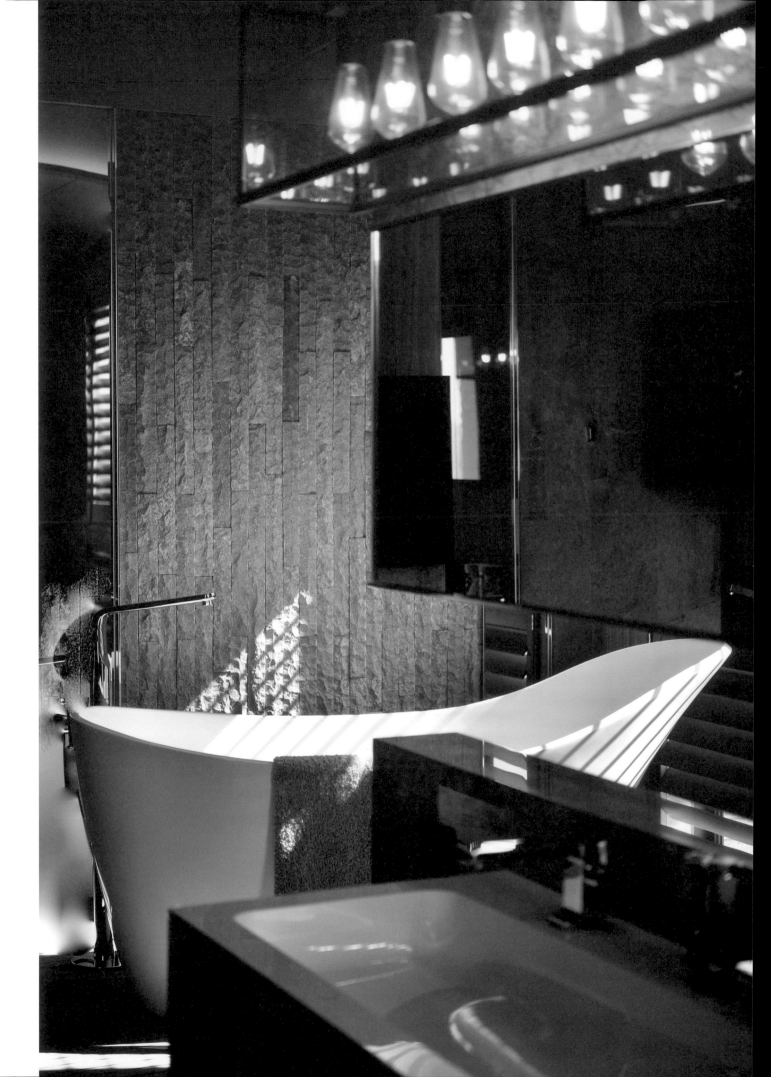

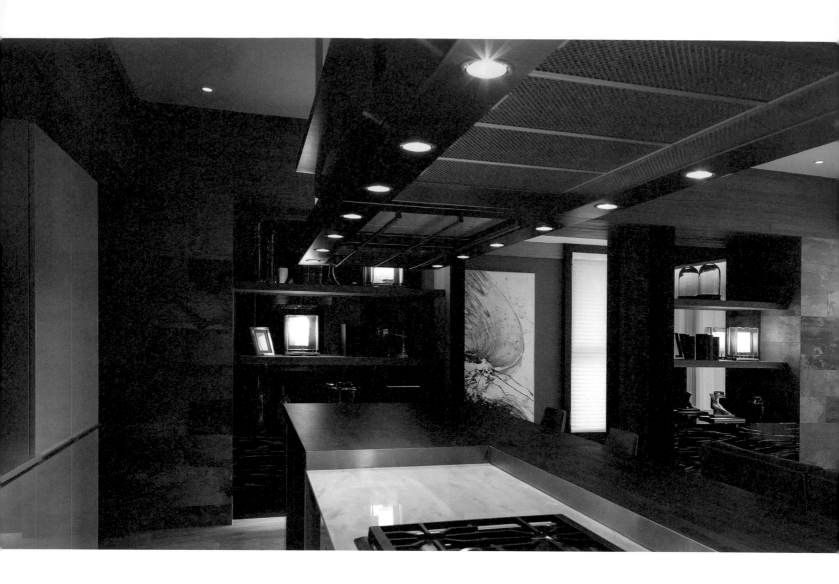

真正的軟裝，不只在表象，還需看內裡。

一束鮮花擺餐桌上好不好看？當然好看。
但鮮花自然散發香味，
會不會影響了你飲食的風味？
而熱食的溫度上桌，
花朵枯黃油膩的戲碼必然天天要上演。
如果能轉個念，
擺上一座雅致的小燭台或幾罐小巧精緻的調理罐，
都比鮮花來得合理，
對於視覺構成也毫不遜色。

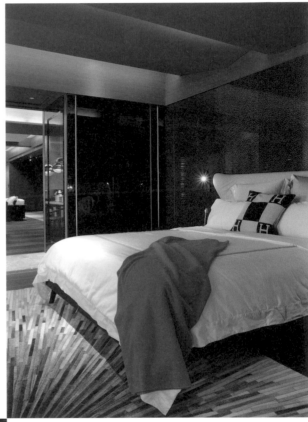

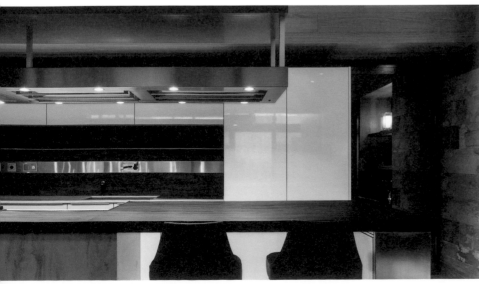

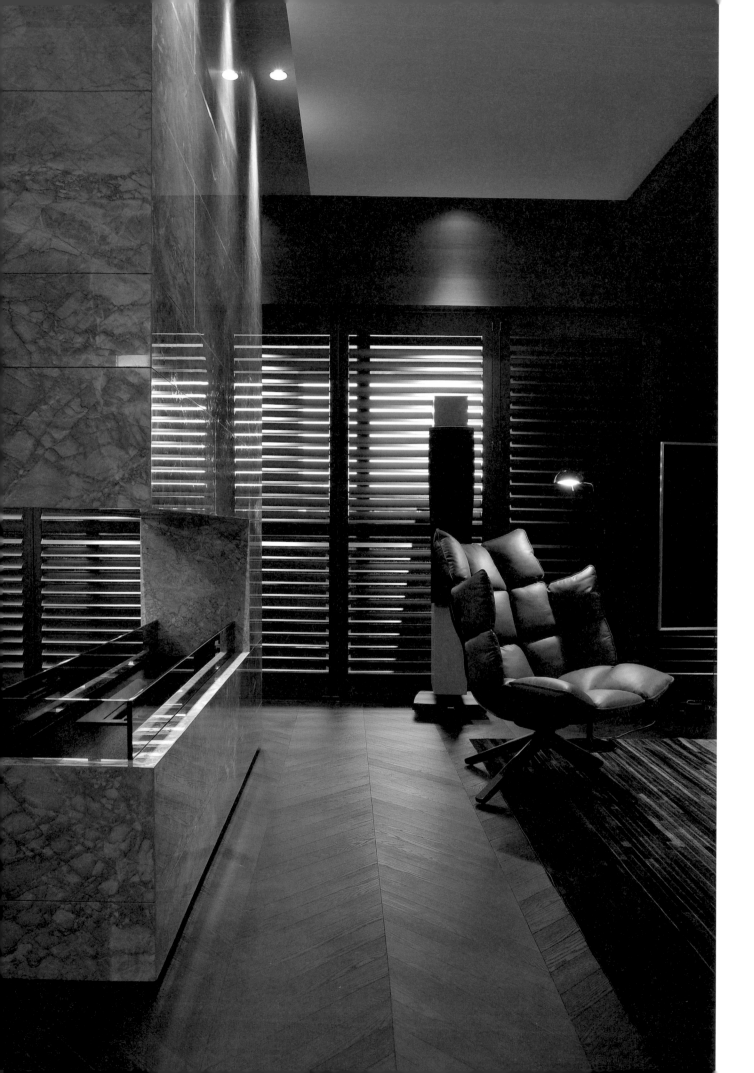

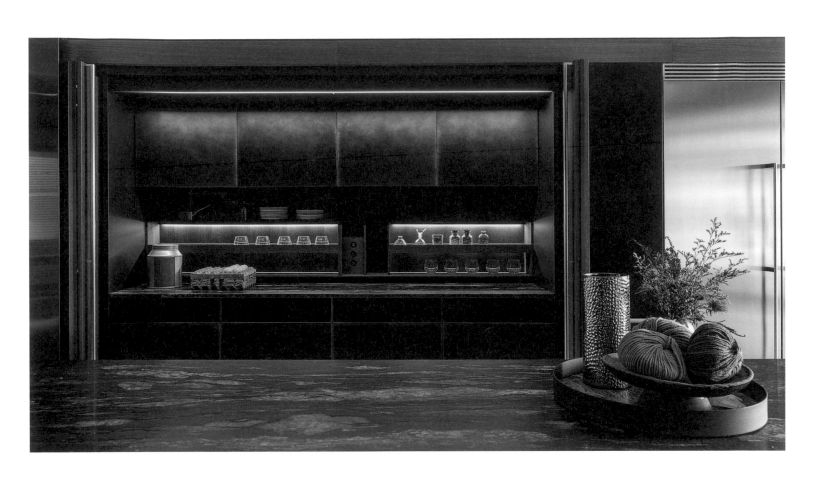

我想說的是，
設計這件事，看似虛無飄渺，
其實談的是很真實的事情，
人的感情都不見得是真的，
但空間規劃出來，人生活其中，
那是真誠無比，童叟不能欺的。
室內軟裝與人的接觸面大，
就在屋主的起居之間，
若用僵化的思維去闡述，那是死胡同。

所謂軟裝，人也算是空間裡的軟裝，
人是活的，軟裝當然不能是死的。

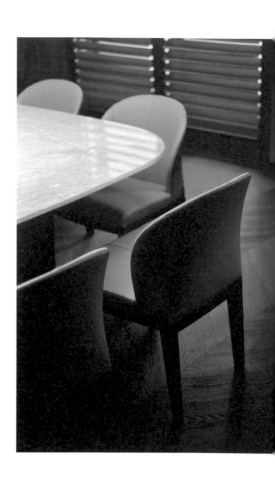

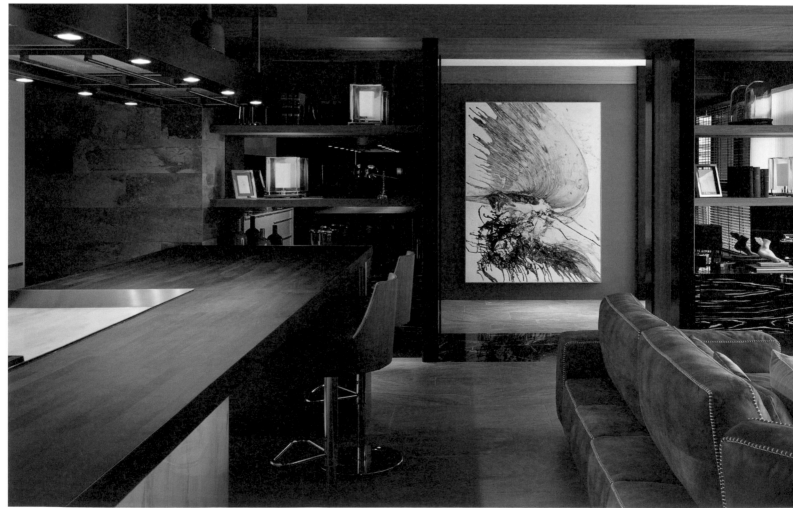

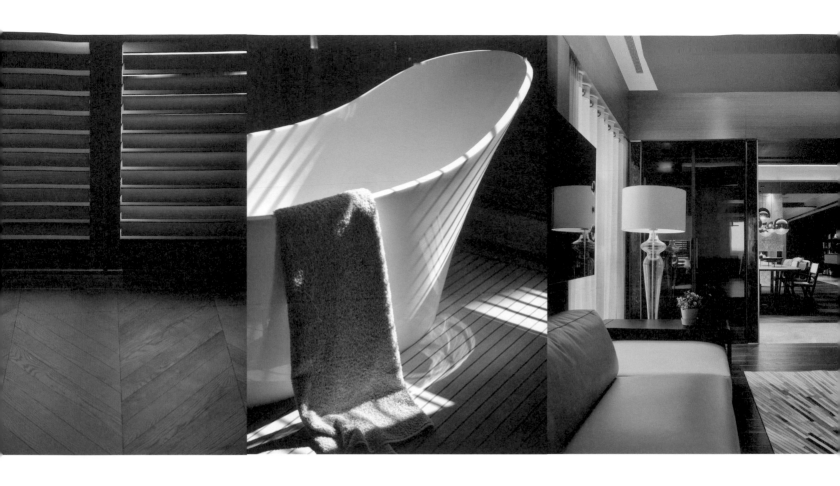

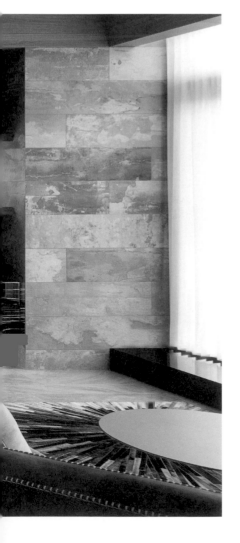

建築空間裡的硬裝與軟裝，
各是事物的表裡，
軟裝質輕、量小、組合多、變化快，
比起硬冷建材有溫度得多，
溫度是生命的基本條件，

當空間裡有了生命的溫度，
一張椅子，就不只是一張椅子。

它既是優雅，也是簡練，
既是繁華，也是看盡繁華。
看懂一張椅子，品味哪能沒有。

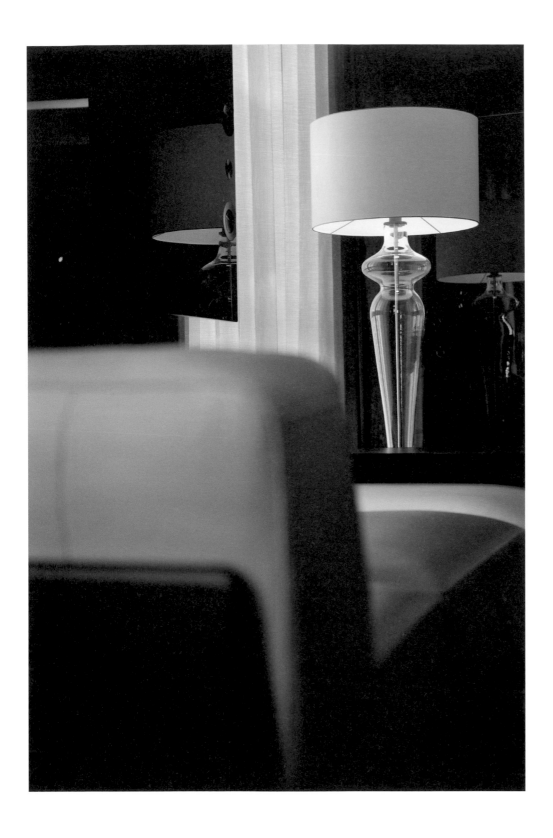

tre
1*190h

JNL/casino
dim:130*27*22h

Yeła
dim:0 46*76h

Agatha
dim:55*28*185h

I died for beauty, but was scarce
——by Emily Dickinson

I died for beauty, but was scarce
Adjusted in the tomb,
When one who died for truth was lain
In an adjoining Room.

He questioned softly "Why I failed"?
"For beauty", I replied.
"And I for truth, the two are One;
We brethren, are," He said.

And so, as kinsmen met a night,
We talked between the rooms,
Until the moss had reached our lips,
And covered up our names.

Aesthetics & Persistence

美 感 與 堅 持

5

道隱無名

我喜歡老東西。

到過我工作室的人都知道，
我收集了許多 18、19 世紀的工藝品，
舉凡櫃子、音響、風扇、打字機……都有。
我甚至曾經遠從歐洲莊園
買來一個雕飾精緻的老櫃子，
擺入某個建案大樓的 Lobby，業主讚不絕口。

與我更親密的人會知道，我愛聽文夏的老歌，
某些早晨，我會聽王菲唱誦的心經與金剛經，
閒暇時，我看周星馳的電影，
他的電影我可以看得目不轉睛，
每部電影我至少都看了 20 次以上，依然不膩。

這是很奇妙的事，有人不能理解，

我的美學標準在哪裡？
身為一位建築與空間設計師，我相信生活。
生活就是一切的問題，生活也是一切的答案。
生活不全都是豐盛的早餐、優雅的下午茶，
不一定都是美麗的服裝或泳池飯店，
你不會成天盯著股市起伏，
也不會一天到晚泡夜店……
這些部分很棒，但這不是生活的全部，
你的生活裡一定還有其他部分。

你會出門忘了帶鑰匙，吃完了飯你不想洗碗，
你有滿桌子待整理的文件、鞋櫃的鞋永遠亂擺，
搭了一頂跟衣服不襯的帽子，選了一張不對的椅子，
煮開的熱水忘在瓦斯爐上，浴室管路不通……
生活沒有不混亂的，人就是混亂本身，
我們每天都在想著要怎麼去解決這些問題。

發現問題，是一種美。
解決了問題，也是一種美。

我的工作室會客區裡有一張桌子，是島型的，
廠商或業主來談案子都誇這桌子好。
那桌子是買的。選桌子時花了不少時間，
最後在 B&B 看到這張桌子，
我直覺就是了，二話不說馬上買。
為什麼選它？因為它看起來舒服。
所有的美都要看起來舒服，
舒服這件事搞定了，什麼都美了。
桌子回來，並不全合我意，
原來的桌面是烤漆的，烤漆是挺好看，
但保養不易，我桌子買來是要用的，
怕東怕西的我很難過，所以我就自己改，
去買了美耐板來自己貼，自己配色，既有型，
觸感又比烤漆還好，而且還更耐用。
這不挺美！

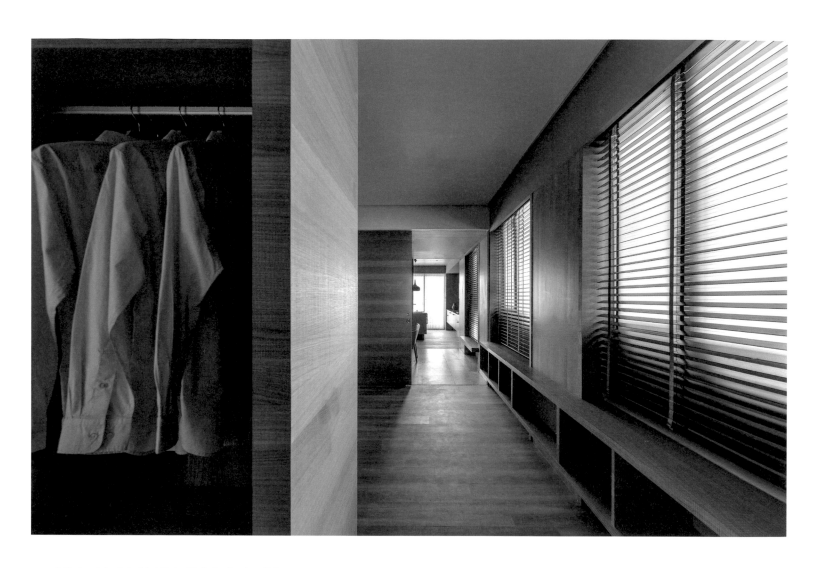

所有的美都要看起來舒服
舒服這件事搞定了　什麼都美了

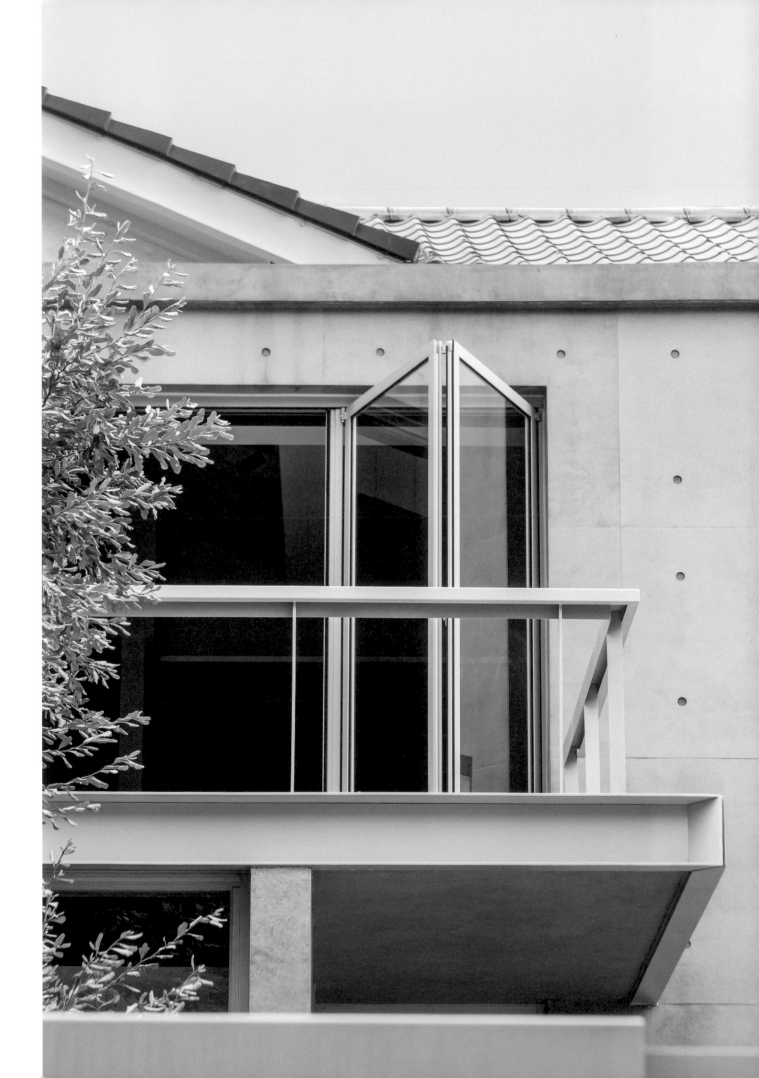

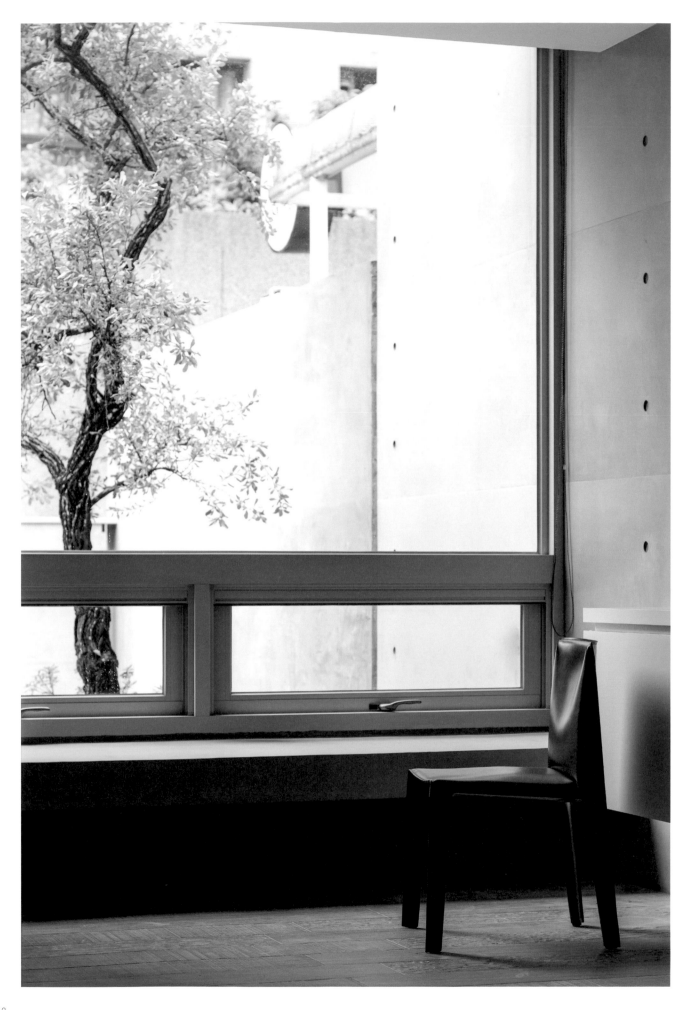

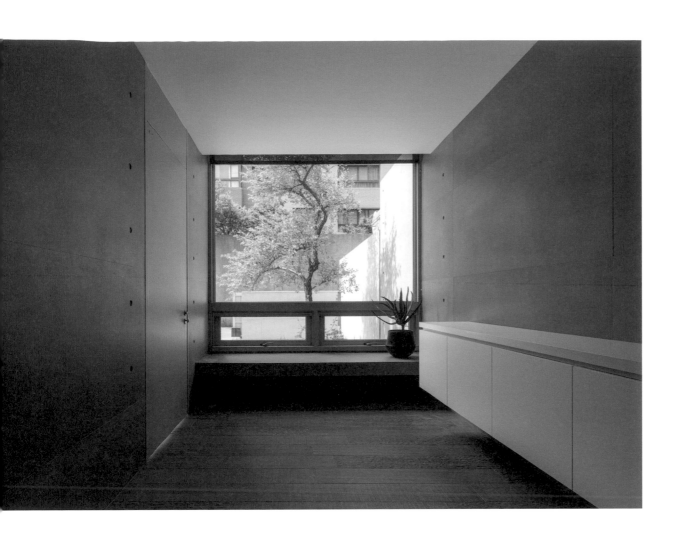

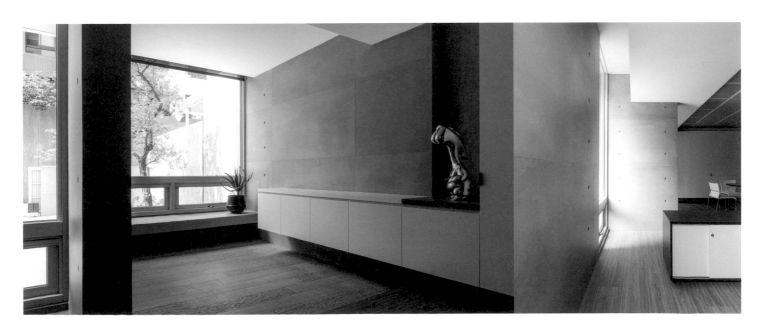

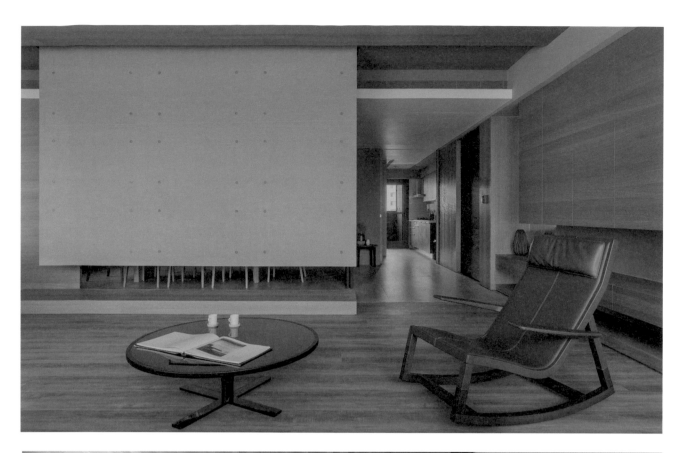

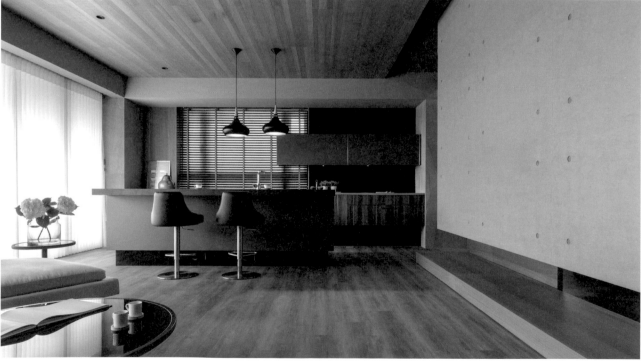

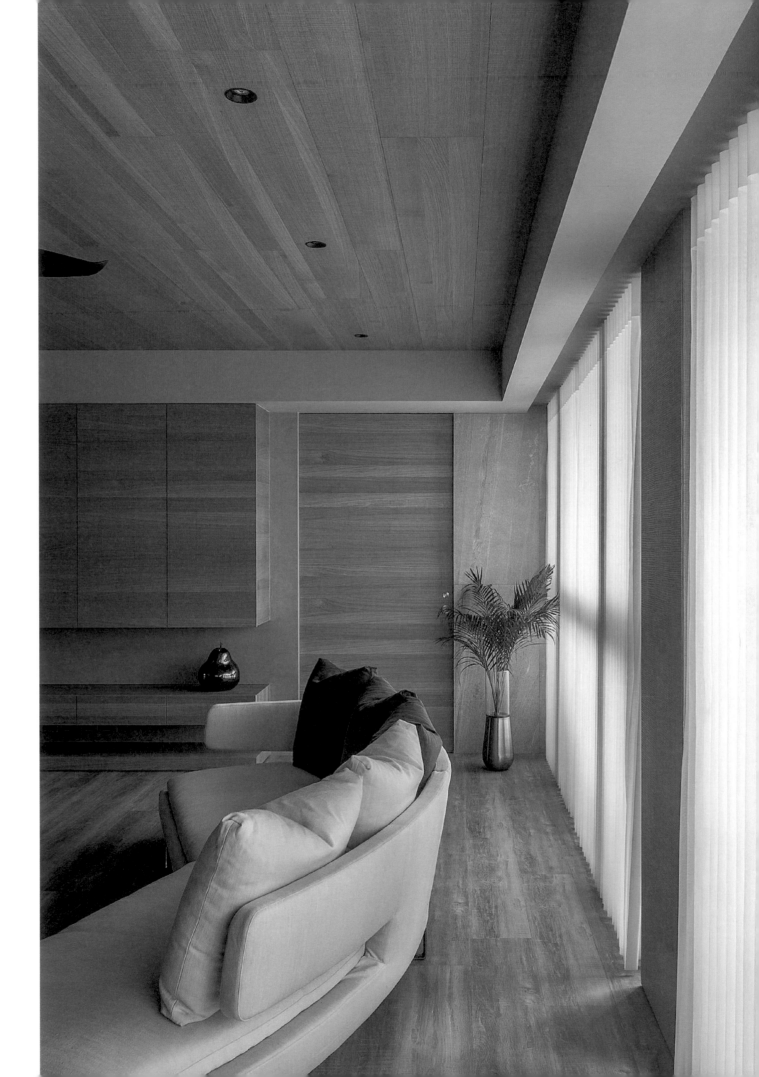

繁簡 VS. 美醜

有人說我的設計都是簡約風格，
問我有沒有做過複雜的案子。
這當然是外行問題，內行的看門道，
外行的有時連熱鬧都看不懂。

我便回問了：「為什麼要複雜？」

建築設計是為了提供客戶一種生活的方案，
生活好了、對了，沒有人會來找我，
只有日子過膩了、亂了、需要改變了，我才會有客戶。
那麼，我為什麼要再提供複雜的東西給客戶呢？
設計的執行可以層次繁複、可以困難、可以麻煩，
但只要複雜就一定是錯的。
複雜也許適合觀賞，但絕對不適合生活。
空間當然要美，但我更注重生活的美。

就像周星馳。
他的電影沒有一部美的，每部都醜得要命，
但裡頭卻有一種吸引人的特質，
他的對白總是富含哲理。
並不是那種可以變成學術研究的哲學術語，
而是真正品嚐過人生的心得總結，
看不懂的會笑，看得懂的會哭，那種生活哲理。
比如他說：
「人如果沒有夢想，跟條鹹魚有什麼分別！」
你以為他戲謔，其實他在講理。
人跟鹹魚之間的差別，豈止是夢想而已，
但他說有了夢想你就是人，
沒了夢想就是鹹魚，
他在告訴我們，重點不在你是人或鹹魚，
重點在於你有沒有夢想。

那麼，若鹹魚有了夢想，是否也能成人？
你的房子呢？你的房子是否也有夢想？
它的美與不美裡頭有沒有靈魂？
有沒有溫暖？有沒有人在裡頭生活的元素呢？
這是我喜歡周星馳電影的原因，
並不是大紅大紫之後，
受他人吹捧為神的周星馳，
而是真誠拍著自己電影風格的那個，周星馳。

我不是多厲害的名人，
但我很真誠，每個案子接下來我都很開心，
很開心認識每個業主，
真心想要把業主的家設計成他想要的樣子，
甚至，我要做到連他自己都沒想到的程度。
我，就是每個房子的夢想，
只要我接了案子，就算是鹹魚，我也要讓他變成人。

拿過獎之後，知名度漸漸打開，
注意我作品的人變得多了。
許多人討論我的設計，
但他們只認識成熟之後的我，
不了解我的改變。而我變了嗎？
這也許不該由我來回答。

我只是堅持著，堅持做自己的設計。
我喜歡把建築設計出生活的樣子，
我喜歡浴室裡有溫暖的感覺、
我喜歡讓動線流暢視覺沉澱、
我喜歡光線穿過百葉窗的線條、
我喜歡床單垂墜在地毯上的曖昧、
我喜歡讓房子有安靜的質地、我喜歡讓直覺先行。
我喜歡的這些事情，就是我的美學標準。

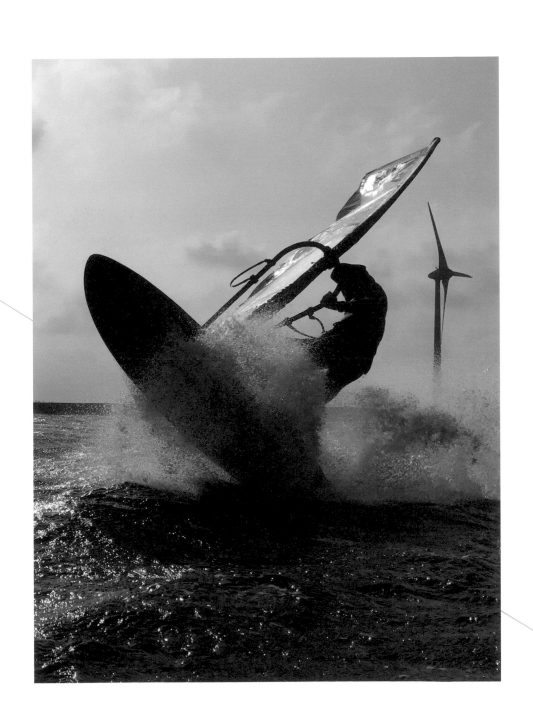

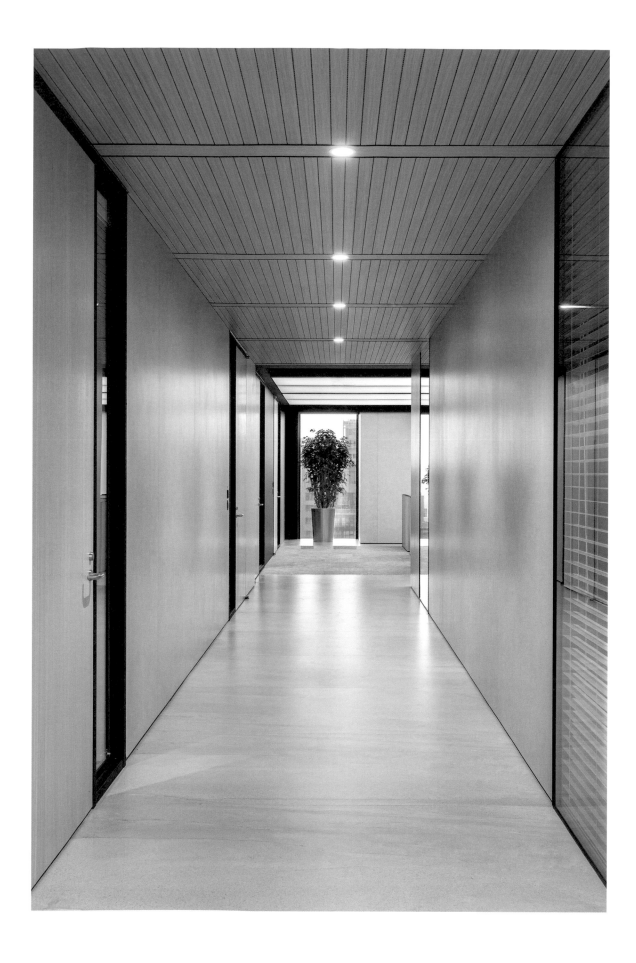

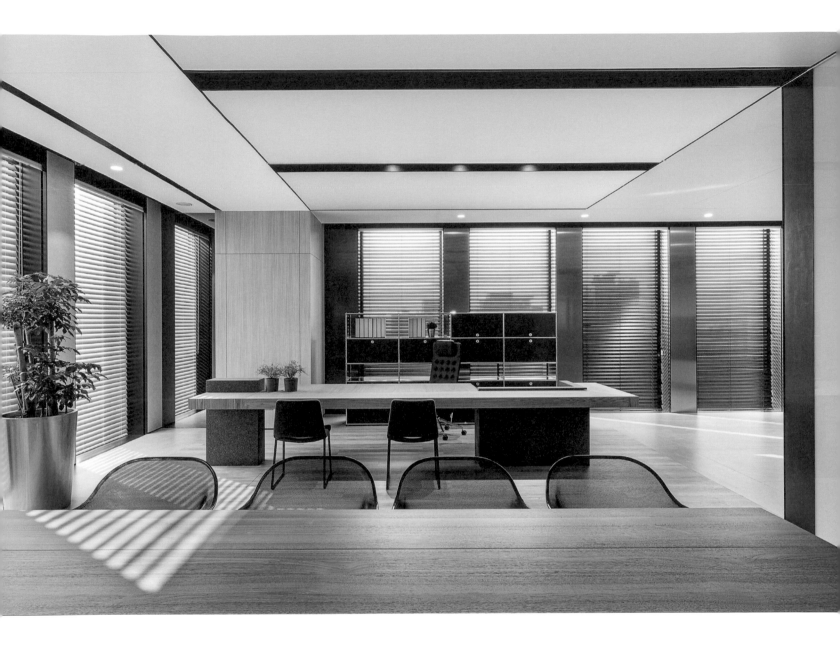

設計的執行可以層次繁複
可以困難　可以麻煩
但只要複雜就一定是錯的

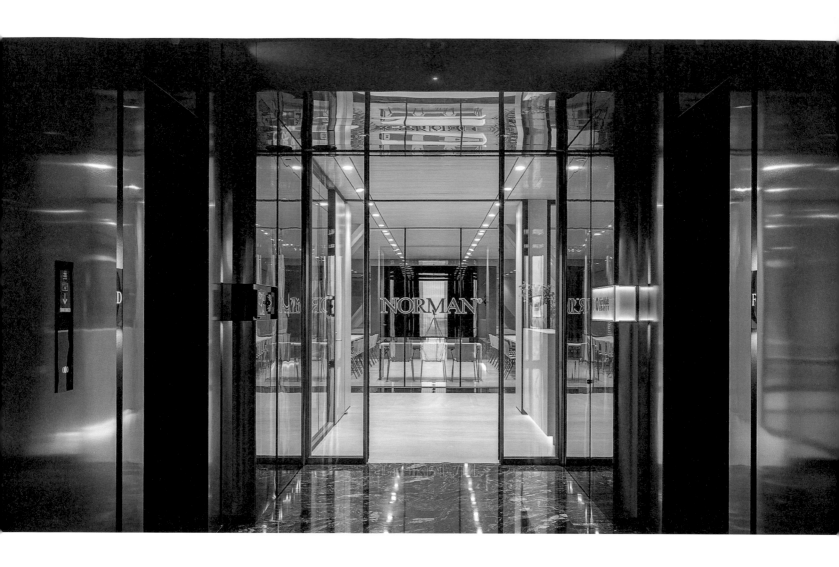

我喜歡讓房子有安靜的質地
我喜歡讓直覺先行
我喜歡的這些事情
就是我的美學標準

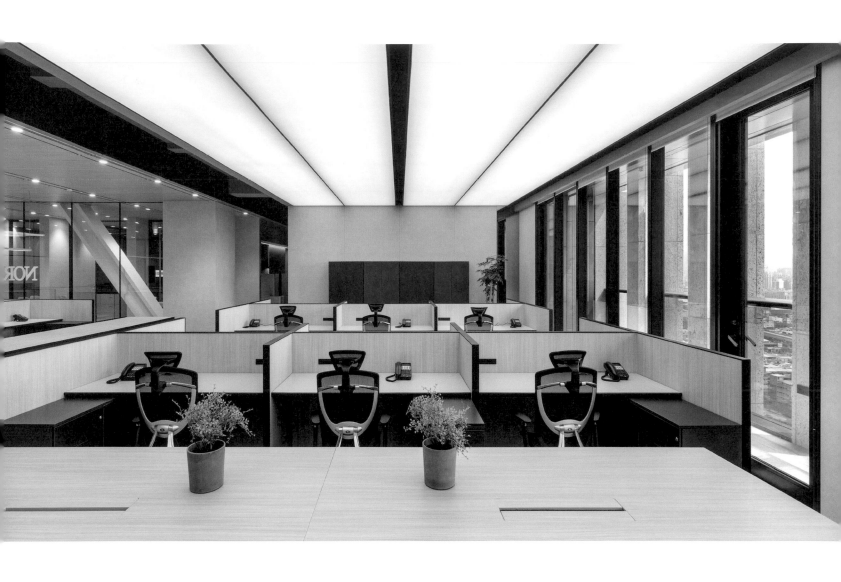

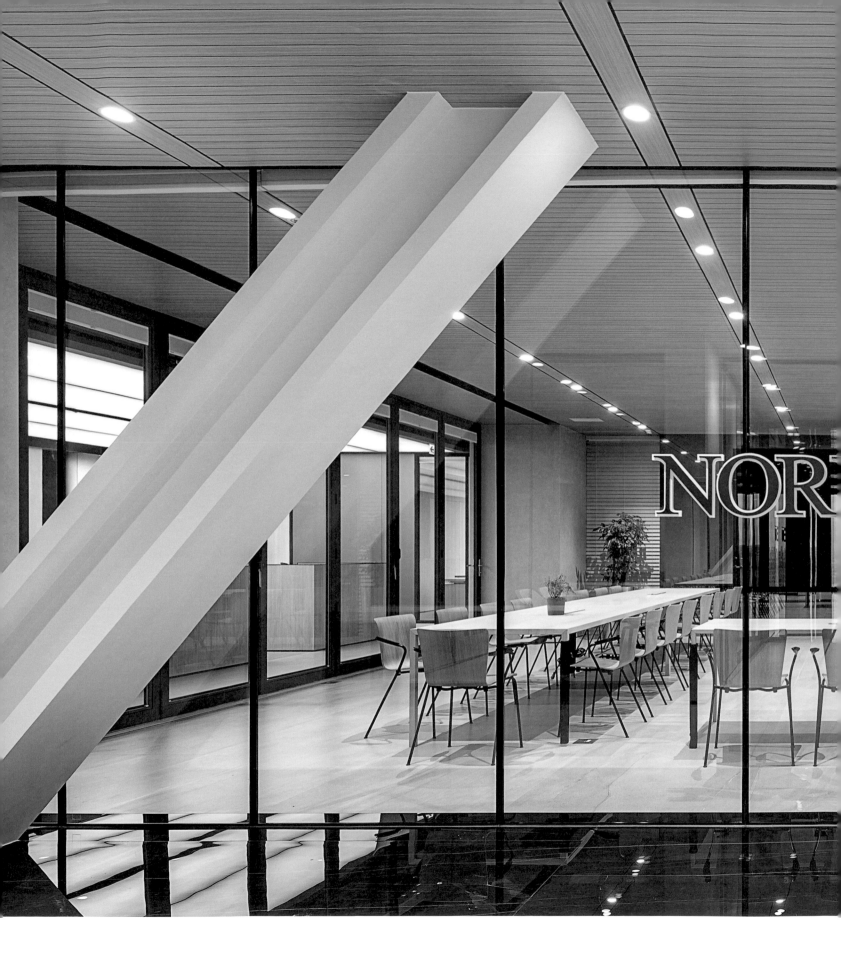

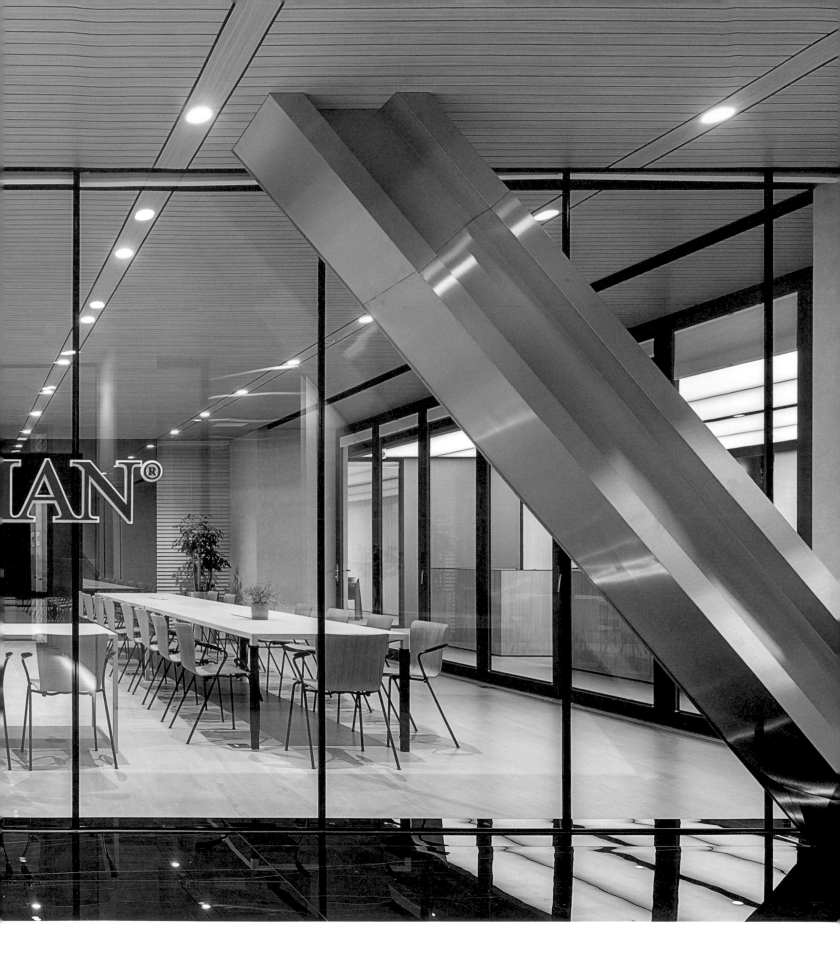

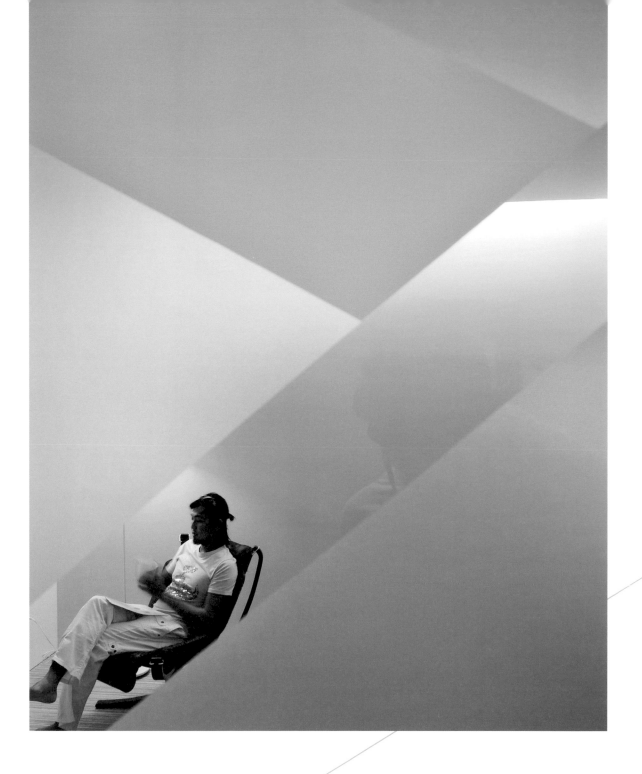

我願意為美殉身

我們不會在一棟房子裡永久居住，
也許三年，也許五年、十年、三十年，
每個人都只是暫時居住在房子裡，
連身體都只是暫時被我們居住，
時間到了，我們就要離開。

這樣有限的時間，苦是必然有的，
那麼我們何不盡量讓自己
活得更自在更快樂一些，這是我的哲學，
我的工作就是把快樂的東西
放進你的屋子裡，如此而已。
不管我拿了多少獎，不管我的功力再增加幾年，
我也不可能滿足每一個人、每一雙眼睛，
我僅能為你提供一個合適的空間，
盡力使它接近完美。

然而，真正的生活在你身上，在時間裡，
當我把建築結構完成、空間規劃妥善、傢俱，
燈飾，顏色、光線、布料……等元素配置好，
其他的都得靠時間了。

每一棟真正美到骨子裡的房子，
都是歲月的故事。
而什麼是歲月？就是生活。

把生活的機能性顧到了，如何使空間不複雜，
就是我認為的美，就是真理。
而為了這一點，我可以堅持到死。

看見一張沙發，那是工藝。
看見一道漣漪，那是自然。
在沙發上看見一道如漣漪般的褶紋，
那才是生活。

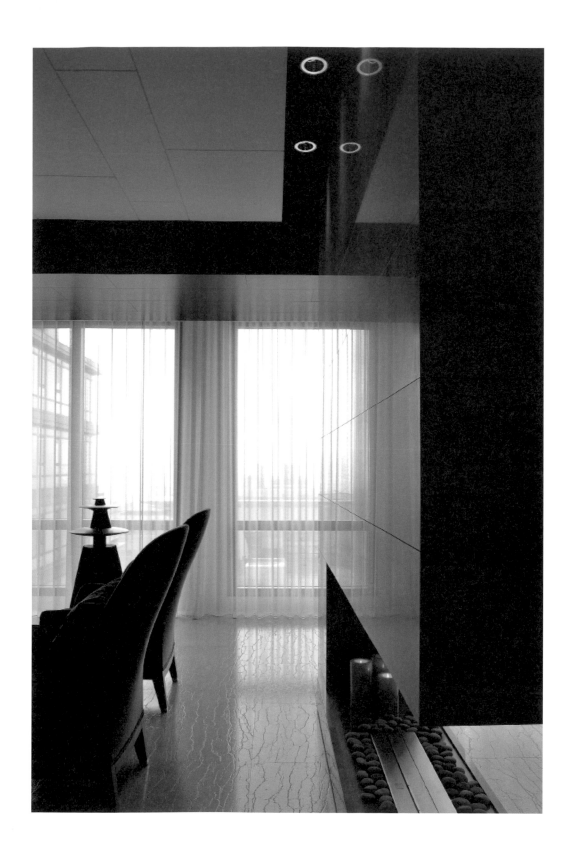

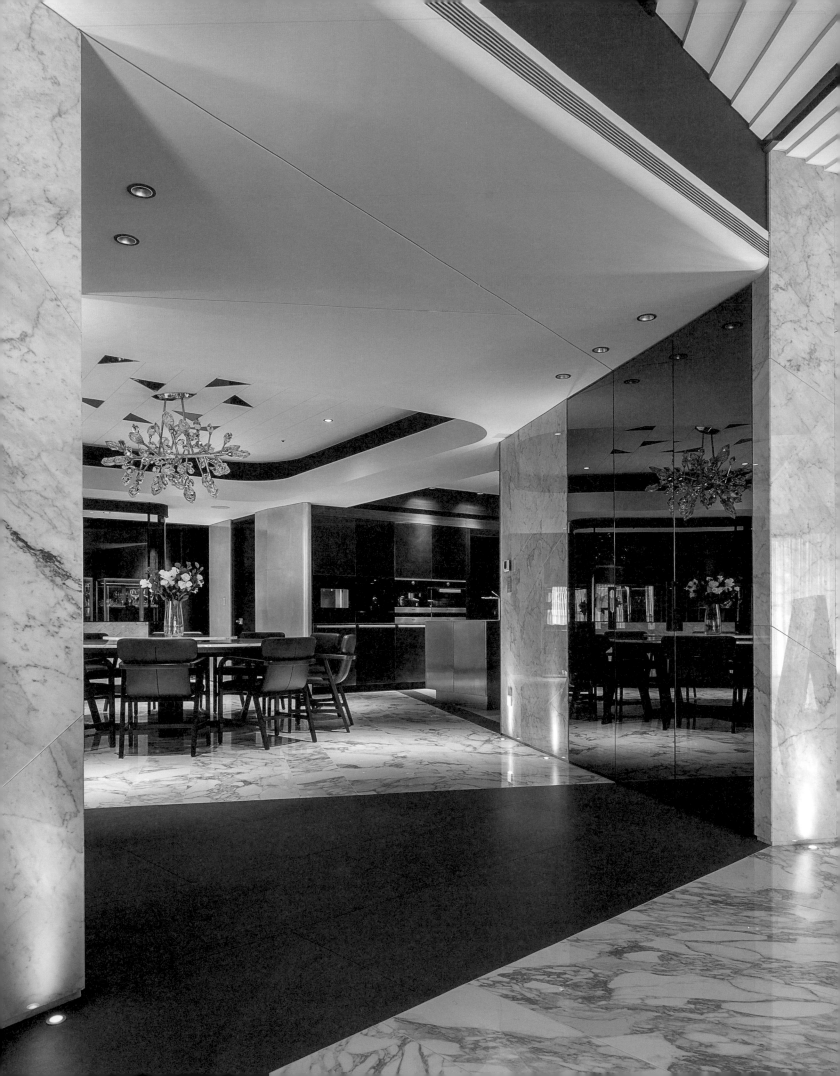

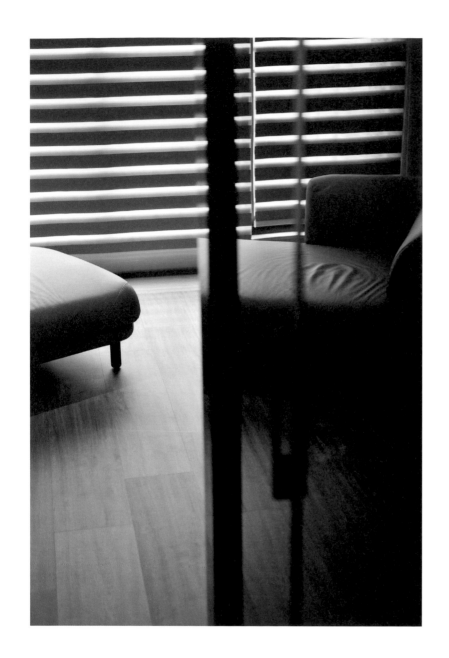

看見一張沙發　那是工藝
看見一道漣漪　那是自然
在沙發上看見一道如漣漪般的褶紋
那才是生活

黑夜給了我黑色的眼睛

我卻用它尋找光明

————顧城

光 與 影

Light & Shadow

唯道且成

6

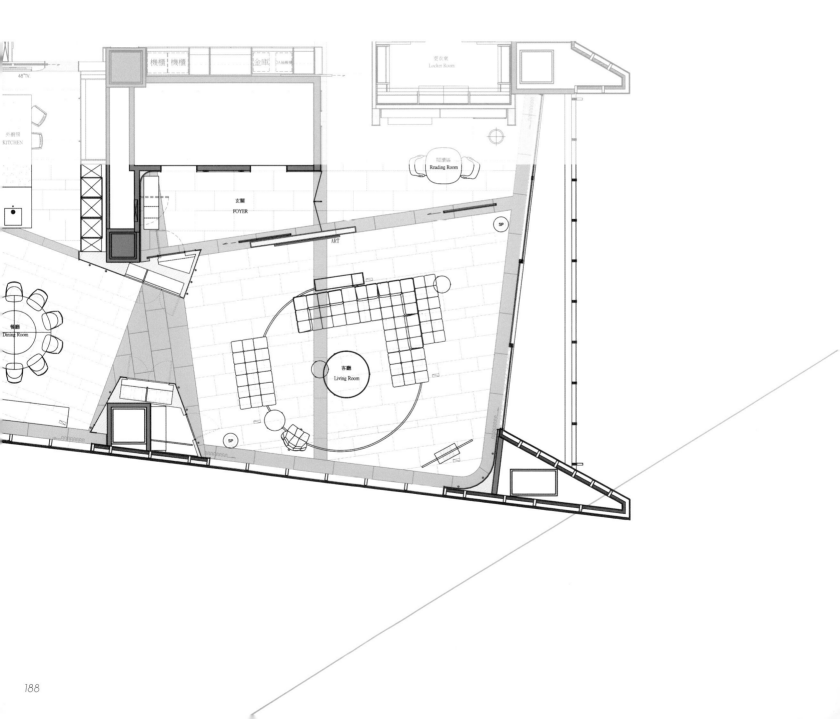

再來談談光影。

人類趨光。
這是生物學，也是基本常識。
我們的老祖宗發現了火，為我們帶來了溫暖，
也為我們開啟了光明。
從此以後，我們無懼黑夜，
人類的視野深入到更黑暗的時間與空間，
黑夜也臣服在我們眼裡，
我們的足跡就不只在光天化日，
火光，成了文明的起點。
而它既是自然，也是人造的。
既可見可感，卻又不可捉摸。

建築設計也是如此，我總在虛與實之間找學問。
在與客戶的溝通之中，在我的腦海裡載浮載沉，

在我的圖桌上，在設計藍圖上，
一步一步，我把客戶對於生活的虛擬想望
變成實實在在的一棟房子。

我們用各式建材把空間具體化，
捕捉自然光在空間裡存有的時間。

我架起一面牆，光的路徑就被我攔截，
成了首尾呼應的陰影；
我打開一扇窗，光就通行無阻，
引領視覺穿門踏戶而來；
我種下一棵樹，光就成了綠的模樣，
空間都有了四季的顏色；
我引進一道流水，光就在水上跳舞，
讓空氣都有了姿態；
我點亮一盞燈，黑暗就成為一種魅力，
與黑色瞳孔恣意調情。
如此層層疊疊，當我讓一個建築量體生成，
光與影便同時甦醒，召喚生命。

$$\theta = 2\,Sin^{-1}\frac{L1+L2}{2L}$$

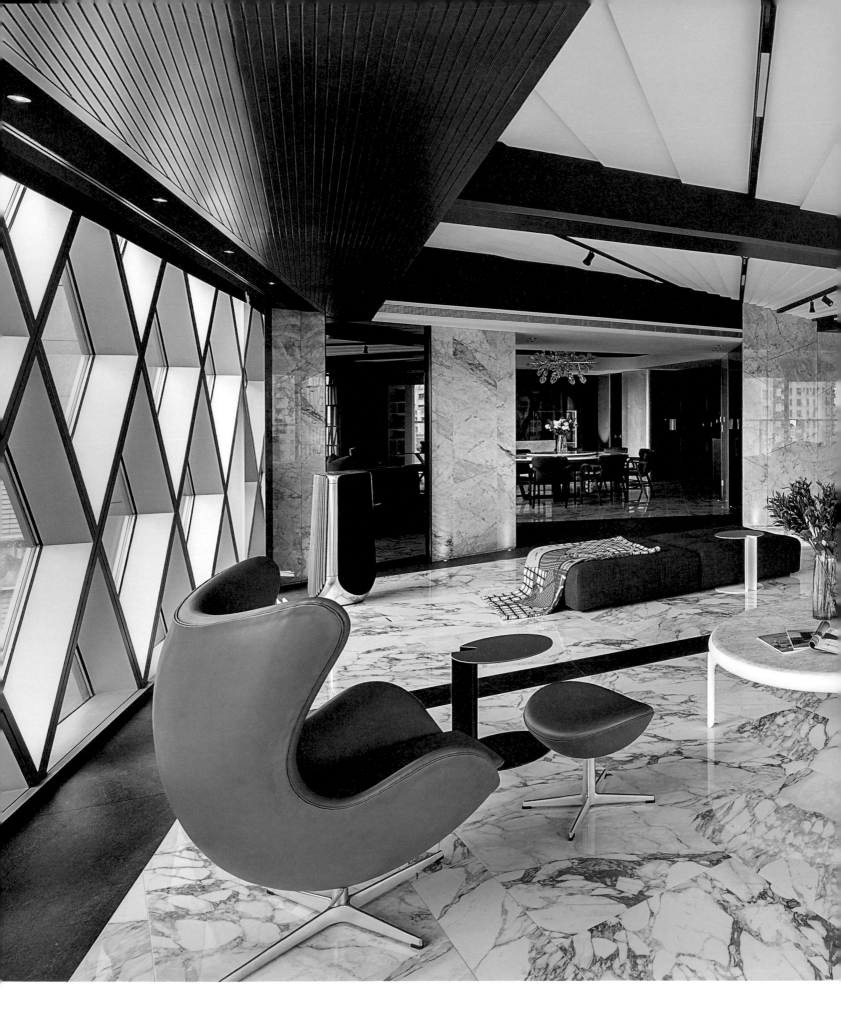

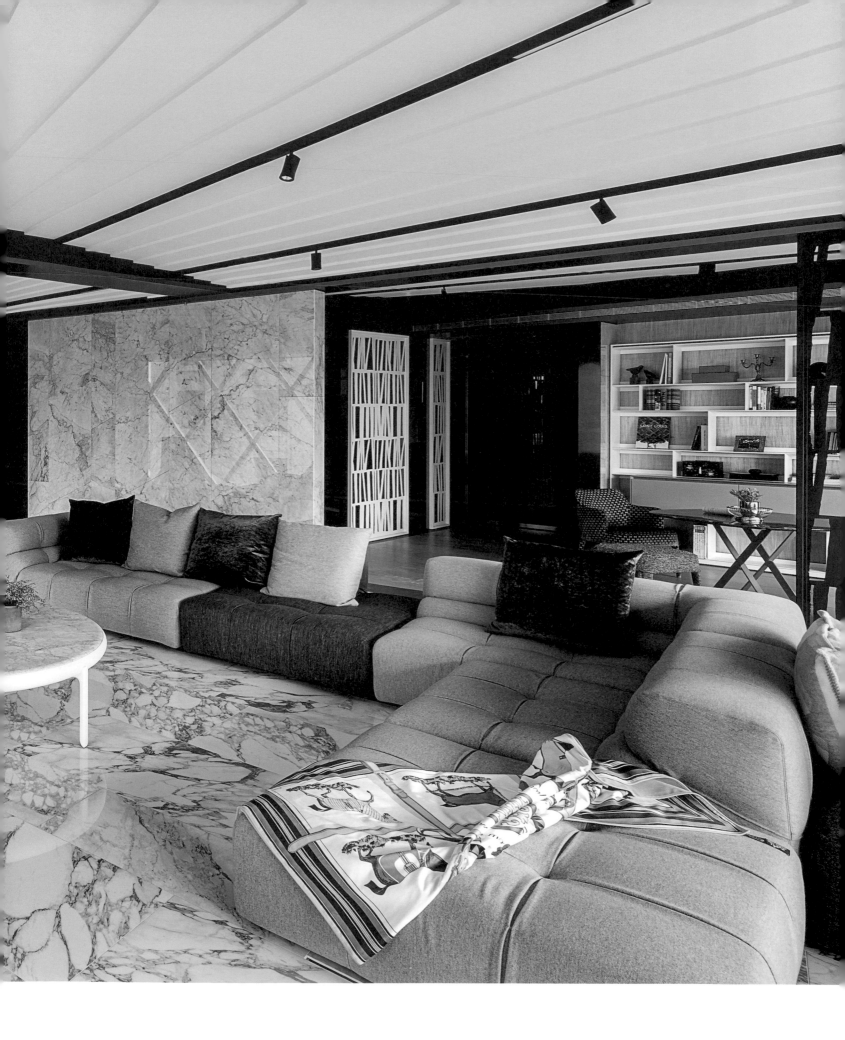

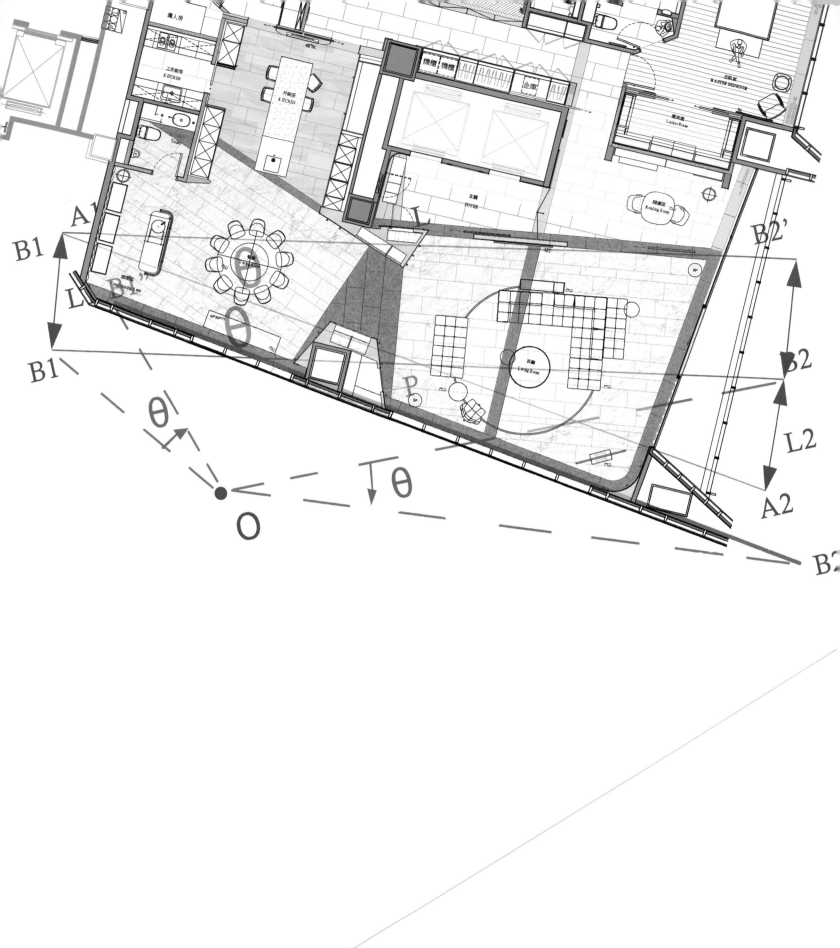

住在市場附近那段時期，我總是孩子王，
常常號召一群小屁孩幹些冒險的蠢事，
有時挺讓大人頭痛。
但總有些奇妙時刻，我會突然乖得像羊，
自己一個人靜靜地站在角落，
看著曲徑通幽的市場走道，
鼻子裡飄來魚鮮菜青與生熟各種肉類的氣息，
有時觀察著來來往往的買與賣，
有時什麼也沒有觀察。

菜市場裡潮濕陰暗，氣味濃重，
彷彿古剎廟寺或參天密林，
轉頭往出口望去，
外面卻亮燦燦，路面白得刺眼。
我總是站在明暗交會的地方，
看著人們進進出出，虛實難辨，
彷彿一瞬間就可以從黑夜走到白天，
或從白天走入黑夜。

光影如此迷人，既無法捉摸，
卻又帶給我們這麼鮮明的感受，
我有時一站就站呆了。

光與影是魔法，而建築物是魔杖，
很小的時候我便知道了。

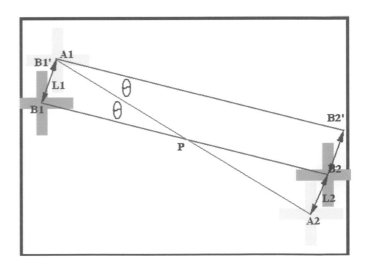

光的線條

光確實是魔法，
使人感受到溫暖與希望，也能製造出空間美感。

建築是門硬工夫，它是屏障，為我們擋風遮雨，
當房子完成，光明便被阻隔在外，室內暗影幢幢，
不辨日夜，需得為天光找到路徑。
建築設計師們一輩子都在與光影打交道，
腸枯思竭要讓房子留住自然光，我也不例外，
我喜歡在房子的設計裡找縫，
見縫插針，引光入室，
若說建築就是光與影的平衡，我十足贊成。
自然光太迷人，但毫無身段的天光稍微單調了些，

我喜歡看光被切削的樣子，
光影互生，產生型態與線條。

比如這浴室，我開大窗，
讓屋主在沐浴時也能遠眺千里，享受天際。
窗簾我選百葉，線條感強，日光美好，
但不一定要多，幾何切割的光線更有奇趣，
光的紋路取多取少，端看沐浴時心境，
我做設計不做工藝，差別就在心。
當你沉浸在隱私裡，心神馳走，
光的線條在空間裡無聲游移，那是時間在走。
抬頭望窗，有時天藍有時雲白，
下雨的時候光影如淚，蜿蜒朦朧，更具淒迷美感。
若心真的能療癒，我的建築可以。

天光無垠，建築多幾何，
以幾何去框架無垠，是建築師的膽大妄為，
是建築師的謙卑，更是建築師的智慧，
畢竟，我們不可能擁有全部。

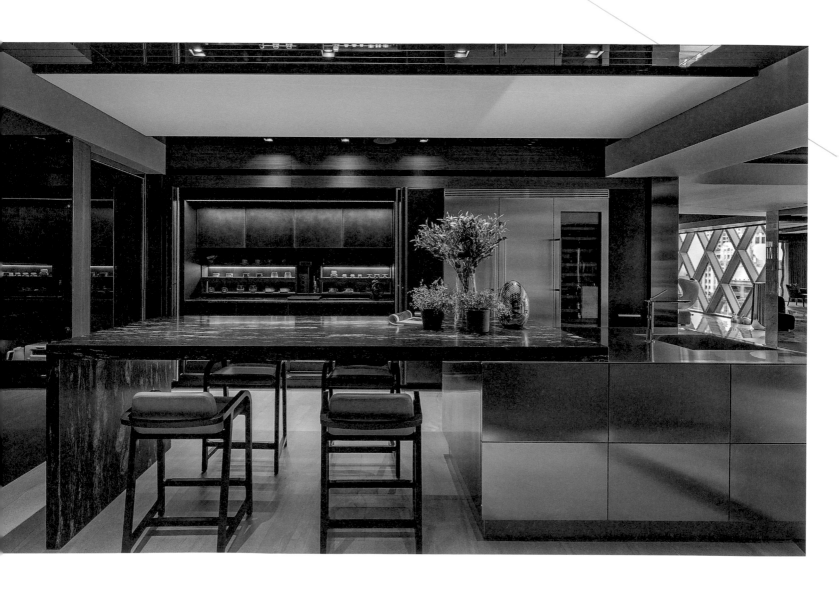

攝影是光的技藝，
而鏡頭在光裡捕捉的，是顏色。
空間設計可以繁複而有層次，但不該複雜，
我的設計通常簡潔凝練，用色大膽而純粹，
營造出一種寧靜穩重的感覺。

設計案的執行我講求快速，
一切都要經濟而有效率，
我用很少的布料顏色就可以完成一個建案的設計，
別的設計師耗去一下午的工作，
我一個小時就能搞定。

這樣快？有人說，品質不好吧！
你可以來看看我的作品。

視覺效果是很重感覺的，
顏色的搭配更是重中之重。
顏色的本質是什麼？就是光，
顏色因光而存在，沒有了光，
所有顏色都成了黑，但光不是一種固定參數，
它有強有弱，有銳有柔，在選擇顏色配置時，

我考量的不僅是顏色本身，
我更多考量的，是光。

自然光或人造光、直射光或漫射光、
面光或背光、晴天的光或陰天的光、
夏天的光與冬天的光不同，
清晨的光與傍晚的光不同、
昨天的光甚至無法抄襲今天的光，
光與影要用什麼姿態共存⋯⋯
如何為室內的顏色配置做到最平衡的考量，
我的思量多數參考直覺，而我的直覺，通常又快又準。

這是自許，也是自信。

光的顏色

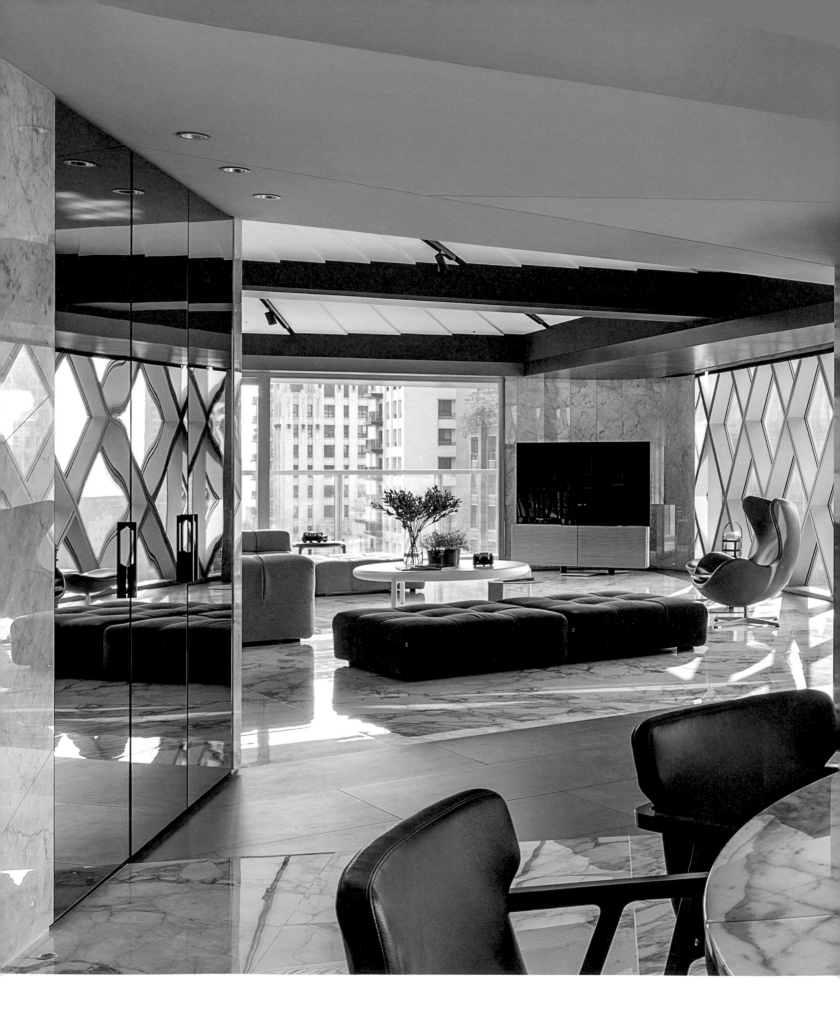

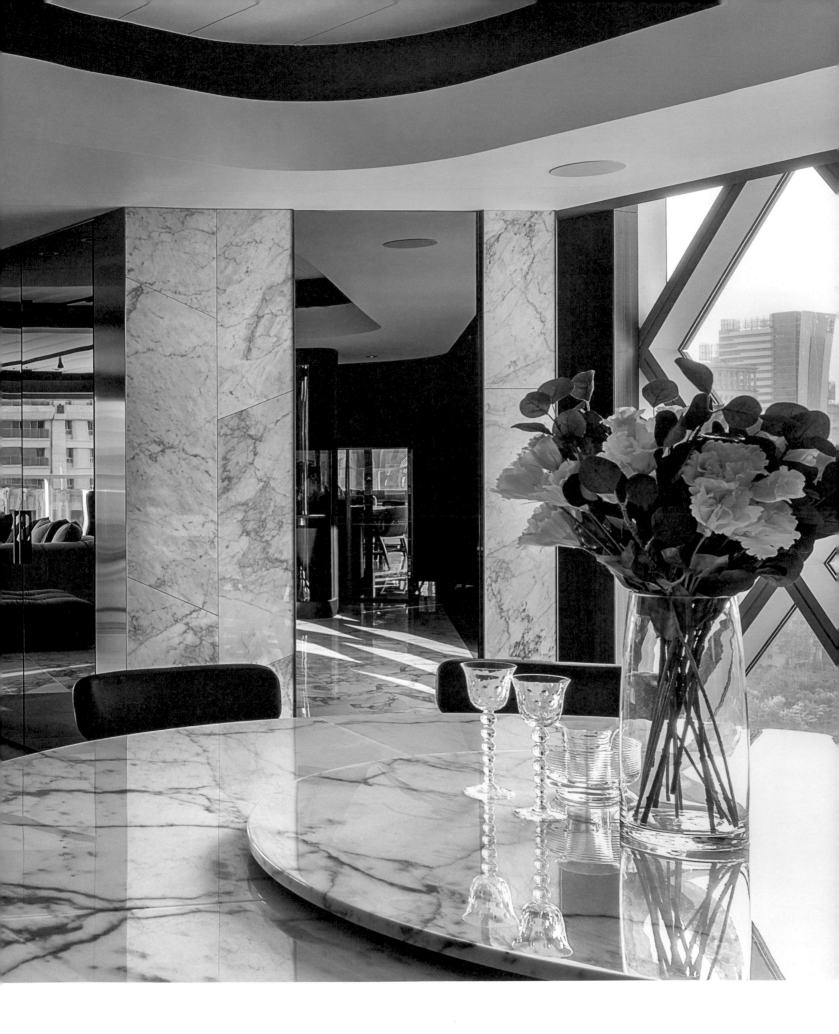

光的容器

自然光可遇不可求，
有時建案條件就是沒那麼好，
不可能說要有光就有光，
但我們是人類，幾乎可以移民太空了，
這件事不可能擺不平。

人造燈光的發明是人類文明前進的一大步，
恐怕比登陸月球貢獻更大。
有了燈光，你的室內空間就有了時間感，
你可以選擇室內呈現出來的模樣。

崁燈、壁燈、吊燈、桌燈、直射燈、折射燈、反射燈……
屋子裡任何角落都能規劃照明設備，
打出來的燈還可以有顏色，
光本身都成了一種裝飾。

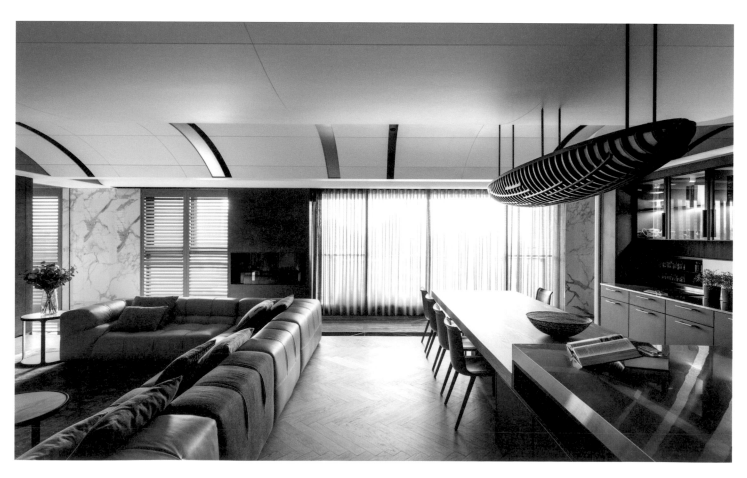

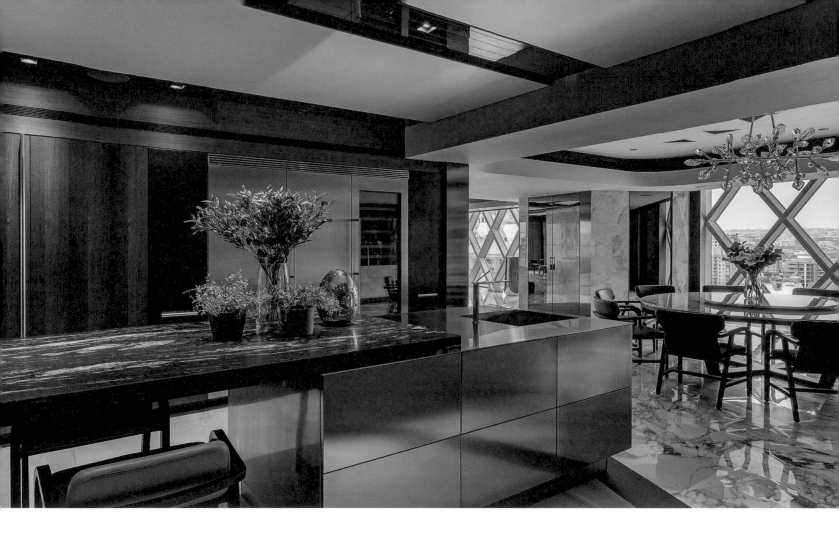

因為有了人造光，自然光不是唯一選項，
光可以在光裡，甚至也可以完全捨棄。

而當光線的來源操控在我們手上，
我們幾乎可以顛倒日夜，
整個空間都成了光的容器。

工業革命之後，當人類也加入了造光的行列，
這世界的變化就更令人眼花撩亂了。
而如何平衡兩者，依然是建築設計的一大課題。

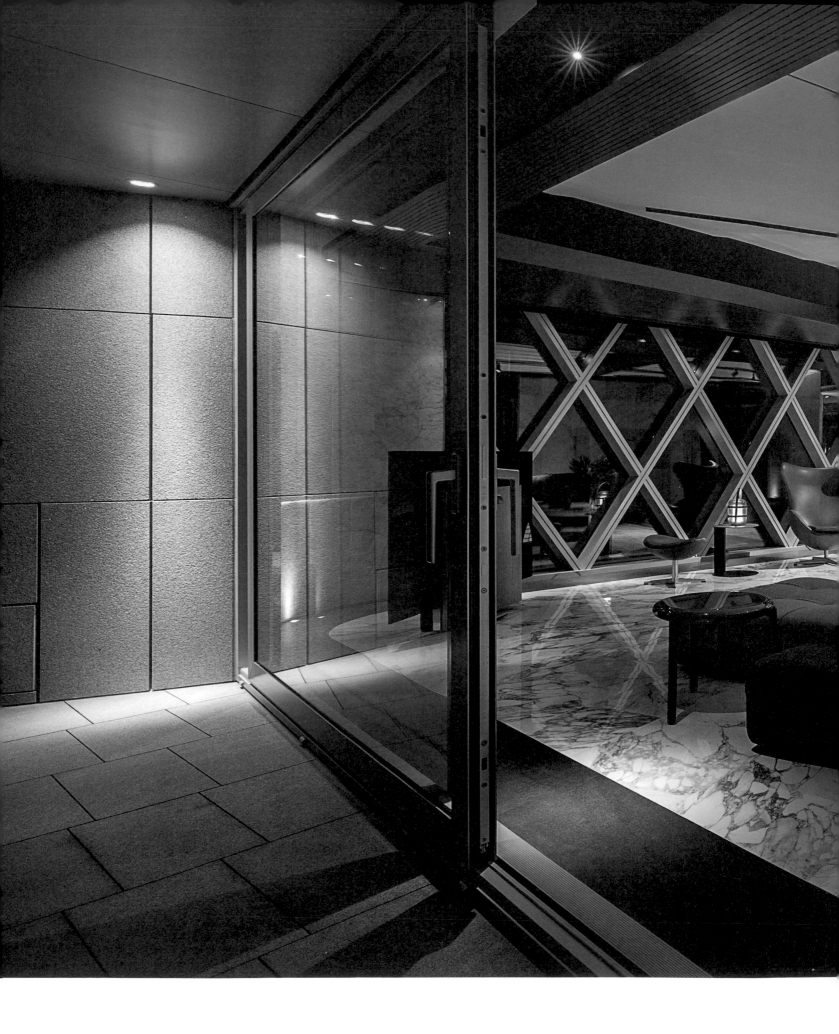

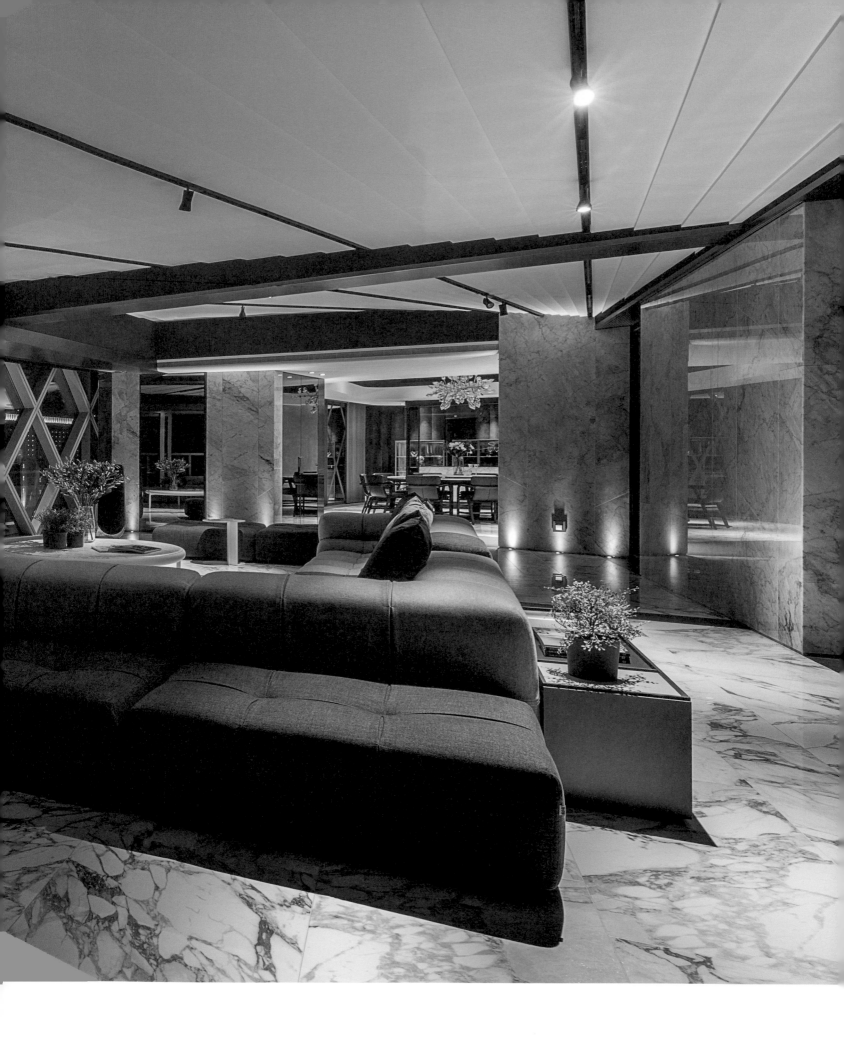

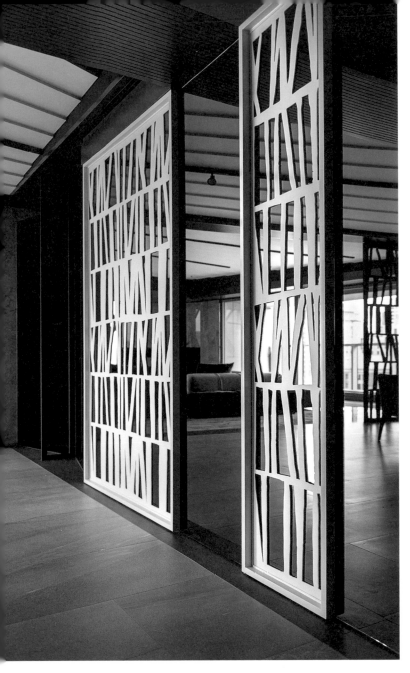
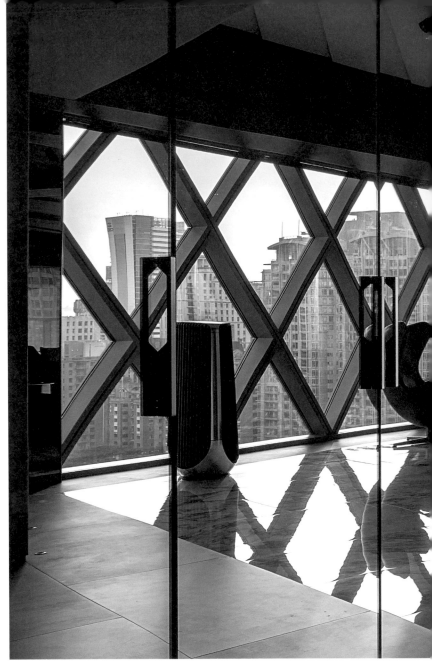

人類喜歡光明，不喜歡黑暗，
但光明與黑暗就像陰陽，就像虛實，
就像錢幣的兩面，有光就會有影，
這是無法避免的，光是生命，
但影的存在才能代表有「物」的存在，

建築的存在與其說是捉光，
不如說是留影，影便是光的足跡。

我的內在也是光影並存的，我知道。
既有燥狂刺眼的光，也有靜默幽深的影，
這兩種都是我，有時光，有時影，
有時光影同時出現，沒有人可以擁有我全部，
我得要活得那麼熱烈極端，
才感覺自己存在，才會愛自己。
我相信你也是。

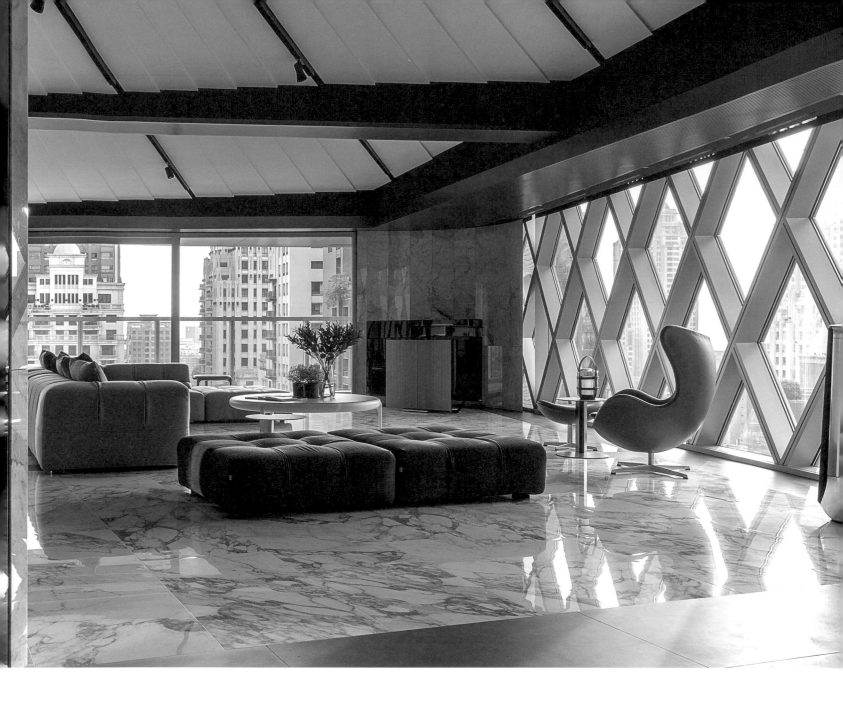

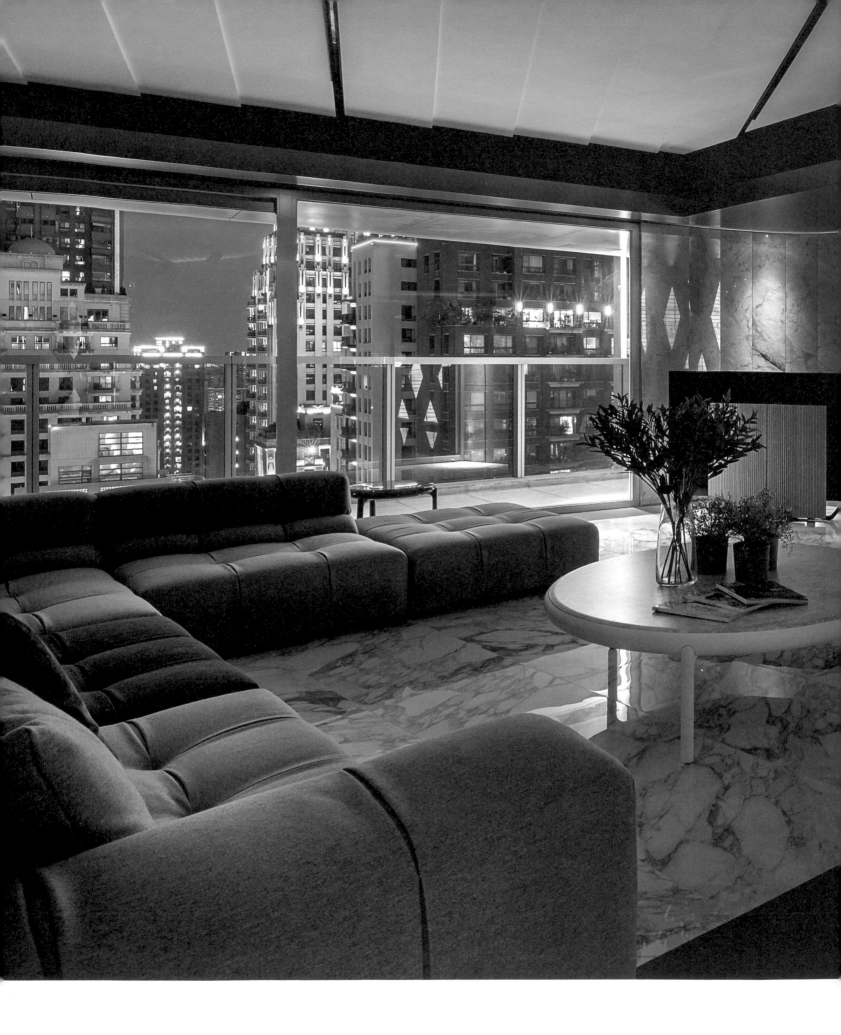

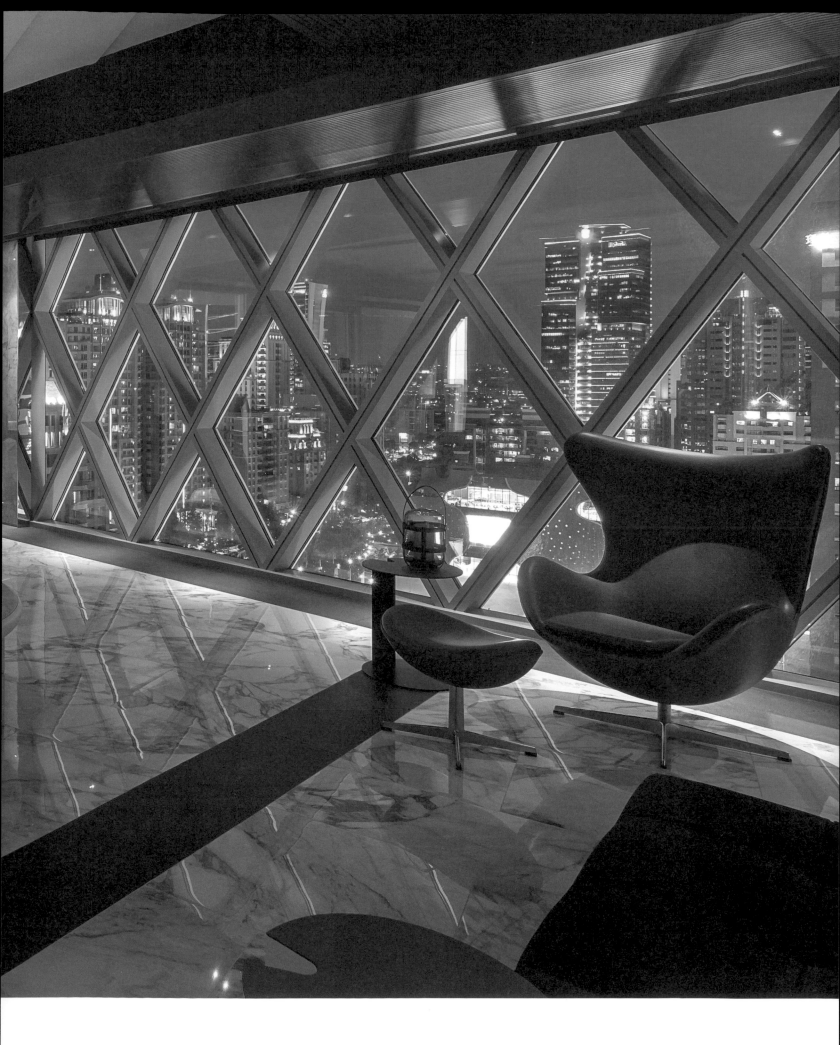

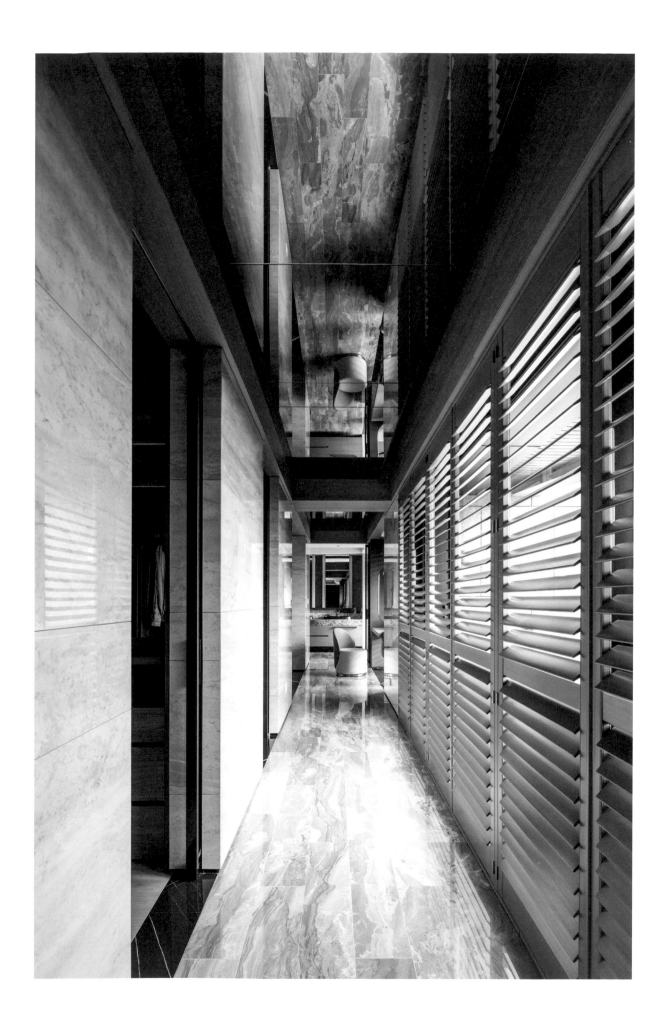

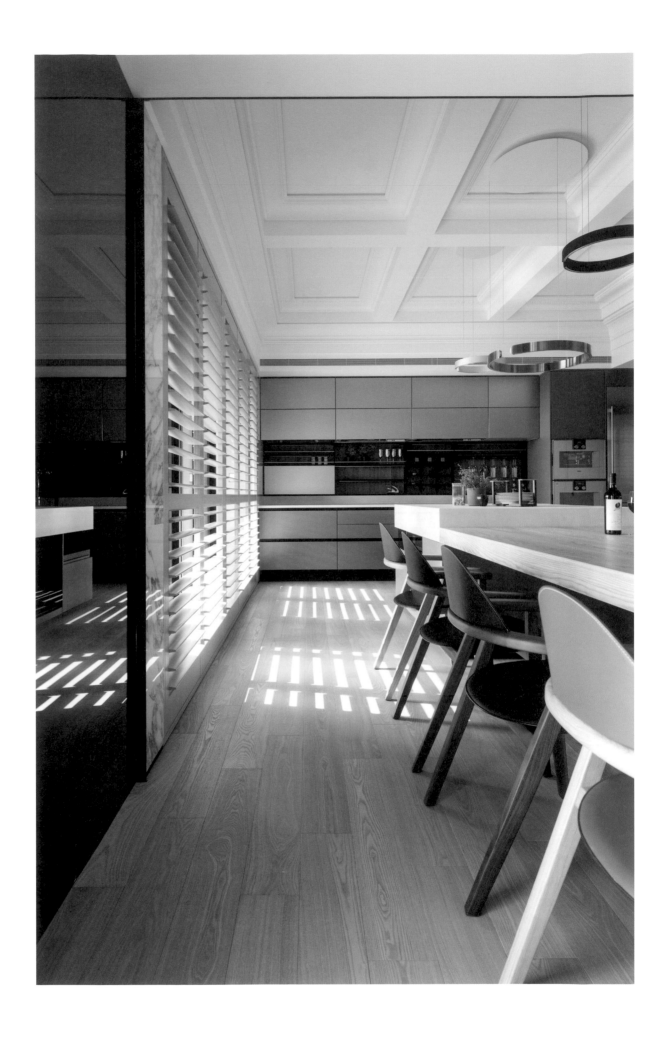

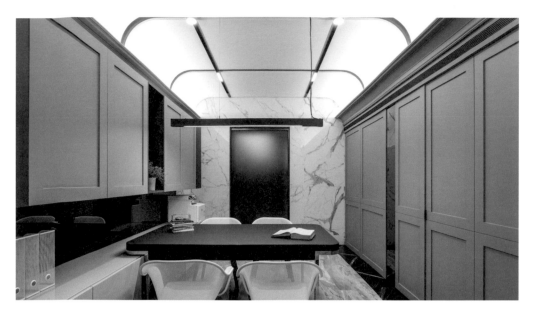

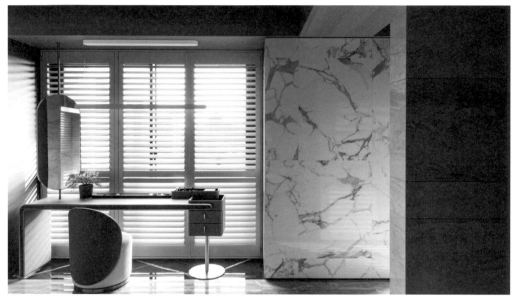

因為你對生活有愛，才會想要改變空間；
因為你對家人有愛，才會想要準時回家；
因為你對自己有愛，才會看見自己不足的地方。

談建築竟然談到愛，我想我太狂。
到底愛是什麼？我的理解是這樣的。
它難以言說，不可比喻，
它的層次超越光影、虛實、陰陽，
甚至超越建築空間。
它是道。

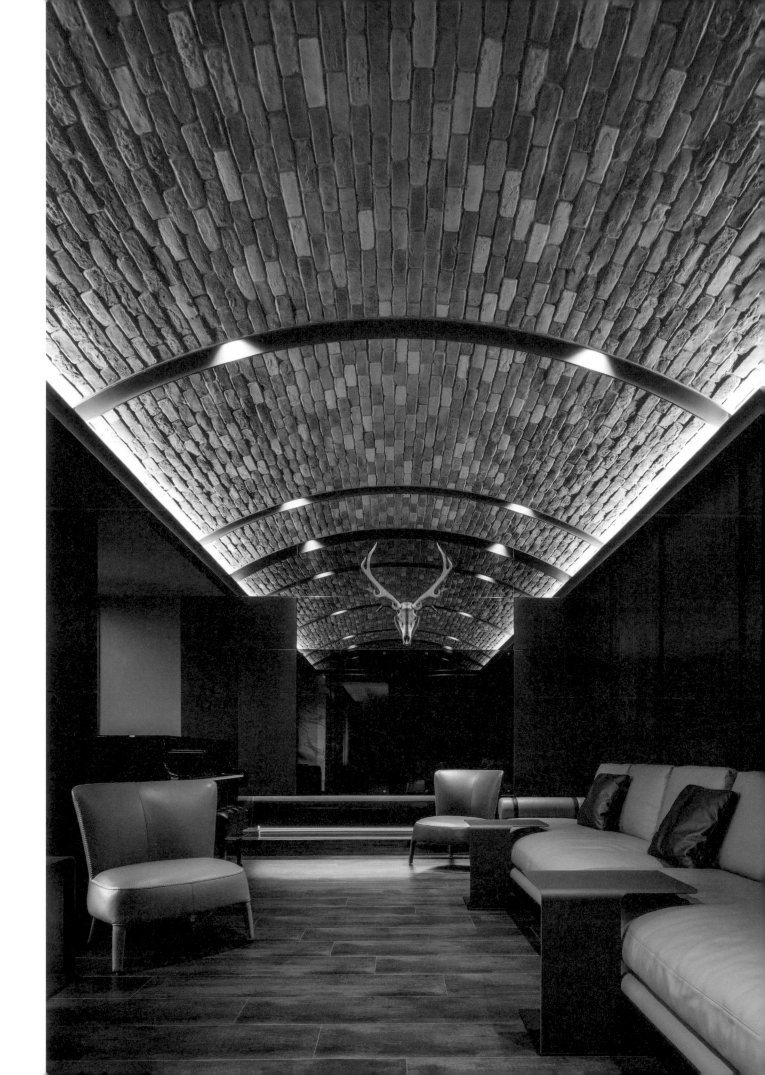

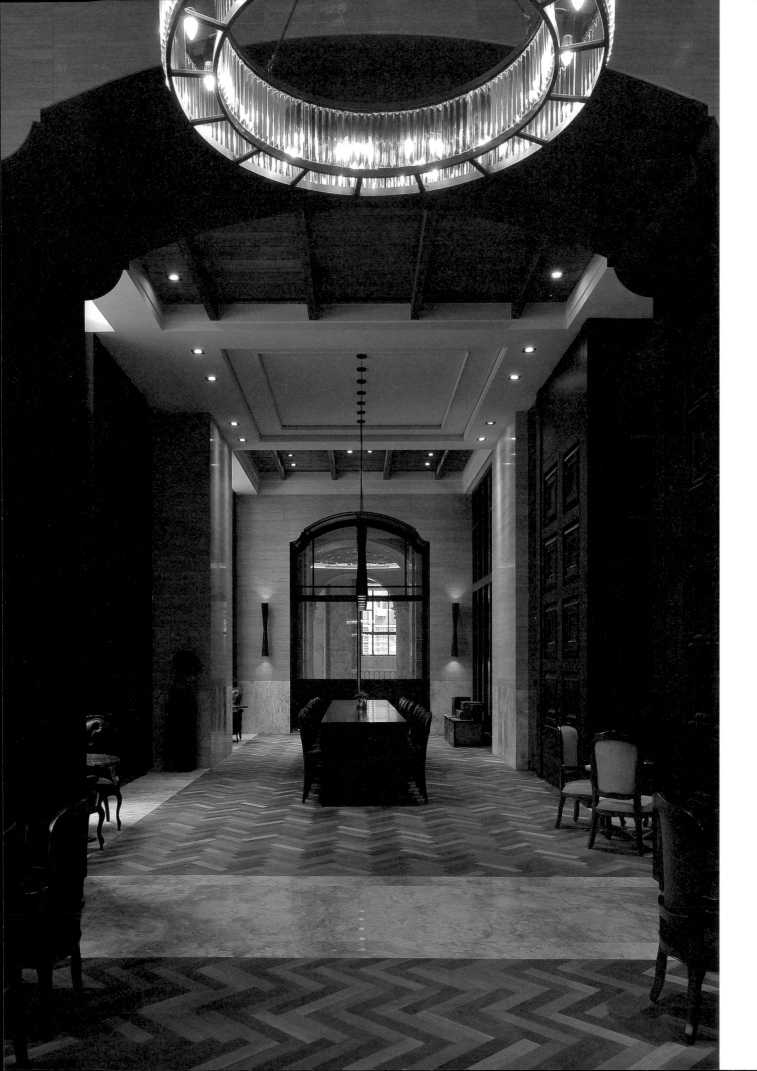

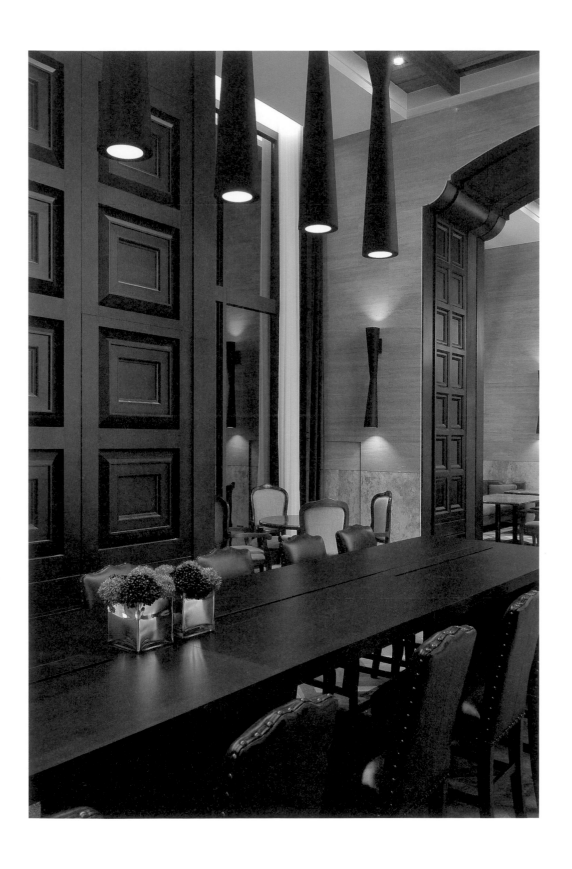

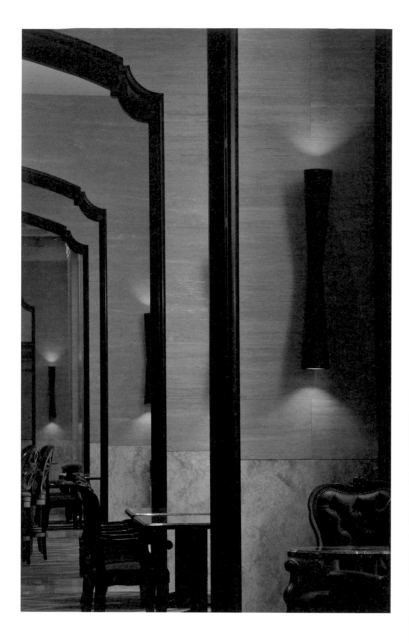

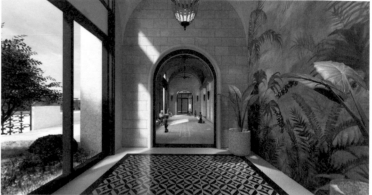

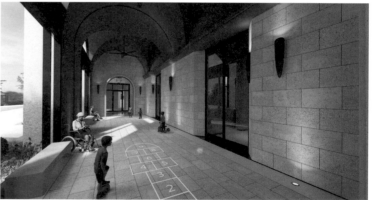

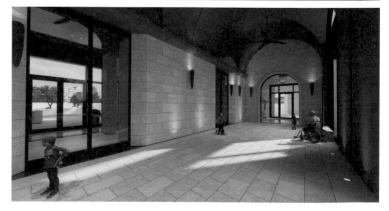

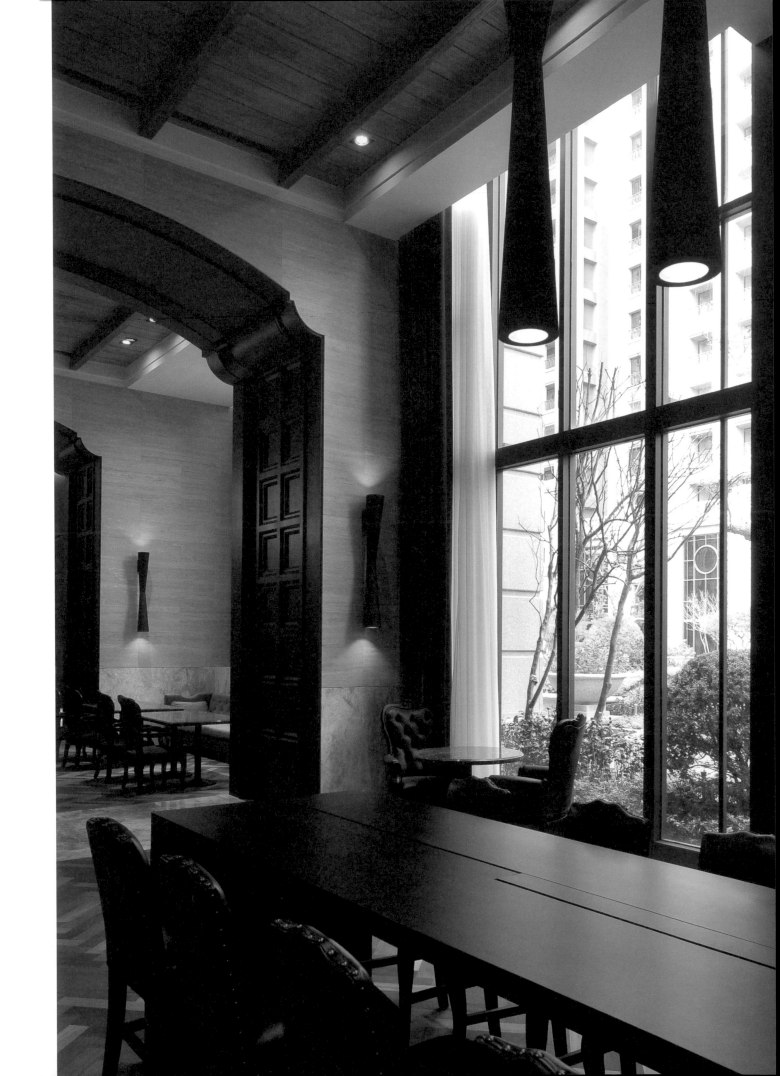

我是廖韋強
我愛我的生活
我愛我自己

There is a crack in everything,
That's how the light gets in.
——Leonard Cohen

發現問題
是一種美

解決了問題
也是一種美

關於作者

John Liao

廖韋強

CURRENT POSITION	東海大學 副教授
	唐林設計 總監
	這樣設計 總監
	廖韋強設計研究室 總監
EDUCATION	台中科技大學室內設計碩士
	東海大學 建築研究所
	東海大學 美術研究所
PROFESSIONAL EXPERIENCE	大學講師 建築 + 室內設計
	CAID 建築室內裝修技術學會 第 5、6 屆理事
	頂峰設計獎學術論壇 學術專題演講
	十間坊 學術專題演講暨評審
	全國大專院校空間設計大賽 評審

2011——2015

台灣｜十大菁英設計大獎　一項
台灣｜Taiwan Top 頂尖室內設計　大獎　二項
台灣｜TID Awards 單層住宅類　大獎　十項
台灣｜TID Awards 複層住宅類　大獎　二項
台灣｜TID Awards 商業空間類　大獎　一項
台灣｜TID Awards 辦公空間類　大獎　一項
台灣｜TID Awards 公共空間類　大獎　一項
英國｜The London Design Awards　銀獎　二座
英國｜SBID International Design Excellence Awards　大獎
美國｜AIA Awards　大獎　三項
出版｜2011 Design House Mansion With Card Layout

2016——2018

德國｜IF DESIGN AWARD　二座
德國｜紅點 Red Dot Design Award　二座
義大利｜A'Design Award　二座
創新中國｜空間設計藝術大賽　大獎　一座
海峽兩岸四地｜室內設計大賽　銀獎　一座
德國｜Berlin Design Awards　金獎　一座
美國｜New York Design Awards　銀獎　二座

2019

美國｜IDA　二座
新加坡｜SDA　大獎　三座
新加坡｜SIDA　大獎　二座
韓國｜K DESIGN AWARD　大獎　二座
義大利｜A'DESIGN AWARD　銀獎　一座
創新中國｜空間設計藝術大賽　金獎　一座
杜拜｜國際大獎　會所空間　金獎＆評審團特別獎　兩座
杜拜｜國際大獎　住宅空間　銀獎　一座
杜拜｜國際大獎　會所空間　銅獎　一座
美國｜ID China　1989~2019 百大室內建築師

2020

中國｜CREDAWARD 地產設計　大獎　銀獎　三座
日本｜ASIA DESIGN PRIZE　大獎　三座
英國｜LICC　建築榮譽獎　一座
美國｜Muse Design Awards　金獎　二座

2021

2020-2021 中國室內設計年度封面人物
德國｜German Design Awards Special Mention 獎
新加坡｜SIDA　大獎　三座
新加坡｜Good Design Awards　大獎　一座
上海｜第十六屆金外灘獎　金獎　一座
台灣｜TID Awards 居住空間類　大獎　一座

關於唐林執行長

MICHELLE CHEN

陳渼蓁

現任唐林建築室內設計暨這樣設計執行長的陳渼蓁 Michelle，原先任職於金融業，主要服務項目為企業金融管理、協助公司上市上櫃，原先就對居家空間設計與擺設相當有興趣的她，遇見 John 之後，便一同轉戰豪宅設計領域，利用原有的金融專業與美感直覺，鞏固唐林設計的品牌地位與豪宅設計實力。

與 John 是彼此生活兼事業夥伴的 Michelle，兩人看似擁有站在天秤兩端的性格與特質，卻一同在室內美學領域中激盪出耀眼的火花。聊起共同攜手經營唐林設計的過程，她笑著說：「他真的是我見過最瘋狂的人。」Michelle 眼神發光地表示，John 對於空間的敏銳直覺，是一種與生俱來的天賦，他甚至能將客戶不敢說卻想要做的慾望，實現在客戶夢想的生活場域裡。「我們樂於挑戰，把不可能變成可能。」放膽瘋狂的 John 與理性沉著的 Michelle，這樣的組合搭配得相得益彰，也讓兩人共同譜出一曲狂放的建築空間奇想。

訪談的同時，Michelle 拿出十多年前出版的作品集翻閱，裡頭紀錄了唐林設計早期的設計案件，她提到，不同時期會有不一樣的潮流趨勢，流行固然重要，但如何在現代元素中找出雋永的精髓，讓人即便是在十多年後的現在，回過頭來看這樣的作品，仍會覺得耐人尋味、歷久彌新，經過時間的淬煉，讓空間成為世代傳承的美學，這就是經典。

聊起此次作品集的製作過程，Michelle 笑著說，做出好的空間設計是一回事，但如何將空間展現在有限的版面上，又是另一項挑戰，「圖片的比例、字句的著墨，每一個細節我們都不容放過，藉由圖文的配置編排，讓讀者能同樣感受空間的氛圍。」這本作品集的出版，不僅記錄了唐林設計這十多年裡淬煉的成果，更希望透過這本書，給予大眾更多對於空間與生活的非凡想像。

我們樂於挑戰，把不可能變成可能。

———— 陳渼蓁 Michelle

廖 韋 強
JOHN LIAO 空 間 異 想 世 界

作　者：廖韋強

採訪撰文：謝文賢
出版策劃：唐林設計｜這樣設計
　　　　　廖韋強　設計研究室
地　址：407 台中市西屯區安林路 3 之 21 號
電　話：+886-4-2463-6588

內頁編排：意研堂設計
封面設計：王嵩賀

唐林設計（FB、IG、官網）

發　行：釀出版
製　作：秀威資訊科技股份有限公司
地　址：114 台北市內湖區瑞光路 76 巷 65 號 1 樓
電　話：+886-2-2796-3638
傳　真：+886-2-2796-1377
服務信箱：service@showwe.com.tw
　　　　　https://www.showwe.com.tw

總 經 銷：聯合發行股份有限公司
地　址：231 新北市新店區寶橋路 235 巷 6 弄 6 號 4 樓
電　話：+886-2-2917-8022
傳　真：+886-2-2915-6275

出版一刷：2021 年 12 月
定　價：新台幣 2500 元
I S B N：978-986-445-577-5

國家圖書館出版品預行編目（CIP）資料

John Liao 廖韋強：空間異想世界 / 廖韋強作 . -- 臺北市：釀出版 , 2021.12
　面；　公分　　　　　　　　　　　　　　　　ISBN 978-986-445-577-5(精裝)
1. 廖韋強 2. 建築師 3. 學術思想 4. 臺灣傳記
920.9933　　　　　　　　　　　　　　　　　　　　　　　　110019870